Product
Design

好設計！
打動人心征服世界

全方位了解產品設計的第一本書

Paul Rodgers
保羅・羅傑斯

Alex Milton
亞歷斯・彌爾頓

楊久穎　　譯

產品設計，全方位面向關照的整合者

張光民 台灣創意設計中心執行長

從歷史與文化脈絡來看，產品設計一直是人類進步最重要的驅動力之一。廣義的產品設計從早期創造出各種解決生存挑戰的器具，到工業革命後的大量生產產品，一直到進入後福特時代提升精緻便利生活的用品，都是不斷地運用產品設計來解決問題。所以整個產品設計演變的歷史，其實就是人類解決問題，創造文明的發展史。

隨著時代的變遷，產業結構也隨之改變，近年更進入數位時代，速度之快令人目不暇給。科技的進步日新月異，各式各樣的議題推陳出新，都催迫著產業界、消費大眾在觀念上的轉變。以往專職式樣設計及製作的工藝家及匠師，在工業革命之後，在製造上和設計上分了家，從而產生了專職設計的行業。設計師得以專業姿態，成為提供產品在機能與美感上的調和者。然而在後工業時代，產品設計又逐漸走向分眾、感性、手做、體驗等面向，以往的生產者和消費者的界線日趨模糊化，1980年代未來學家托弗勒（Alvin Toffler）在《第三波》所提到的產銷合一情形逐漸成為真實。

產品設計在這樣的背景下，設計師的角色自然也有所轉變。以往的產品設計訓練已經無法滿足現代設計師成為一個全方位面向關照的整合者。當代的產品設計師也逐漸走向一個整合藝術家、工程師、企業主、研究者等的綜合體，也就是跨出自身的領域，與其他領域進行交鋒。台灣創意設計中心在2011年舉辦的世界設計大會及大展，引領設計界在此思潮之下，展現設計實務與其他領域包括科學、技術、政府、商業、非政府人道組織相互激盪後的前端突破。設計與其他領域的前端作品與概念，包括嶄新、爭議性、實驗性及挑戰設計專業界線的作品與概念，這也是本書探討的重要概念。

這本由英國羅傑斯（Paul Rodgers）和彌爾頓（Alex Milton）兩位教授合著的設計專書，詳述了產品設計領域所發生的種種面向，是一本全方位的產品設計參考書籍。本書從歷史脈絡論述產品設計發展源流談起，詳述近代工業革命至後現代主義的種種產品設計型態及發展，作為讀者了解產品設計背景之重要參考。本書特別強調產品設計的產業鏈的重要性，從產品概念的形成、材料運用、製造程序、行銷推廣等，做了一次總整理，作者在書中論述學理、側重方法、導引議題、援用案例，並訪談多位國際設計界成功人士，借重其豐富經驗提供設計實務參考，撰寫方式深入淺出，視野廣泛，圖文並茂，是近年不可多得的設計專書，對我國產品設計界之推廣助益良多，值得一讀。

歡迎來到真實世界

胡佑宗 唐草設計有限公司總經理

看到眼前這本《好設計！打動人心征服世界》，就想起我剛返國時也出版過一本論說工業設計的德文譯作，豐富的內容同樣也涵括了設計的歷史、理論與實務。但是15年後看到這本新著，發現側重的方向已大大不同了！

15年說長不長，說短不短，但產品設計的面貌，的確已發生了巨大的變化。科技的發展，文化意識的覺醒，社會的多樣發展，商業競爭的激烈，生態議題的挑戰……將設計這個原本面貌就不甚清楚的新學科，更是衝擊得支離破碎。我說的支離破碎，指的是更難用一套清晰的描述，來說明設計本身的任務、方法，以及背後蘊含的意義與價值。這是個「計畫趕不上變化」，好像「怎麼做都行」的時代。而今唯一最清楚的，恐只剩下「設計正在發生」這件無可辯駁的客觀存在。

今天，對許多滿懷美好憧憬或滿腔熱情的年輕人來說，踏進設計是辛苦的。在諸多無法完全掌控的因素下，要完整呈現出自己的想法，更是阻礙重重。對於我們這些已走過一大段設計路的老手來說，我們當然歡迎，也需要更多有想法的年輕人投入設計，因為相信「設計」的確是可以產生積極力量，扭轉頹勢的。但在無法說清眼前這混亂的一切，究竟代表什麼的

時候，也只能提前為年輕人敞開設計這整件事的每個細節，讓大家一次看個清楚。歷史脈絡、問題面貌、工作流程、該掌握的所有工具及知識以及未來可能的諸般挑戰……如果這些都還沒讓你卻步，你就會想知道該如何學，又該怎麼找到一個職場的起點。如果還是不夠清楚，那就再為你找些高手來現身說法。以上所有這些，全都攤在眼前這本《好設計！打動人心征服世界》。

比較兩本相隔多年的巨著，同樣說產品設計，現在的確必須變得更實務導向。因為我們眼前遇見或即將面對的，是過去從來沒有發生過的，經驗與理論所能給的倚靠十分有限。唯有拿起有限知識或工具直接面對問題，靠「實作」一點一點開出路來。而在過程中，你可能會累積或選擇出自己相信的經驗與理論。如果你看到這本書中包含的大量訊息，覺得頭暈目眩，那絕對是正常現象。如果你還能由暈眩中回過神來，甚至自己捉住了一些重點，你就不會對設計抱持過多的幻想。如果你還是決意要走向設計，我只能說：「歡迎來到真實世界！」

設計中你終將遇到的，就是真實世界！

體現普世價值的新顯學

陳禧冠 仁寶創新設計本部副總經理

愛因斯坦曾經說，他可以用科學的方法來解析音樂的架構，進而推演出全曲的內容⋯⋯但他不會這麼做，因為如此便失去了音樂的藝術性與價值了！

而在設計的國度裡，藝術與科學並不是同軸的兩極端，而是一體的兩面！設計工作其實是一門高度複雜的藝術與工程科學合體之應用學問，而其之所以複雜，是因為執行此任務所需要的知識光譜，需橫跨左右腦，在交織、碰撞後融合出一最佳方案。聽似簡單，但仔細一想，這世上國際級的設計大師之所以如鳳毛麟角，是因為鮮少有其他專業必須具備「理解、破壞後再創造」的本質本能；既必須仰賴固有經驗的判讀，卻又更需要「天外飛來一筆」的慧根！而令此行業專家最苦惱的是，通常任何經驗知識的累積，便能孕育出一套可運行的專業常規與範疇；惟設計任務之所以艱巨，即是因為其不易複製及重複性使然，而使得刻板知識的累積不見得是利基！（試想即便我們能完美地複製蒙娜麗莎的完美微笑曲線至另一畫像上的人，也並不能保證就可成功地將世人對原著的狂熱愛慕轉移到新作上！）

在我工作與任教多所設計學院的二十多年間，發現在設計師的養成教育中，相對比較容易傳授的，是一些「有形」的設計knowhow，以及人造物量產所需的相關專業知識。這些是工程科學面向的智慧，重的是理解力，如果能勤於運行練習，不難看到成長的進步。但較不易傳授的，是為「無形」的設計價值、品牌的操作經驗，以及對人文市場的認知！因為這些智慧如同歷史學一般，只能循軌跡探究一個經驗值，而無法保證如法炮製就一定能複製出如前例之成功。

在本書中，作者非常巧妙地結合了上述之光譜兩端的學理，以設計文化為起源議題，分別介紹與論述設計研究方法與創新概念的生成、物件量產的常識、時代潮流的議題，而最後帶到設計教育的深層探討。非常詳盡又360度全面性地剖析這門藝術科學的各個面向，企圖將一門多面又深奧的應用哲理，以相對明晰的介紹來傳遞設計文化的學問。而其中頗為有趣的橋段，是一些專訪名設計師的內容穿梭全文；從設計者很生活化的分享，來表述前文所提的無形價值的意義與操作。如此平衡又深入淺出的鋪陳，將一門深層又複雜的專業，以文理分明的清晰觀點貫穿全書。縱使非專業設計讀者，也必能享受與理解此一普世價值的新顯學！

設計，其實是一門「政治行為學」：因為少數的專業工作者每天在產品研發案中所下的決定，均足以影響我們地球資源的利用與生態的保護。一位設計師如果決定在他的產品裡少用

五顆螺絲，一年下來單此產品可能就省了上千萬顆的螺絲消耗！而這還僅是一位設計者有專業良知的個人貢獻，想像全世界數以萬計的設計師每天集體所下的對的宏觀決策，就有機會能延長我們後代子孫在這個唯一家園生存的時間與權利！

期待所有設計人與關心此文化力量的讀者，以正確及大觀的角度來認識這門「新」學科與專業，共同貢獻一己之深遠的影響力！

回到產品設計最原初的純粹

吳翰中 我們創造事務所執行長，《美學CEO》作者

本書宛如設計史書般，以工業革命以降的經典設計開場，卻能夠跳出評論，務實地完整羅列產品設計的方法與流程。相較於設計方法論書籍的沉悶，這本書卻能引人入勝，用大量經典圖片讓人眼見為憑，目睹了上百年來好設計的時代流轉。而要談好設計，產品必須是好的設計，才有說服力。

相較於時下設計書籍急欲擺脫產品設計，劃清界線欲邁向創新方法論述，以提高設計專業的位階與價值。但這本書卻與主流創新方向不同，我想不是守舊老派，而是更純粹地回歸產品設計專業，好好認真地談一門專業學問，雖然這態度是做學問的基礎，但已經像是稀有動物般。

做為一本參考工具書等級的指南，最大的挑戰是如何跳脫工具思考，而能夠以見樹又見林的方式，做系統性思考與專業光譜的定位。從一個大的系譜來看，這本書比較專注於設計專業中的產品設計，但最珍貴的地方在於，雖然

專注於產品設計，卻又不受限於傳統工程導向的限制，雖然聚焦於產品設計，但又能夠與新時代的社會設計等觀念有所對話。

面對專業跨界時代的到來，設計即將成為一門普遍的必修知識。這本書何嘗不是企業與文創界了解設計專業的入門磚，而且從最根本的產品設計開始，即便設計專業用語可能拗口陌生了些，但透過精采的圖文導引，降低專業門檻，讓學習曲線可以平滑些，跨界把星點連成屬於自己的圖案，因為每個人都有設計潛能，每家公司都可以是設計導向，每個產業都是設計產業。

回應繽紛多元設計年代的最好方式，就是回歸最純粹的產品設計專業，或者是更大膽浪漫地回到工業革命前，每個人都是手作文藝復興人的時代，回到每個地方一定都有的設計智慧與文化脈絡，回到我們每天生活的日常設計，相信那會是設計最原初的純粹。

設計回歸生活

顏君庭 Pinkoi 共同創辦人

好設計,要能打動人心征服世界,第一件事就是需要思考如何走入人們的生活。

從全球趨勢看台灣

台灣設計產業在亞洲擁有許多先天的競爭優勢,多元開放的文化和網路環境、鼓勵獨立思考及勇敢嘗試的精神、多年累積的工藝及製程技術,台灣的產品設計實力,這幾年在國際上的肯定是大家有目共睹的。然而相較於歐美,台灣仍有很大的進步空間,綜觀全球的設計趨勢,設計不再侷限於工業設計,更跨足流行時尚、居家飾品、生活風格等軟設計,在傳統工廠流線化生產的製作流程外,也融入更多親手創作及工藝技術的多元可能。產品設計本身除了是門專業,彷彿需要更多對生活的感受與體驗。

尋找設計的不同可能

當人們生活越來越渴望物件的溫度與觸感,考量設計的實用性之餘,更對設計與環境、文化間的關係同等重視,我們開始找尋這樣的設計能量,從台北到南投埔里的山上,再到台南的小巷弄間,我們發現很多設計人用他們對於產品設計的不同思考,進行著一個個有趣的創作。服裝設計師開始用回收布料及有機棉材,親手打版出一件件對環境友善的穿著;配件設計師用特殊紙材製作防水的皮夾及 iPad 保護套;燈具設計師用台南老房子拆下來的台灣檜木做出有趣動物造型的燈飾;皮件設計師用畸零的皮件,重新刷色變成復古風格的包包;鞋子設計師結合北歐經典設計及台灣老師傅精湛的工藝技術,設計出時尚的鞋款;飾品設計師用花布及有趣的幾何圖形設計出獨樹一格的耳環;食器設計師將陶瓷結合竹子等複合材質來創造出具中國禪意的器皿;家具設計師將老舊家具加上新的顏色和布料紋理創造出現代的居家生活風格;而新型的材料從竹子、帆布、回收木材、紙漿、皮革,甚至玉米也被設計師廣泛採用來突破過去產品設計的框架。從他們的作品中,我們一再看見設計的無限可能。

讓好設計被世界看見

當 iPhone 越來越普及,臉書在生活扮演舉足輕重的影響力,網路和社群將大幅縮短產品進入市場的距離,成為未來產品面對全球市場最重要的管道,只有網路才能真正跨越地理的限制,加速社群間的傳遞,讓產品的好設計被看見。

勇敢起飛吧!一起讓台灣的好設計被全世界看見!

形塑設計師專業素養的基礎工程

謝榮雅 奇想創造GIXIA Group 執行長

年輕時因緣際會一腳跨進陌生的工業設計領域，深知這將會是此生熱情之所繫，卻一直苦於沒人能描述全貌，只能在過去20年間，不斷藉由產業經營的實務經驗、書本雜誌的隻字片語，乃至於研究所教育的學術洗禮，辛苦摸索，努力拼湊其輪廓，至今才對工業設計的過往和現況，建立起相對完整的認知和了解。

征戰全球設計獎項多年，一手打造具國際能見度的奇想創造團隊，同時積極匯集跨域能量，馳騁想像，勇敢放眼華人設計的大未來。

看到《好設計！打動人心征服世界》，令我訝異現有如此完整的系統化論述，解析出我即便累積長年業界經驗也仍未及的設計觀點和心法，衷心羨慕新生代的設計工作者能有如此全方位且兼具可讀性的專業知識工具書。

始終認為有脈絡地理解產品設計全貌，是形塑設計師專業素養的基礎工程。我將以本書反覆驗證自己多年來在設計實務和設計教育上的觀察和心得，並且做為奇想團隊未來對內、對外進一步落實專業設計訓練的指定教材。

官政能 實踐大學副校長

啟動設計，像是航向大海；既有已知，又帶著對未知的嚮往。但唯有「敢於冒險」，才可領會箇中真趣，開闢出自己發現的新航道。本書有如一張航海圖，又備記了珍貴的航行知識、事件啟發以及先行好手的獨家心法。閱讀它，一則可供作設計導航，再則書中多有敢於冒險的創新寫照，可資取法。是以，大力推薦。

Contents

0.

Introduction

前言

我們可以說完全生活在設計的世界。生活中充滿眾多設計過的產品、空間、系統、服務和經驗，一切種種都是創造來回應某種身體、情感、社會、文化或經濟上的需要。產品設計最簡單的定義，就是指設計產品，但還有一層更廣的含義，包括創意的成形、概念的發展、產品測試與製造，或是完成一件實品、一個系統或一份服務。產品設計師的角色涵蓋多種專業學科，例如行銷、管理、設計和工程，同時也結合藝術、科學和商業，藉此創造出有形產物。

0-1 產品設計是什麼？

一般來說，產品設計使許多專業領域的界線變得模糊，例如燈飾、家具、圖像、時尚、互動和工業設計。它可以涵蓋諸如望遠鏡、剪刀、相機、蒼蠅拍、垃圾桶、花瓶、水果缽、電話、地墊、衣架、刮鬍刀、瓶塞、水壺、打火機、滅火器、刀具、胡椒和鹽罐、貨架系統、MP3 播放器和電腦等產品的設計。從椅子、燈具，一直到消費產品和環境物品，無論是在家庭、工作場所還是公共空間，產品設計都是為了豐富生活品質。

產品設計同時也是一種商業活動，能夠協助企業確定所創造出來銷售的產品，可吸引、取悅，或者挑戰消費者。它也提供許多方式，呼應未受滿足的需要，促進功能和改善外觀，或帶來與物品產生重大連結的新方式。設計的基礎，就是要使東西變得更好——對消費者、使用者、商業，以及世界都更好。

18 世紀的英國啟動了工業革命，也帶來大規模生產的崛起，產品的製造也因新的生產過程以及勞動的分工而有所改革。以往，產品是由工匠發想、製作出來的，通常都是個人在某種美學傳統之下的作業。生產者很快就體認到，將設計和製造分開，把設計師界定於一種籌畫者的地位，便能在這複雜的過程中，為他們帶來更多競爭力。而在設計全面整合到工業生產的過程中，產品設計變成一種明確的規範，並在更廣泛研發各式各樣新產品的過程中，逐漸演變發展，扮演重要角色。在某些情況，這是針對大量（大眾化）的生產而言，但也可以指稱較小規模的量化生產，或甚至是指設計師重拾被人忽略的工藝傳統而創作出的獨一無二商品。

任一家製造實體產品的公司，都在從事產品設計的活動，尤其是消費性（或面對消費者的〔consumer-facing〕）產品。「產品」一詞意思廣泛，令人混淆，從壽險計畫到新儲蓄戶頭等各種事物都算在內。

然而，不管「硬體」是在什麼狀況下和人們互動，你都會發現

→產品設計師直接參與創造各式各樣產品。從左上角順時鐘方向依序為：布蘭克方舟（Blanke Ark）、Blueroom 設計工作室、Innovativoli Industridesign 和 Kadabra 產品設計公司，2008 年；工匠電動工具，IDEO 為 Chervon 公司設計，2006 年；iPhones 3GS，蘋果公司工業設計資深副總裁艾夫（Jonathan Ive）和蘋果設計工作室，2009 年；女性滑雪帽，Per Finne 為 Kari Traa AS 公司設計，2008 年；「我的美麗背影」，Doshi & Levien 為 Moroso 公司設計，2008 年；Picturemate 印表機，Industrial Facility 與 Epson 共同設計，2005 年；復古設計 Fiat 500，Roberto Giolito 設計，2009 年，左邊是 1957 年由 Dante Giacosa 設計的原型。

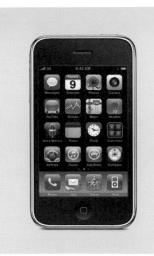
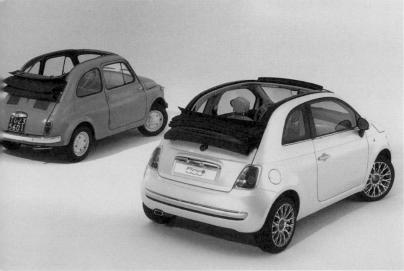

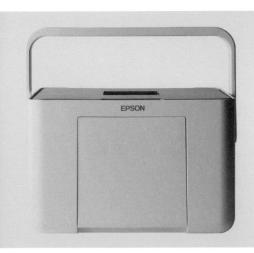

產品設計和它有關。許多工業產品的製造者,都因為將設計師、設計思考和設計過程整合到整體的研發過程裡,而獲得莫大助益,雖然這可能不是很明顯。對於那些在競爭激烈的環境中需要特別突顯優點的廠商而言,這一點尤其不假。

而對於製造並行銷產品的公司來說,產品的設計幾乎影響公司各個層面的業務 —— 最明顯直接的就是行銷、研發(R&D),以及新產品開發,但也反映在物流、配送、銷售、公關(PR)及客服上。這正是為什麼高階管理人一般都會對產品設計的過程投注大量興趣和影響力。而對公司來說最關鍵的是,產品設計,必定是唯一最重要的品牌表現方式。

產品設計也會運用在公眾服務上。諸如家具、街道家具、互動設施(如公眾訊息指標),運輸系統、公共服務裝備(如消防、警察、救護車),以及醫藥、健康,甚至是軍事硬體設施。它們可能著重於改善學習、服務、環境或其他設施,增進使用者或操作者的生活品質。

產品設計逐漸被視為重要的策略工具,創造出消費者的偏好和更深的情感價值。它對消費者的益處包括:產品更好用可靠、更具吸引力、更符合成本效益,因而加深情感連結。這些優點也會使消費者逐漸增加對這項產品的忠誠度。

產品類型

產品類型涵蓋以下各種不同產品。這種分類並非絕對或完整的,而是流動且相互重疊。單一產品可能會出現在一種以上的分類裡,或跨越分類界線。

消費性產品

消費性產品是最大的一類,某種程度上,產品設計師直接參與其中。這類產品涵蓋廣泛的設計物品,包括燈具、家用品、醫療產品、視聽設備、辦公設備、機動車輛、個人電腦和家具。消費性產品有幾個層次需要注意:必須能夠良好運作(功能),看起來也要美觀(美學),而且還要以合宜的價格製造出來(對客戶與顧客都一樣)。很多這一類產

品的特性,就是其中包括許多組成元素,因此是由一組人設計而成,包括機械和電子工程師、**人體工學師**(評估人和工作之間的適性,考慮其工作性質和工作者的需求、使用的設備是否與這項任務相稱、使用的資訊),以及製造專家。現代消費性產品的重要特性,就是具備相稱的外表和操作性;他們也必須為這項產品和製造(或銷售)公司注入正確的品牌價值。

限量絕版的藝術作品

有些經典設計的產品常被當成設計師的藝術作品。iPod、可口可樂瓶、福斯金龜車常就是很好的例子。然而近年來,創造真正獨一無二、限量版的設計產品,對產品設計師來說,卻是一塊成長的領域。很多設計師會定期為世界各地舉辦的年度展覽製作獨一無二的作品,例如米蘭設計展(Milano Salone)、紐約國際當代家具展(ICFF,International Contemporary Furniture Fair)及倫敦設計節(London Design Festival)。在這類產品中,外觀是最主要的驅動力,功能則較不重要。

↓伊拉克裔英國籍建築師札哈‧哈蒂(Zaha Hadid)建築事務所2006年的作品「Z中島」,就是宛如絕版藝術品的產品設計,堪稱廚房設計的一次徹底創新,特色在於創造一種智慧環境,讓人一邊下廚,一邊還能瀏覽網路,看電視,聽音樂。

消耗品

這類產品有：包裝奶油、機油、瓶裝水、報紙或碳酸飲料等。產品設計師的重點在於設計它們的包裝、品牌及廣告活動。產品設計師通常不會參與設計這類消耗品，而是參與產品的包裝、品牌建立、廣告和行銷。

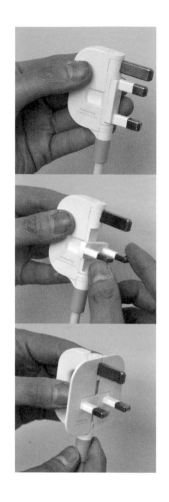

大宗物資或持續性工業產品

大宗物資產品（bulk products，又稱連續性工程產品〔continuous engineering products〕）通常包括製作其他產品時，所使用的原料，包括金屬捲塊、**棍狀塑膠**、**棒狀塑膠**、紡織羊毛、金屬箔片、層板等。產品設計師偶爾會參與製造這些產品的過程，比方為產品製作**凸版浮雕**（在紙上或其他延展性材質上做出3D影像或設計）、表面紋理、拋光上漆等步驟。

工業產品

工業產品（industry products）指的是一家製造公司買來的單品或組合物，用來組裝成這家公司自己的產品。這類產品最主要的需求在於功能和性能，外觀就比較次要了。這類產品包括球和滾檔軸承、電動馬達和控制器、電路板、起重機鉤子，以及飛機的汽油渦輪引擎等。

工業設備產品

工業設備產品（industrial equipment products）是一種自足的設備（如機器），可以執行複雜的功能，通常都用於工業上。同樣地，這種產品的外觀也不比功能和性能重要。這類產品包括工業工作站、機器工具、貨物運輸機、挖土機和客機等。

特殊用途產品

特殊用途產品（special purpose products）包括滾鉤、訂製工具、配備、特殊用途的機器人機械，以及特製的製造和組裝機械。這

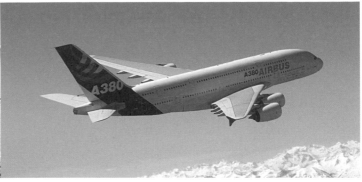

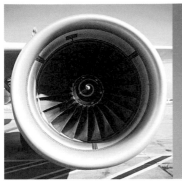

↑噴射引擎，屬於工業產品。

↗空中巴士A380噴射客機，屬於工業設備產品。

↓KR5弧形中空手臂機器人，2008年由Kuka自動機器人公司製造，屬於特殊用途產品。

↘淨水注瓶設備，工業廠房的例子。

←可折疊插頭，2009年由英國皇家藝術學院的韓國學生Min-Kyu Choi設計，2010年榮獲英國保險設計獎年度大獎。這項節省空間的巧妙插頭展現設計師如何把日常生活中不實用的物品改變成更創新的東西。

↙Perrier水瓶，耗材和包裝設計的案例。

類產品通常只有一件（其中一種），或是一個小系列的訂購產品。這種產品的設計和研發通常只為一個特定顧客服務。參與這種研發過程的產品設計師必須要很靈活，因為一旦合約改變，任務也會跟著很快改變。這類產品的產品設計公司多以中小企業（SMEs）為主。

工業廠房

　　工業廠房（industrial plant）包含工業設備產品和設施，用來控制和連結彼此之間的廠房。廠房和設施通常都是根據特殊的訂單而設計，由不同領域的專業買家所購買。這類產品通常會和其他產品一起合併使用，因此設計它們及相關零件的任務，通常都是供應商的責任。這類產品包括淨水系統的設備和零件、電力站的設備、電話網絡等。

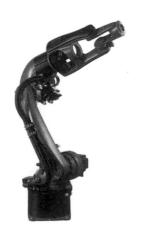

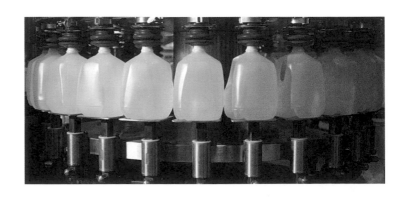

0-2 產品設計師做些什麼?

產品設計師設計我們每天在日常生活中經常會用到的許許多多物品,從牙刷到水壺、DIY工具到手機、吸塵器或筆記型電腦。設計師的角色就是要讓東西用起來更簡單,或許是透過改進產品某個特定方面的功能來達成;還得不斷探索最新的製造技術和新科技,讓產品更有效率;利用創新的材料使產品能更便宜地生產;或者,他也可以透過探索和推動新的美學疆域來加強產品的情感訴求。

產品設計師的工作,某種形式上就是要解決問題。通常客戶會向設計師陳述某個問題,也可能是由公司在內部提出問題。一般說來,產品設計的問題都有一個設立好的目標,要達成目標的同時也有一些限制存在,而解決方式是否成功,也有一些準則可以評斷。

產品設計有三大類:**慣例,變數,創意**。慣例就是指產品設計師能獲得他所需要知道的一切;變數是指簡報裡有些可以開放發展的部分;而創意,則是開發新產品或新發明時所需的一種很不尋常的情況。

把使用者對產品的需求和需要的描述,轉為一份研發簡報,做出最初的草圖,準備細部的繪製,製作模型和可用的**原型**(prototype),產品設計師在這個過程中扮演吃重的角色。近年來,這個角色已經超越傳統中概念成形、新產品研發、塑型和產品製圖等**硬技能**(hard skills),進而擁抱較新的**軟技能**(soft skills),例如品牌建立、**電腦輔助設計**(computer-aided design,CAD)、趨勢和預測,以及圖形使用者介面(graphical user interface,GUI)產品等,這些都是以實質上的使用者和市場調查為基礎的。

整體來說,今天的產品設計師要觀察人群,傾聽並發問,和人群(終端使用者、製造商、客戶、經理、工程師等)保持對話,整合設計概念,向別人傳播這些概念,探索並評估,製作並測試樣機,繪

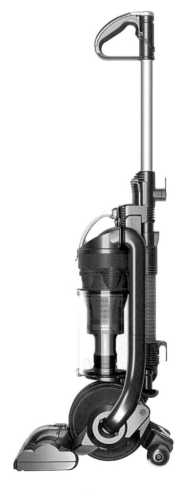

製細部圖像，可能也會在最後生產產品時，參與其中的過程。

最後，設計的另一個必須強調的重要層面，就是客戶的角色。客戶希望設計師幫助他或她詮釋面前出現的問題，或許也可以透過彰顯之前客戶可能忽略的次要問題和機會，來做出貢獻。客戶也希望設計師解決這些問題，處理諸如形式、材質、美學和製造之類的各種問題。客戶和設計師之間的關係以兩種方式進行：客戶希望設計師考量設計過程中會出現的其他問題，而設計師則希望有某種程度的自由和彈性，來詮釋和定義新的問題和課題，而那是客戶之前沒有注意到的。也因此客戶和設計師之間的關係總是有點緊張。雙方各自獨立，都很擔心對方會管控太多。因此，他們之間的關係是否和諧，成為新產品研發過程中非常重要的因素。

產品設計師是藝術家嗎？

設計和藝術難以分割。現在，有越來越多「名人設計師」為世界各地的設計展或拍賣會製作限量物品，像藝術家一樣把限量版作品展示在美術館，這都使得藝術和設計益發密不可分。設計出來的產品經常被大眾視為藝術作品，設計師也常被稱作是藝術家。近年來，牽涉到藝術和設計實務的創作過程，以及參與其中所需要的才能，毫無疑問都越來越貼近了。

←DC24 Dyson Ball ™直立式真空吸塵器，是變型設計的好例子，設計概念裡的某些層面都有研發空間。

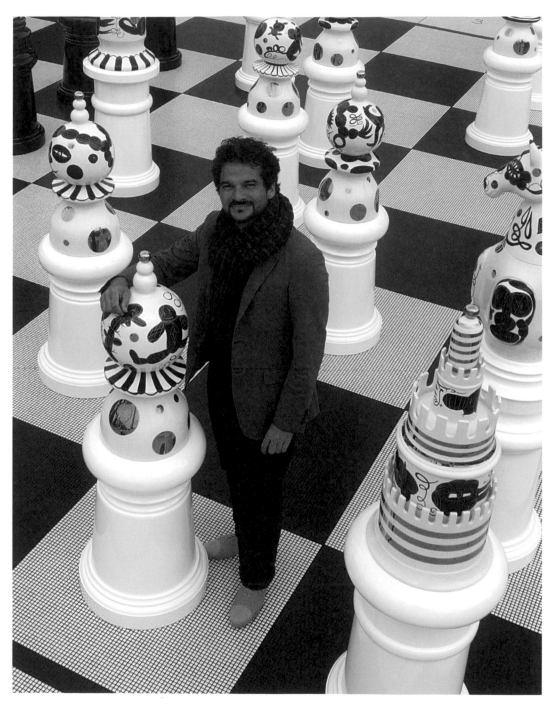

↑西班牙設計師海昂（Jamie Hayon）2009年設計的「競賽」（The Tournament），他是支持「設計藝術」（DesignArt）的重要旗手。
在倫敦設計節，特拉法加廣場上出現32座手工雕塑的陶製巨大西洋棋棋子。海昂的作品經常模糊設計和藝術的界線。

O-3 創造一項產品

　　創造一項新產品通常都是先有想法和點子，最後才製造出實體物品。每個新產品的創造都是集體作業，需要很多個體以團隊方式一起進行。在這個過程中，有許許多多不同的規定。其中的關鍵人物包括：產品設計師、工程師、人類學者（研究人類的起源、行為，還有身體、社會和文化等發展）、行銷專員、銷售人員、人體工學專家、製造商、客戶和消費者等等。

　　在新產品創造和研發的過程中，有四個要點幾乎是不變的：

設計　設計團隊負責產品的整個外觀形式，以求最貼切地符合消費者的需求。就這層意義來說，設計可以指工程設計（如機械、電子、軟體等），也可以指產品設計（如美學、人體工學、使用者介面等）。

研究　像人類學者和**民族誌學者**（使用多種方式對文化和文化的進程進行研究，觀察並且記錄人類、事件或人工製品）之類的研究者，學有專精，知識豐富，擅於觀察並記錄新一代消費者與這個設計世界的互動，因此越來越常被要求來支援新產品的設計與研發過程。研究人員通常都參與這個過程的前期，探索終端使用者的真正需求和欲望。

行銷　行銷部門是研發這項產品的公司與顧客接觸的關鍵。行銷人員通常會幫助確認這項產品的機會，協助定義市場區隔，並且透過確認顧客需求、需要和欲望，來支援設計團隊。通常，行銷部門也會監督產品的上市，協助設定價格計畫，並扮演公司和顧客的溝通橋樑。

製造　製造團隊負責設計和操作製造這項產品的生產系統。製造部門有時也會處理有關購買原料的問題，以及新產品的發行和倉儲。

0-4 產品設計的主要階段

總結

　下表顯示設計和製造產品設計時所需的元素。然而重要的是，有些階段可能會出現在不同順序裡，甚至可能被忽略，因為每種產品都有自己獨特的需求，所以產品設計師的角色也會因而改變。

研究	• 背景階段 • 探索階段
簡報	• 確認顧客需求 • 完成產品設計規格（Product Design Specification，PDS）
概念設計	• 創意的整合 • 草圖、素描和解說 • 評估概念
設計研發	• 技術繪圖 • 原型
細節設計	• 開發材質 • 開發製造技術 • 測試和精密修正
生產	• 行銷 • 供應 • 出售

O-5 訪談

茱莉亞・洛曼 *Julia Lohmann*

簡介

茱莉亞・洛曼的作品探討許多具爭議的當代議題，例如把動物當作食物或材料來源的關係與矛盾。這位德國設計師以倫敦為基地，常把產品設計的過程，轉化為一種社會調查和辯論的豐富複雜媒介。她常運用邊角皮料和其他肉品工業中的廢料，在彰顯這些矛盾的同時，也賦予這些廢料新的價值。她的作品經常引起爭論，但設計的作品都是可以使用的。

妳對產品設計的定義是什麼？

我對產品設計的定義非常廣泛；或者說，我並不真的相信能把設計區分開來，分到幾個不同的專業領域裡。廣義的設計就是辨識問題並陳述出來。產品設計則必須考慮到它自身在這個三維世界的地位，以及與其他物品的互動。

妳在這個領域都做些什麼事？

我利用我的產品來觸發我們和產品的互動思考。我們如何自我維持下去？我們對自己購買、消費的物品，究竟有多了解？我製作的物品都有雙重功能：你可以透過既定的概念，把它們當成物品來使用，但這些物品也可以幫助你思考，定義自己在這個人工世界中的位置。有位作家曾形容它們是「道德氣壓計」（Ethical Barometers）。

妳如何開始設計一項產品？

通常我會先找出一種令我特別感到強烈興趣的想法，比方可能是一個我被問到的問題，或者是我們社會面臨的某種基本問題。我們為何會接受某種事物？我們將何去何從？某種特定材質所帶來的吸引力，例如海藻，則是另一個啟動我的重點。自然、科學、旅遊或社交互動，都可能會激盪出火花。從靈感出現到最後的製作，這種成果是無法預設的。我並不會坐下來開始計畫去設計另一把椅子或另一盞燈；物品會自己變成一把椅子或一盞燈，因為我相信那是溝通某種特定思想或概念的最佳方式。

妳通常會遇到什麼樣的問題？

我的問題就和其他設計師面對的一樣：它能做得出來嗎？應該用什麼去做？我該如何尋找材料來源？誰能幫我做這個東西？它壞掉的時候該怎麼辦？它能有另一種生命或者功能嗎？我該如何設計出廢物？我也會透過設計背後的概念想到一些問題：我們為什麼會這樣行動？我們好好利用這種材質了嗎？我們了解自己為何或怎樣喜歡某種東西嗎？一個物品如何訴說自己的來源、製造者、使用者和生命循環？我其實想設計物品能細細訴說自己的故事。

↖ 海帶結構（Kelp Constructs），2008 年。這些海藻製作的燈具，是洛曼第一批使用海帶的實驗品。

↗ 反芻動物繁花（Ruminant Bloom），2004 年。這些如花朵般的燈是用牛和綿羊的胃保存下來所做成，也許會激起夾雜著吸引力和厭惡感的混合感受。

↑ 牛長椅（Cowbenches），2005 年。這些長椅探討動物和材質之間的門檻。

0-6 關於本書

本書的目的，是要填補傳統產品設計教育以及快速變動中的當代產品設計實務間的鴻溝；透過對種種規則的解密，提供多種途徑，讓人步上成功的產品設計職業生涯。內文將提供關於產品設計的研究與實務的整體架構，使你可以開始著手規畫個人的產品設計策略。

過去發展出許多設計過程的模式，都是些描述性和規範性的模式，有許多模式描繪的也都是一種直線的設計過程。然而本書卻強調，現代的設計過程擁有高度彈性，會相互作用，而且會重複，不會遵循一定的順序。

Part 1 提供 1750 年至今，產品設計的簡短歷史和文化脈絡，介紹這個領域的一些關鍵人物；Part 2 解釋設計過程的早期階段，包括研發、簡報到**產品設計規格**（PDS）。Part 3 探討概念設計的階段，並進一步描繪幾種可行的設計概念，能夠滿足 PDS 中列出的需求。Part 4 談的是幾個主要階段，包括細節設計、製造、市場行銷、品牌建立、視覺語言研發，以及銷售等。Part 5 探討並解釋幾個圍繞當代產品設計實務的重要課題──綠色、道德、包容及情感等。Part 6 則談到一些與設計教育相關的主題及其他，例如產品設計的呈現與評估，與產業的關聯，以及如何在世界上最值得效力的工業單位中，尋得一席產品設計的職位。

每章都附有豐富圖片，包括產品設計作品、藝術作品、圖表等，也有圖框解說，提供實用資訊、指引和忠告，以及與產品設計領域領袖人物的訪談，探討許多關鍵設計議題。書末則附上專有名詞解釋，列出許多有價值的產品設計資源，以及完整的延伸書單。

1.

Historical and cultural context
歷史與文化脈絡

一如我們今天所理解的，產品設計相對來說是很年輕的領域。大家多認為它是18世紀中期工業革命時代興起的一種活動。現在一般稱為工藝產品的事物，當時是製作物品的唯一方式。物品的製造者，也就是最早設計它的人，可能守護著以前設計者代代相傳下來的設計，通常都一成不變，也從不質疑。然而，自從產品設計變成一門專業以來，改革的精神便成為這個學科的一項特徵。許多個人設計師、建立自我風格的運動和作家等，都試著要在社會上建立起這種角色。這一章將透過社會、理論和文化的架構，檢視這份專業從1750年代發展到今天的過程。

1-1 工業革命：1750 年代 ～ 1850 年代

　　工業革命預示了大量生產。在工業化的過程裡，工廠老闆委託專家提供不甚熟練或根本沒有技能的工廠工人也看得懂、做得出來的製圖和指示，讓他們能大量製作貨品，比起以往工藝師製作的方式，要遠遠來得經濟許多。隨著製作過程變得越來越複雜，製造業與決定產品形式的角色也漸行漸遠，「產品設計師」這種專業就這樣出現了，他們最基本的角色，就是為了要賦予這些大量生產的貨品形式。

　　18 世紀中期有幾項重要的工業發展。例如，1752 年，富蘭克林（1706-90）發現電力；1765 年，瓦特（1736-1819）發明蒸汽引擎，使得高效率的半自動化工廠有了前所未見的大規模快速發展。不過，如果沒有之前一些重要的發明，如旋轉紡紗機、飛梭等，也不會有後續如瓦特的蒸汽引擎這樣的成就。工業化的大量生產，預示了各式各樣消費性產品的生產，以及現代運輸系統的來臨。分工機制使得工廠老闆能廉價地生產商品，最後導致只要支付很低的代價就可以獲得勞力，並且工人經常長時間工作、工作環境也惡劣又可怕。無可避免地，越來越多對貨品的需求，為工人階級帶來了貧苦、低下的生活環境，以及悲慘的人生。

　　從手工轉變到工業化生產的過程中，規畫一項物品，開始與

約西亞・瑋緻活 Josiah Wedgwood

約西亞・瑋緻活（1730-1795）大半生都貢獻給瑋緻活家族奠基在史塔福郡（Staffordshire）的陶瓷事業。在那個主要仍以手工為主的時代，他改革陶瓷生產技術，增加產量，銷售給更廣大的市場。而更快速的生產讓物品被更多人取得，也越來越負擔得起。瑋緻活改變了陶瓷工業，建立起大量生產的製造系統，也利用王室協會來打廣告，提升其瓷器的地位。瑋緻活的製造方式，是把勞工分門別類，有如生產線的概念，把設計與製造及生產都區分開來。右圖是碧玉花瓶，20 世紀。

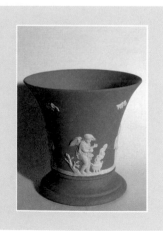

手工或機器的工作區分開來。樣式手冊和型錄在 18 世紀中期廣為流行，就是為了要追求更多訂單。比方說，家具都是事先做好，然後登在大型雜誌或銷售目錄上，當作完成品來出售。在早期工業時代，英國第一本為人所知的型錄，是由雪萊登（Thomas Sheraton，1751-1806）和契本戴（Thomas Chippendale，1718-79）所發行的，兩人都對整個歐洲影響深遠。設計從此獲得世人的重視，不只在生產方面，也反映在銷售上。1769 年，約西亞·瑋緻活在英國史塔福郡的特倫特河畔斯多克（Stoke on Trent）建立陶瓷工廠，不僅服務貴族階層，也以更多日常陶瓷用品滿足中產階級更廣大的市場。

1-2 大改革運動：1850 年代 ～ 1914 年

19 世紀中期，工廠惡劣的工作環境引發工人大規模騷動，工會和政黨也逐漸形成。1867 年，馬克思（1818-83）寫了史上最重要的社會經濟著作《資本論》，分析工業生產和社會的新結構。工業革命以來逐漸增加的機械化，不僅包含製作方式，也涵蓋產品本身。19 世紀是工程師的時代，到了 19 世紀中期，美國成為工程開發的領頭羊。1869 年，美國的東西岸因聯合太平洋鐵路而連貫起來，1874 年，第一台電車出現在紐約街頭。隔年，愛迪生（1847-1931）發明白熾燈泡和麥克風。1851 年起，勝家（Isaac Merrit Singer，1811-75）就一直在生產家用縫紉機，而貝爾（1847-1922）則在 1876 年的費城世界博覽會展示一台可用電話。

同時間在歐洲，為了因應大量出現的美容院和辦公室等場所，生產出許多機械製家具，如旋轉椅、節省空間的折疊家具等。1854 年在慕尼黑，德國工匠麥可·索內（Michael Thonet，1796-1871）展出他的第一張曲木椅，到了 1859 年，索內 214 號椅成為所有曲木椅的典範，也是現代大量生產家具的原型。

19 世紀末，第二波工業化浪潮席捲全歐洲。19 世紀的科技進步，導致了新的生產方式、新的用品，以及擁有新功能的設備。

藝術與工藝（Arts and Crafts）：1854-1914年

19世紀後半發生好幾個重要的改革運動，提倡回歸自然，將手工製品當作一種解答，來回應工業、大城市和大量生產的過度發展。「藝術與工藝運動」（Arts and Crafts Movement）之父威廉・莫里斯（William Morris，1834-96），是倡導恢復手工藝術作品的最重要人物，另外還有藝術評論暨哲學家約翰・羅斯金（John Ruskin，1819-1900），以及畫家兼插畫家瓦特・克蘭（Walter Crane，1845-1915），他從前拉斐爾派（Pre-Raphaelites，由畫家羅塞蒂〔Dante Gabriel Rossetti〕和一群英國畫家、詩人和評論者在1848年組成）擷取靈感，效法他們追求自然和純淨簡單的有機形式。莫里斯和羅斯金也努力為生活在工業社會的人們，追求更好的生活品質。

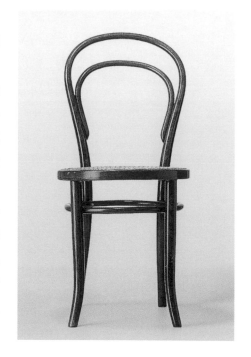

↑214號椅子，索內作於1859年。這把著名的咖啡館用椅至今仍影響甚鉅。到1930年為止共生產約五千萬張，並在1867年的巴黎博覽會獲頒一面金牌。

威廉・莫里斯 William Morris

莫里斯（1834-96）是英國多才多藝的詩人和夢想家，也是生意人暨政治家。擁有絕佳的設計和工藝技巧，運用印刷、編織和刺繡的紋理，製作出好幾款富含美感的壁紙，並印成書籍發行。莫里斯創辦一家以自己名字命名的公司Morris & Co.，販售自己工作室製作的家飾品，工作室的工匠創作都很自由。然而，他公司的產品原本是希望能點綴一般平民百姓的生活，價格卻過於昂貴，只有富人才買得起。右圖是19世紀製作的銀蓮花壁紙。

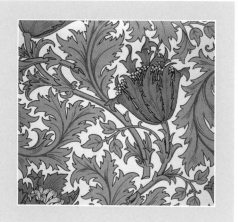

30

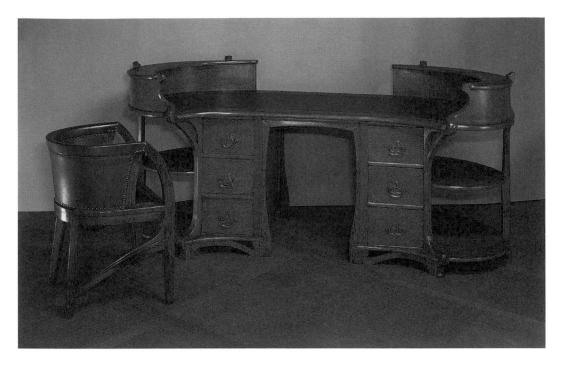

↑寫字桌和椅子，比利時設計師亨利・凡德・威爾德（Henri van de Velde）作於1897-98年間。這項設計展現新藝術中常見的有機美學。

新藝術（Art Nouveau）：1880-1910年

　　新藝術是在世紀更迭時，由藝術與工藝哲學所推動的改革運動，在歐洲的各大城市，如巴黎、南錫、布魯塞爾、維也納、巴塞隆納、格拉斯哥、達姆斯塔特（Darmstadt）、慕尼黑、德勒斯登、威瑪和哈根（Hagen），發展成一種完全成形的國際運動。新藝術在歐洲各地都有不同的名字：在英國叫做「裝飾風格」（Decorative Style），在比利時和法國叫「新藝術」，在德國則是「年輕風格」（Jugendstil），在義大利稱為「自由風格」（Stile Liberty），在奧地利叫做「分離派」（Sezessionsstil），在西班牙則叫「現代主義派」（Modernista）。

　　在西方世界開始發現亞洲文化的時候，很多新藝術作品都受到日本藝術中幾何形式的影響。部分原因是因為1854年時，美國和日本簽訂一項貿易協定，准許日本在鎖國200年後，再次將日本藝術引進西方世界。這時，許多日本藝術運用自然的圖像，如鳥類、昆蟲，以及對植物生命的研究，當作靈感的來源。此外，

克里斯多費・德萊瑟 Christopher Dresser

德萊瑟（1834-1904）咸認是最早的獨立產品設計師。出身蘇格蘭格拉斯哥，13歲即獲准入學就讀新成立的政府設計學校。這種新式的藝術訓練系統，是為了透過結合藝術和科學的養成教育，來改進英國的工業設計。德萊瑟擁護19世紀英國的設計改革，也擁抱現代進步的生產技術，包括織品、陶器、玻璃、家具、金屬器具等。他的名字如今家喻戶曉，因為他把產品設計當作一種透過製作精良、有效率且能夠搭配的物品，來裝飾尋常百姓家庭的力量。他在商業上的成就十分出色卓越，也引領現在我們所謂簡約、現代的美學風格。德萊瑟的某些產品，像是1880年代設計的金屬烤架，至今仍在生產。右圖是1880年設計的幾何茶壺。

日本藝術運用平視角和分區塊上色，對許多西方藝術家也是一種啟發。新藝術的主要目標，就是超越純粹和應用藝術的界線；服膺此目標的人，設計的不僅是「藝術品」，也包括珠寶、壁紙、織品、家具、餐具等各式物品。為了回應大量製造的器具，這項運動爭取在各個生活領域中更全面廣泛的藝術改革。

奧塔（Victor Horta，1861-1947）與威爾德（Henri van de Velde，1863-1957），是比利時新藝術運動的兩位代表人物。奧塔使用鋼鐵和玻璃等新材質，建造1851年的倫敦水晶宮和1884-89年間的艾菲爾鐵塔。他利用新藝術的花朵紋飾當作表面裝飾，也作為結構的元素。奧塔最重要的作品有：人民之家（1896-99）、流蘇屋（1893）、蘇維別墅（1894）等。威爾德則是理論家和家具設計師，比奧塔更為成功。他更重視有機紋飾和功能之間的關係，並透過各種著作和演講來傳播這些概念。

1-3 現代主義到戰前的奢華與權力：1900年代～1945年

20世紀前半，對歐洲和亞洲大部分地區來說，都是一段政治與經濟動盪不安的年代。在第一次世界大戰結束時，德國簽下凡爾賽條約，損失絕大部分領土，限制了德國軍隊的規模，並付出重大賠償。直到1933年，希特勒（1889-1945）成為德國的領導者，他贊成法西斯主義，摒棄民主制度，再次出現大規模的軍事武裝。1918-21年間，俄國內戰導致蘇維埃政府成立，由列寧（1870-1924）領導，後來由史達林（1879-1953）轉為共產制度。在義大利，墨索里尼（1883-1945）以法西斯獨裁者的身分一手掌權，承諾要建立「新的羅馬帝國」。

中國在這段期間的歷史，同樣也經歷了政治上的動盪不安，以及綿延不絕的戰爭。中國共產黨在1921年建立之前，已歷經數十年的掙扎，接下來共產黨和當時執政的國民黨之間不斷進行爭戰。1930年代，逐漸軍國主義化的日本帝國也持續入侵中國領土。

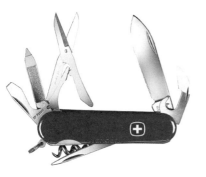

↑1970年製作的溫格瑞士軍刀。這把多用途的小刀兼工具，最早是在1908年研發出來的，後被紐約現代美術館（MoMA）列為永久收藏。

彼得・貝倫斯　Peter Behrens

貝倫斯（1868-1940）一開始的身分是畫家、插畫家和書籍裝訂者；然而，到了世紀更迭時，他卻成為建築形式改革的領導者之一，也是運用磚塊、鋼鐵和玻璃建造工廠和公司的重要設計師。1907年，德國通用電力公司（Allgemeine Elektrizitäts-Gesellschaft，AEG）邀請貝倫斯擔任藝術顧問。他設計了整套企業識別系統（包括印刷商標、產品設計和公關），因而被視為史上第一位工業設計師。貝倫斯從來沒有為AEG雇用，卻始終擔任藝術顧問在那兒工作，並在1910年設計AEG的渦輪工廠。右圖是1908年設計的GB1電風扇。

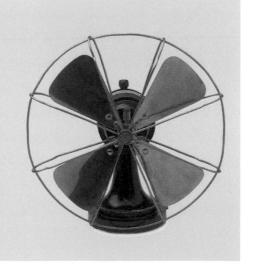

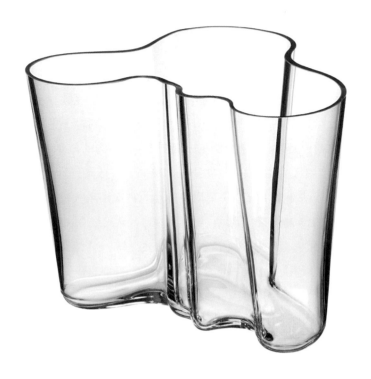

←芬蘭設計師阿瓦・奧托（Alvar Aalto）於1936設計的花瓶，Iittala公司出品。最早展示於1937年巴黎國際展的芬蘭館。

德國工業聯盟（Deutscher Werkbund）：1907-35年

　　1907年，德國工業聯盟在慕尼黑成立，因為有許多人擔心德國快速工業化和現代化的現象會讓國家文化付出代價。參與者有藝術家、建築師、工匠、工業家、政治家和設計師。主要的領導者是穆塞休斯（Hermann Muthesius，1861-1927）、威爾德、貝倫斯（Peter Behrens，1868-1940）、奧索斯（Karl Ernst Osthaus，1874-1921）、瑙曼（Friedrich Naumann，1860-1919）等人。

　　工業聯盟最初感興趣的，在於大規模生產的藝術和經濟層面之間的關連。反對宗教的信仰復興運動，相信建築應該成為時代精神的象徵。當時，工業發展正是德國的精神所在，這一點也反映在工業聯盟上。以這一點為基礎，工業聯盟開始利用大量生產的物品來建造建築物，但也運用工匠精神，注入手工和藝術元素，用以補足現代德國精神。工業聯盟的奠基者想要證明，透過應用藝術和工業的結合，便可以發展出融合現代精神的國家風格。

馬歇 · 布勞耶 Marcel Beuer

出身匈牙利的布勞耶（1902-81）是20世紀早期最具
影響力的家具設計師。在包浩斯（Bauhaus）學院裡，
布勞耶也是第一位加入新家具工作室的學徒。他的
第一件作品，是手工雕刻、上漆的羅曼蒂克椅，也
稱為非洲椅。到了1923年，他的作品，尤其是最著
名的木板條椅，逐漸受到荷蘭「風格派」（De Stijl）[1]
美學的影響。布勞耶確實是包浩斯最多產的成員之
一，也是其導師格羅佩斯（Walter Gropius）的愛徒，後
來便負責領導包浩斯在威瑪的家具工作室，他在那
裡的第一件作品，是1926年製作的鋼鐵俱樂部扶手
椅，後來改名為瓦西里椅，以包浩斯的教師康丁斯
基（Wassily Kandinsky）的名字命名。右圖是1927年的
瓦西里椅（B3型）。

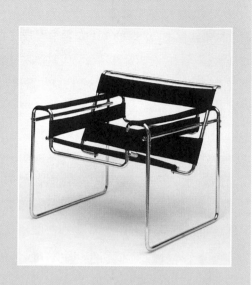

密斯 · 凡德羅 Ludwig Mies van der Rohe

密斯 · 凡德羅（1886-1969）是現代運動最重要的設
計師之一，其建築最著名的特色就在於透明感和明
晰度。設計出史上深具影響力的建築 —— 1929年巴
塞隆納世界博覽會的德國館，還有已成設計典範的
巴塞隆納椅，採用平條鍍鉻金屬，手工焊接而成，
再以皮面裝飾。1940年代至60年代間，凡德羅設
計了最知名的幾棟建築，包括伊利諾州的芳斯沃住
宅（1946-50）、芝加哥的湖濱公寓（1950-52），以及在
紐約的傑作、由青銅和玻璃建造的37層施格蘭大樓
（1954-58）。右圖是1929年的巴塞隆納椅。

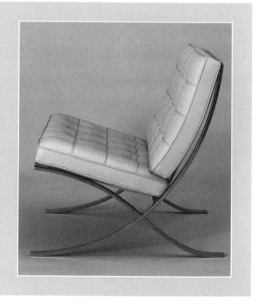

[1]「風格派」（De Stijl），荷蘭的現代藝術運動，由著名藝術家蒙德里安（Piet Cornelies Mondrian，1872-1944）所倡導。1920年，
他出版《新塑造主義》（Neo-Plasticism）宣言，主張抽象和簡化。

包浩斯（Bauhaus）：1919-33年

包浩斯的字面意思就是「造房子」，1919年成立於威瑪，首任總監為格羅佩斯（1883-1969），將藝術與設計的專業完美地整合在同個屋簷下。包浩斯對設計的現代運動的貢獻難以估計，因為它培育出許多極有創意和才能的思想家和實務人才。

設計史上最重要的一些人物多少都對於包浩斯的經營有所助益，例如格羅佩斯、布勞耶、凡德羅、伊登（Johannes Itten，1888-1967）、康定斯基，以及梅耶（Hannes Meyer，1889-1954）等人。1923年，包浩斯舉辦一場劃時代的展覽，展出許多重要設計，如瑞特威爾德（Gerrit Rietveld）在1918至23年製作的紅／藍椅（Red/Blue Chair），以及受到荷蘭風格派和俄國建構主義（Constructivism）啟發、結合新印刷術（New Typography）的圖像。但包浩斯的成功很短暫，1924年，包浩斯的預算被砍了一半，納粹又於1925年在威瑪掌權，主事者投票決定拆散學校，遷至德紹（Dessau）。

納粹主義逐漸高漲，政治壓力也不斷攀升，1928年，格羅佩斯決定辭職。他的兩位後繼者，梅耶與凡德羅的總監生涯大都身陷政治鬥爭中，直到1933年決定解散包浩斯為止。許多包浩斯的大師都遷居美國，以逃避迫害。1938年，紐約現代美術館舉辦一場包浩斯回顧展，確立了這所學校是20世紀最重要設計機構的地位。

現代主義－國際風格（Modernism-）：1914-39年

現代主義是20世紀西方文化最主要的力量，影響了設計、音樂、文學和設計。這項運動最大的特色在於強調實驗、形式主義及客觀主義。20世紀初始，設計的現代化運動認為必須要創造出能展現新時代精神的建築和產品，能夠超越以往作品的風格、材質和技術。現代運動在建築和設計上的美學，和以往在根本上截然不同。現代主義的設計師認為，19世紀的建築和設計都充滿過往風格的壓迫感，不然就是令人厭煩地如畫一般充滿折衷主義。

　　有些建築師對19世紀後期發明的許多強大機器讚嘆不已，於是想要創造出一種美學，傳達機械的動感與能量。這種美學在1920年代至1930年代間的國際風格，尤臻極致。「材質的真相」和「形式追隨功能」，是這個運動最具代表性的兩句座右銘。現代主義在二次大戰以後達到高峰，它的理論在規畫和重建歐洲在戰爭中損毀的城鎮與都市，以及北美城市的建築上，尤其展現出影響力。

裝飾藝術（Art Deco）：1920-39年

　　裝飾藝術是一種折衷的裝飾藝術風格，在20世紀前半首先出現於巴黎。這種風格的特性自1910年代起，就表現在許多裝飾藝術和建築形式上，到了1940年代，已經廣泛散播到歐洲各地。1925年，巴黎舉辦「國際現代裝飾與工業藝術展覽」，裝飾藝術風格首次大規模公開現身，吸引了約1600萬觀眾。「裝飾藝術」的名字就是來自這次展覽之名，這次展覽也對這種風格的興盛有著莫大助益。

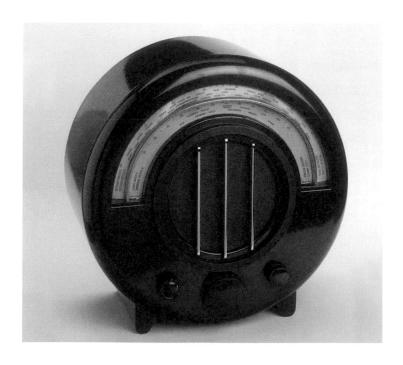

→Ekco AD-65無線收音機，加拿大設計師寇提斯（Wells Coates）作於1932年。電木（Bakelite）是根據其發明者貝克蘭（Leo Baekeland）之名而命名，也是第一種用於製造收音機的塑膠，對1920和1930年代裝飾藝術風格的設計也很理想。電木的可塑性和絕緣性俱佳，十分有用。

　　裝飾藝術風格的靈感來自於各式各樣折衷性的資源，包括包浩斯，還有立體派（Cubism）、俄國建構主義、義大利未來主義等前衛運動，以及美國在工業設計及建築上的發展，甚至也包括空氣力學的原理。受到裝飾藝術影響的材質，和形塑它的影響力一樣具有折衷性而且深遠——在室內和產品設計、紡織品、家具、珠寶、美術、雕塑、攝影、電影和建築上都受到影響，而且更進一步地泯滅了風格的存在。1980年代，在范圖力（Robert Venturi）、霍蘭（Hans Hollein）、詹克斯（Charles Jencks）等後現代主義設計師的作品中，還能看到裝飾藝術那過剩、繁茂的風格捲土重來。

流線型主義（Streamlining）：1930年代

　　流線型主義發源自1930年代的美國，這個年代常稱為「流線型」年代。就字義上來說，流線型就是在製作物品外形時，例如飛機機身或機翼，要減少摩擦力或阻力，以便能在空氣氣流中移動，也受到設計師廣泛運用在各式各樣的物品上，從公車到手推車，咖啡機到削鉛筆機。這時的重要人物，包括洛伊（Raymond Loewy，1893-1986）、紀德斯（Norman Bel Geddes，1893-1958）、德萊弗斯（Henry Dreyfuss，1904-72）、提格（Walter Dorwin Teague，1883-1960）等美國工業設計師。

　　在設計上應用流線型很快便廣泛流傳開來，其中主要的設計師也變成家喻戶曉的人物。比方，美國工業設計師范多倫（Harold van Doren）在1940年便觀察到：「流線型已經成為席捲全球的風暴」，洛伊也成為第一位登上《時代》雜誌封面的設計師，標題寫著「他讓銷售曲線變成流線型」（參見p.187）。流線型增加產品價值，而且幾乎不會增加額外成本，在華爾街崩盤後的經濟大蕭條時期，在那些艱困的年代，幫助美國製造業刺激了銷售金額，獲得可觀的利潤。

1-4 戰後時期：1945年～1970年代

　　戰後時期，尤其在1950年代，政治局勢、經濟和設計上都有了深遠的改變。德國、義大利和日本專注於重建，致力於發展基本需求，如食物和庇護所，重建經濟、國家及政府。另一方面，美國受到戰爭的戕害相對較少，因此能快速為自己樹立1950年代經濟與設計上的領導地位。在戰後時期，美國文化的影響力（如設計、音樂、電影等），大規模傳入歐洲，對德國和義大利尤甚──可口可樂和Lucky Strike香菸很快就變成嶄新國際生活方式的象徵。在中國，共產黨掌權，在1949年建立中華人民共和國。中國領土在打了一世紀以上的戰爭後，到了1950年代，國家的工業和經濟狀況才終於開始有了一些進展，而這已比西方國家晚了將近兩個世紀。

　　二次世界大戰導致食物、衣物和能源短缺，在1950年代早期造成一波消費潮。然而，在這個時候，大部分的主要需求都能得到滿足，工業界也發現必須透過新的模型、形式及科技進步，再次喚醒消費者的需求，尤其是在美國和西歐。為了確保銷售能夠持續成長，並刺激經濟，廣告的需求也增加了。汽車和家電用品的銷售此時都大幅增加，電視和電晶體科技的快速發展，也確保

雷蒙・洛伊 Raymond Loewy

洛伊（1893-1986）公認是美國設計專業之「父」。他起初是時尚插畫家，很快便把才能轉移到產品設計的領域上。擔任超過兩百家公司的顧問，為各式各樣的東西負責產品設計，從香菸盒到電冰箱，汽車到太空船。洛伊在1929年的第一份設計任務，是受英國複印機製造商Gestetner委託，改善66號大量複印機（Ream Duplicator 66）的外觀，三天內就設計出外殼，接下來的40年間，這台複印機便一直裝在這個外殼裡。洛伊的成功，絕大部分是因為他明白工業（產品）設計的本質與廣告和銷售有關，而跟材質的真實或實際的功效無關。右圖是1933年設計的削鉛筆機。

市場不斷擴張。此時著名的設計師，有德萊弗斯、紀德斯、洛伊等人。雖說日本電子製造商也在1950年代出現和美國競爭，但美國經濟仍是一片欣欣向榮，對未來樂觀無比。

　　1947年的「馬歇爾計畫」，是為了協助歐洲的經濟復甦而設計，提供給德國和其他國家共計120億美元；德國靠著這份金援，開始了所謂的德國「經濟奇蹟」（Wirtschaftswunder）。戰後德國跟設計有關最著名的發展，就是1953年烏爾姆設計學院（Ulm Academy of Design）的創立。麥斯·比爾（Max Bill，1908-94）是首任總監，他將烏爾姆學院視作是包浩斯的後繼者，在教學、哲學、方法論、政治上都是，而且也更加相信設計在社會上扮演非常重要的角色。從1960年代初期到1968年關閉為止，在馬朵納多（Tomás Maldonado，1964-66年在任）和歐爾（Herbert Ohl，1966-68年在任）的領導下，這所學院的設計課程專注於解決技術問題，以及資訊理論和技術系統。在最終關校以前，也曾和許多公司密切合

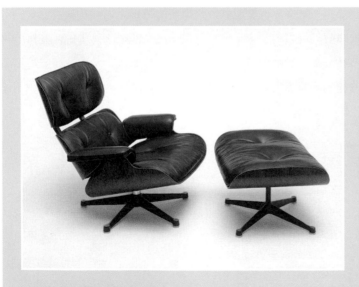

查爾斯與蕾·伊姆斯
Charles and Ray Eames

夫妻檔設計師查爾斯（1907-78）和蕾·伊姆斯（1912-88）的某些作品，可以說是20世紀設計的重要例證。在超過半個世紀的時間之內，他們攜手創作了200件以上的家具、玩具、展覽、影片、圖像和建築等設計作品。很多人認為，伊姆斯夫婦建立了卓越設計的標準，或許也是最善於實驗木頭鑄模的人，引導出許多產品，包括床邊椅和其他家具，他們的設計也運用在玻璃纖維、塑膠和鋁上。兩人在1956年設計的躺椅（Lounge Chair），由皮革和膠合板構成，成為1960與1970年代的設計象徵。上圖是Ottoman 671扶手椅附腳凳，1955年。

迪特‧拉姆斯 Dieter Rams

迪特‧拉姆斯（1932-）是20世紀後期最具影響力的產品設計師之一。他是德國消費電子產品製造商百靈的設計主管，為這個品牌旗下所有產品開發並維持一種優雅、明晰，卻也精確無比的視覺語言。拉姆斯最著名的，莫過於他的十條「好設計」守則，認為產品應該是：創新，有用，美感，能幫助我們了解它，不唐突，誠實，耐用，每個細節都一致，考慮到環境，而且盡量減少設計。拉姆斯在1995年被彼得‧施耐德（Peter Schneider）取代前，一直擔任百靈設計總監，他在百靈的40年間，透過力行自己的「好設計」守則，研發出許多大規模生產的產品，每天被數百萬人運用在日常生活裡。右圖是百齡SK55立體聲收音電唱機，1956年由拉姆斯和古格洛（Hans Gugelot）設計。

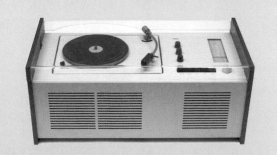

作，例如柯達（Kodak）和百靈（Braun）。

　　義大利在二次世界大戰以後變成最重要的設計大國之一。義大利勞動力的彈性，加上相對低廉的工資，以及美國的金援，使得義大利成為戰後主要的設計強國。當時美國的設計傾向以市場為導向，德國設計則偏向理論化，戰後的義大利設計則是以即興、同時蘊含藝術、設計和經濟的文化作為特點。而義大利最著名的產品，可以說是Vespa摩托車，還有Fiat 500汽車，不過後來家具和時尚很快就成為義大利出口的大宗。很多重要的義大利家具公司，如Zanotta、Cappellini、Arflex、Kartell、Cassina等，都是在這時候建立的。

「良好形式」：1950年代中期-1968年

　　1960年代早期，「良好形式」（Good Form，又譯「優美形態」）的特色在於功能性、簡單的形式、實用性、耐用程度、不過時、秩序、清晰度、堅實的做工、合適的材質、細節的高完成度、技術，以及對環境的責任。這種風格上的原則大部分來自烏爾姆學

院，在1960年代中期引發了對形式主義的嚴格批評。在科技、運輸、通訊、材質、製造過程，甚至是太空旅行等各方面的進展，都啟發了設計師嘗試新產品和系統的實驗。到了1960年代晚期，消費者品味和設計師的意識形態，結合成一種反對大眾消費的反文化（counterculture）。這段期間，設計在歐洲和美國的學生抗議運動，以及流行藝術、流行音樂和電影中，獲取越來越多的能量和創意。義大利成為全世界首屈一指的設計國家。此時著名的設計師包括拉姆斯、薩努索（Marco Zanuso，1916-2001）、薩伯（Richard Sapper，1932-）、索薩斯（Ettore Sottsass，1917-2007）、貝里尼（Mario Bellini，1935-）、潘頓（Verner Panton，1926-98）、科倫波（"Cesare "Joe Colombo，1930-71）等人。

這些設計師中，有許多都是靠著使用新的人造材質從事作品實驗，因而聲名大噪，比方在當時的家具和產品設計上利用聚丙烯、聚氨酯、聚酯、聚苯乙烯等。設計史上最具代表性的一些作品也是在這個時期製作出來，如科倫波的4860可摺疊塑膠椅、潘頓的潘頓椅、貝里尼的Divisumma 18電子計算機、薩伯的Tizio燈，以及索薩斯和派瑞金（Perry A. King）的情人打字機（Valentine typewriter）等。

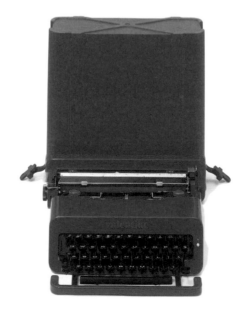

←情人打字機，索薩斯和派瑞金1969年設計。這個具象徵意義的「反機器」機器，是為了「辦公室以外的任何地方」所設計的。這項設計經典輕巧易攜帶，現代化ABS材質的塑膠外殼，展現了當時的時代氛圍。

實驗與反設計：1965-76年

　　1973年發生的石油危機以及後續的價格控制、配給制度，對設計來說是一個轉捩點。在那以前，塑膠向來被視為現代化的高科技產物，卻很快變成廉價、俗氣、沒品味、對環境有害的代名詞。1970年代，經濟動盪不安，反越戰的抗議和歐美各大城市的學生運動不斷，設計在資本主義社會的角色，越來越受到質疑。這個時期很多設計師把自己的角色視為工業的馬前卒，延續著一份無法繼續發揮社會作用的價值系統。有些人選擇獨立從事實驗性的工作，也有很多人在作品中融入政治陳述，或擁抱社會概念。

　　有幾個主要的反設計運動在義大利形成。1960年代末，新一代義大利設計師對自己的工作環境，以及許多消費導向的「良好形式」設計產品，都感到不滿意；這些設計師針對既成的設計規範以及執著於消費的狀況，提出抗議。這種「激進設計」（radical design）運動的主要中心在米蘭、杜林和佛羅倫斯形成，成員有Superstudio（1966）、Archizoom Associati（1966）、Gruppo 9999（1967）、Gruppo Strum（1966）、Alchimia（1976）等。到了1970年代中期，大部分反設計運動都已解散，義大利的前衛設計也在不確定中受到冷落，直到1980年代開始為止。

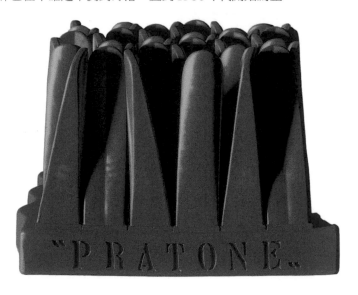

→Pratone椅，義大利設計師塞瑞提（G. Ceretti）、德羅西（P. Derossi）和羅索（R. Rosso）作於1971年。這把椅子是由聚氨酯泡沫塑料製成，意圖重現躺在一片廣大綠草茵上的感覺。

喬‧科倫波　Joe Colombo

科倫波（1930-71）是位傑出多產的義大利設計師，創造出許多富遠見的產品、室內設計和家具設計。1962年，科倫波和他的兄弟吉安尼（Gianni）合作，為Oluce公司製作Acrilica桌燈。同年稍後，科倫波在米蘭開創自己的設計事業，一開始專注於建築和室內設計的案子，大多是山區旅社或滑雪度假旅館。他為許多客戶製作眾多產品和室內設計，包括Kartell、Alessi、Alitalia、Bieffeplast、Flexform、Boffi等。他的作品有一常見主題，就是多重功能和通融性，例如1967-68年間製作的附加生活系統（Additional Living System），管椅（Tube Chair，1969-70），以及多重椅（Multi chair，1970），使用者都可自行調整這些東西的形狀結構。科倫波在1967和68年均獲得ADI工業設計協會的獎項，1970年獲得金圓規獎。上圖是1968年設計的4867號椅。

高科技的微型化：1972-1985年

　　高科技設計為材料和預製的工業元件帶來一種新的關係，可用以創造家具或其他產品。高科技是一種公認的文體術語，形容外觀強調科技層面的設計。建築世界有個著名例子，就是巴黎的龐畢度中心，其建築物的內部裝置和配件都清晰可見地暴露在建築外面。高科技產品從科學、技術和電子世界汲取視覺語言，用在外觀上，如英國建築師佛斯特（Norman Foster）的Nomos家具系統，或是義大利建築師桑恩（Matteo Thun）的櫥櫃（1985）。

← 諾莫思系統桌（Nomos Desking System），佛斯特公司和Tecno公司合作製造。這個創意可以回溯到1981年，當時建築師想要的是一種可以發揮好幾種不同功能的產品，像是可當會議桌、繪圖板或物品展示台。

→BeoSound 9000 CD音響，英
國設計師路易斯（David Lewis）設
計，丹麥頂級視聽設備Bang &
Olufsen 1996年出品。

阿奇里·卡斯提格里歐尼 Achille Castiglioni

卡斯提格里歐尼（1914-2002）是20世紀義大利設計
大師。他和兄弟兼夥伴皮爾賈柯摩（Pier Jacomo）和
李維歐（Livio）是設計三巨頭，他是三人的領袖，攜
手設計了許多最具代表性的作品。1952年，李維歐
和他們拆夥，但阿奇里與皮爾賈柯摩卻繼續合作，
直到1968年賈柯摩過世為止。他們設計方式中受
人喜愛的符號，在著名的「佃農凳」中最為明顯，
巧妙結合拖曳機的座位，而1957年的「電話凳」，
則是利用腳踏車的坐墊。這些有趣的實驗以及設計
成果帶來的喜悅，成為卡斯提格里歐尼兄弟的註冊
商標。右圖是1957年製作的佃農凳。

理查・薩伯 Richard Sapper

理查・薩伯(1932-)，公認是20世紀最具領導地位的設計師之一，生於德國慕尼黑，在那裡研習哲學、解剖學、製圖學、工程學和經濟學。1956年，他在賓士汽車的設計部門短暫工作一段時間，然後前往米蘭，與義大利設計師羅賽里(Alberto Rosselli)和龐蒂(Gio Ponti)共事。1958年，義大利設計師薩努索(Marco Zanuso)的工作室雇用了薩伯，薩努索是戰後義大利設計界的重要人物，因為他勇於探索實驗新的材質和製造過程。薩伯和薩努索持續多產的合作關係直到1977年，創造出許多傑出創新的家具、燈具和電器用品。他們的作品包括為Gavina設計的入椅(1959-64)，由壓鑄金屬製作而成；為Kartell製作的4999/S可折疊兒童椅(1961-64)，採用壓力成型的聚乙烯；Brionvega TS502收音機(1964)、Doney收音機(1964)、Black Box Brionvega可攜式電視機(1969)，以及為西門子設計的Grillo電話(1966)。1972年，薩伯為Artemide設計Tizio燈，是盞非常成功的高科技燈具，也是他最受歡迎的產品。右圖就是1972年的Tizio桌燈。

亞洲設計：1930年代-1970年代

19世紀中期開始，上海就是中國最重要的貿易港口，在1930年代成為國家最進步的製造中心，地位更形重要。棉花加工與紡織是上海最重要的兩種工業，印刷和圖像設計工業也隨之快速發展。當時主要的設計工業關心的是商品包裝，以及包裝紙、香菸盒圖卡，以及用來裝火柴、肥皂、針線等產品的紙箱之類的印刷。上海以「東方巴黎」聞名於世，但這段黃金時期卻很短命的因日本在1938年的占領而終止了。

產品設計在中國發展的速率，比起圖像設計或室內設計等其他形式的設計，要慢上許多。這主要是因為直到1980年代，中國的家用產品都處於極度短缺。那時，國家政策才開始致力於製造大量物品；1950年代，製造責任大多落在工程師身上，負責從技術功能到外觀的一切事務。偶爾，藝術工作者——多半稱為「美工」——會被帶進工廠來裝飾美化這些產品。設計的地位枝微末節，很多製造商也都採用同樣的產品設計，好比電話、筆、電風扇、腳踏車等，二三十年來幾乎沒什麼改變。

1950年代晚期，中國汽車工業在蘇聯金援下，在東北吉林省長春市展開。在那裡製造出來的第一項產品，是1.5噸重的解放卡車，基本上是大量參考蘇聯GAZ卡車的原型製造而成。1957到84年間，這輛卡車持續生產，設計完全沒有改變（打破福特T型車從1907到25年間持續生產的紀錄）。1958年，中國開始製造屬於自己的車款，一種叫做「東風」的型號，並不是在生產線上，而是在北京的一個工作室獨立製造出來。中國的汽車製造業持續發展，到了1962年，這個國家也造出國內第一輛豪華轎車，名為

↓1981年的隨身聽（Walkman）。第一台隨身聽是在1978年，由索尼（Sony）工程師木原信敏製作，緣於當時的總裁盛田昭夫想在經常出差的旅途中也能聽音樂。最早的隨身聽是在1979年以「Walkman」為名開始在日本行銷，而在美國等許多其他國家則叫作「隨行聲」（Soundabout），在瑞典叫作「自由風格」（Freestyle），在英國則叫「偷渡客」（Stowaway）。

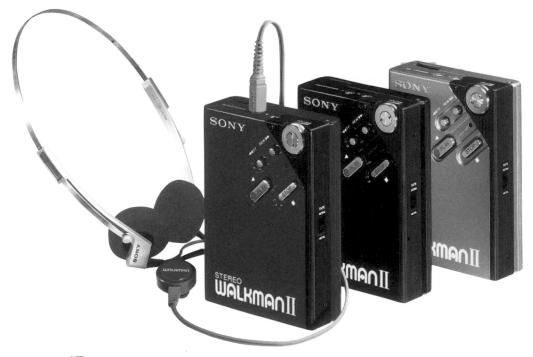

「紅旗」，其設計受到俄國採用V8引擎的「海鷗」豪華轎車影響，沉重、寬闊、通身漆黑，還有防彈玻璃窗。1960年代初，第一輛完全由中國設計的汽車「上海」，是由工程師所製造，沒有藝術家參與其中。「上海」的外形非常近似俄國的Volga汽車，故障率和維修率都非常高，在1980年代初終於停止生產。現在，中國和福斯（Volkswagen）及Skoda幾個外國製造商，擁有幾個共同合作的汽車製造計畫。

　　1960年代末，兩家主要的南韓公司開始在電子產品的設計與研發上有了顯著的進步。第一家是三星電子，在1969年開始生產電視機、行動電話、收音機、電腦零組件，以及其他電子產品。另一個則是1958年成立的LG電子公司，在許多數位家用設備，如收音機和電視機的設計和製造上，取得長足的進步。

　　同時間，在亞洲其他地方，索尼則是西方人最熟悉的日本公司，也幾乎是高科技電子產品、優良設計的同義詞。索尼成立於1946年5月，原名東京通訊工業株式會社（Tokyo Telecommunications Engineering）。索尼的成功，很大一部分要歸因鼓舞人心的董事長盛田昭夫。索尼從一開始就隨其最著名的產品，個人立體聲音響系統「隨身聽」在1979年問世，而發展成國際領導品牌，後續還有「隨身看」（Watchman，1984），也就是隨身聽與電視的結合，還有手持卡式錄音機（Camcorder，1983），以及CD隨身聽（Discman），是可攜式CD播放器。

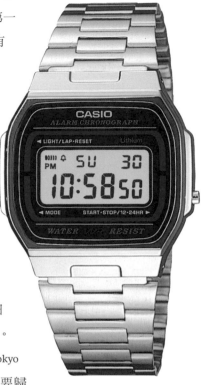

↑1999年出品的卡西歐（Casio）手錶。卡西歐是跨國電子設備生產公司，成立於1946年，總部設於東京。最知名的產品包括計算機、音響設備、相機和手錶。1974年推出「卡西歐鐘」（Casiotron），是支有全自動日曆的手錶。
→格拉福斯為Alessi在1985年設計的9093型「鳥鳴壺」。這是這家義大利公司最暢銷的商品之一，公認是現代設計的一個象徵。

1-5 後現代主義：1970年代至今

　　後現代主義（Post-Modernism）起源自1960年代，當時出現好幾個設計運動，最著名的就是義大利的反設計和激進設計團體，如Archizoom、Superstudio、Gruppo Strum等。1960年代在很多方面都是反叛的年代，比方在政治、音樂、藝術和文學上，而這也延伸到設計的世界。那段期間參與激進團體的設計師有：索薩斯、格拉福斯（Michael Graves）、曼迪尼（Alessandro Mandini）、范圖力、詹克斯等人，他們全都開始創作嘲諷當代設計的作品，運用大量指涉歷史風格的裝飾圖案。後現代的設計基本上都擁抱當代社會各式各樣的文化象徵，而且超越圖像的界線。因此，後現代主義設計師經常使用的形式和符號，通常都取材自過往的裝飾風格，例如裝飾藝術，但他們也會運用藝術史上著名時期的意象，比方超現實主義。

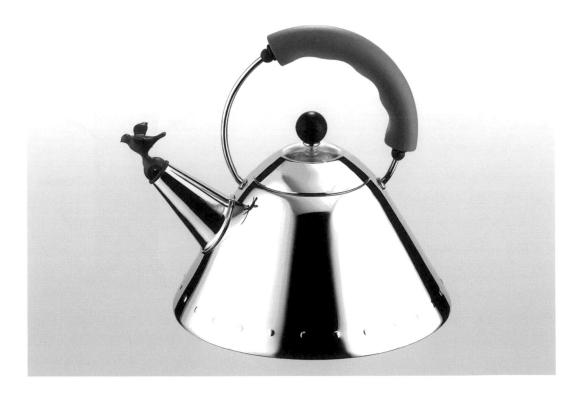

艾多雷・索薩斯 Ettore Sottsass

索薩斯(1917-2007)曾為幾家大型製造商工作，包括生產辦公設備的Olivetti、製造家用品的Alessi、家具公司Knoll和Artemide，以及玻璃公司Venini等。索薩斯最著名的，莫過於他在1969年為Olivetti設計的「情人打字機」。20世紀後半，他都是義大利實踐前衛設計的先鋒。他在1950年代便拒絕現代主義，接下來在1960和70年代參與反設計運動，在1980年代則參與曼菲斯(Memphis)運動。從1960年代中期開始為Poltronova工作，從迪士尼的米老鼠之類的流行文化擷取素材，設計實驗性家具。索薩斯的作品在30年間於世界各地的主要展覽展出，也被各大博物館列為當代設計收藏。右圖是1994年設計的葉門吹製玻璃花瓶。

曼菲斯(Memphis)運動：1976-88

　　一般咸認第一件後現代主義的設計，是由義大利團體「煉金術」(Studio Alchimia)和「曼菲斯」製作的家具。這兩個團體源自1960年代義大利的「激進設計」運動，反對現代大量製造的設計漠視功能性。到了1980年代，「煉金術」工作室公認是世上最重要的設計團體之一。工作室還包括曼迪尼、布朗茲(Andrea Branzi)、索薩斯，以及德路奇(Michele de Lucchi)等設計師，參加許多重要展覽，例如1980年在奧地利林茲(Linz)舉辦的開創性設計論壇(Forum Design)。索薩斯原是這團體的重要操盤者，後來離開去和布朗茲、德路奇一起創立「曼菲斯」，這個以米蘭為基地的團體集合了家具和產品設計。「曼菲斯」以後現代主義的風格，主導1980年代早期的設計風潮。1981年，隨著索登(George Sowden)、與娜妲莉・杜巴斯奇(Nathalie du Pasquier)等生力軍加入，「曼菲斯」完成了超過百件的家具、燈具和陶器的

↑索薩斯在1981年為「曼菲斯」設計的卡薩布蘭加櫥櫃。這也是當年「曼菲斯」第一次展覽展出的作品。

丹尼爾・威爾 Daniel Weil

威爾（1953-）的作品，是從現代主義過渡到後現代主義時代的移動設計先驅。1977年，威爾在阿根廷布宜諾斯艾利斯大學的建築科系拿到學位，後來轉到倫敦的皇家藝術學院研習工業設計，1981年拿到藝術碩士（MA）學位。他自行設計並製造一些作品後，在1992年加入Pentagram設計公司，成為合夥人。他做過許多案子，包含產品、包裝、室內設計及藝術指導，客戶有Swatch手錶、樂高（Lego）、科藝百代（EMI）、倫敦的Cass Art等。威爾最著名的，就是在1981年為Parenthesis公司設計一系列數位時鐘、收音機和燈具。每樣產品都裝在柔軟易折的塑膠裡，充滿明亮色彩，所有零件也都一目了然。右圖是1981年的袋裝收音機。

繪圖。一切都沒有既定的公式。「沒人會去談形式、色彩、風格、裝飾，」芭芭拉・雷迪斯（Barbara Radice，索薩斯的合夥人）觀察道。這就是重點。在現代主義的教條延續數十年以後，索薩斯和他的同事們渴望從那彷彿暴君般、聰明卻缺乏靈魂的「好品味」設計中，獲得解放。

「新設計」（New Design）：1980 年代

　　「曼菲斯」對全歐洲各地的設計師來說，都是一股催化劑，導致一些反功能的發展情勢，最後集大成在「新設計」這個名詞下。這個鬆散的團體中，有很多個人設計師都受到次文化、反威權主義的影響，並且有著共同的哲學：聚焦於實驗作品，使用自己的製作和發行網絡，創作小型系列或獨一無二的作品，混合使用各種風格，運用不尋常的材質、加入嘲諷、風趣、挑釁等元素，操縱著藝術和設計之間的界線。經常被視為「新設計」的設計師有：倉俁史朗（1934-91）、西派克（Borek Sipek）、阿拉德、賈斯柏・莫里森（Jasper Morrison）、湯姆・迪克森（Tom Dixon）等人。

隆・阿拉德 Ron Arad

阿拉德(1951-)可說是當代最具影響力的設計師之
一。1989年,阿拉德公司在倫敦成立。他很多早
期的作品,抓住了倫敦在1980年代那種粗糙的個
人主義及後龐客(post-punk)虛無主義精神,尤其是
Rover椅、混凝土鑄音響(1983),以及敲打金屬製
造出來的Tinker椅(1988)等。他反抗正統的態度從
一開始進入這行時就很明顯,在家具設計工業挑戰
大量製造的原則,創作出許多限量絕版的作品。阿
拉德也為幾家零售商和餐廳擔任室內設計,包括
1994與95年在倫敦的Belgo餐廳、2003年在東京
的山本耀司Y's店面等。他最大型的建築計畫,就
是1994年的臺拉維夫歌劇院。右圖是1994年設計
的「書蟲」書架。

菲利普・史塔克 Philippe Starck

史塔克(1949-)是全球最廣為人知的產品設計師之一。他
不僅以令人驚異的室內設計贏得讚賞,也證明自己是位
優秀的建築師和產品設計師。他在1980和90年代創造
的作品,大都受到時尚和新奇事物的影響。進入21世
紀,史塔克對設計的方式似乎有所改變。他最近宣揚的
理念,就是設計的核心應該兼具誠實和整體性——產品
不應該被設計成「用過即丟的低劣人工製品」,只有在流
行的時候才能存活,而是應該要擁有理想的長壽命和耐
久性。他相信設計師應該要誠實客觀。在產品設計的領
域中,史塔克負責過O.W.O系列各式物品、為Panzani
設計義大利麵、為Beneteau設計船隻、為Glacier設計
礦泉水、為Fluocaril設計牙刷、為路易・威登設計行李
箱,為Decaux設計「都會裝」、為Vitra設計辦公家具,
以及車輛、電腦、門把、鏡框等。右圖是2002年設計
的Louis Ghost Chair。

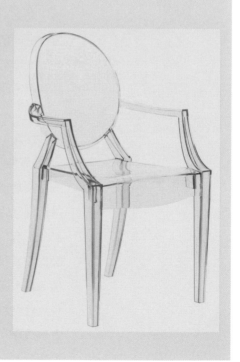

新現代主義（Neo-Modernism）設計：1990年代至今

新現代主義，顧名思義，和現代主義有許多意識形態上的連結，包括功能美學以及拒絕過往風格，但它發展的主因，還是為了要做為1990年代「流體建築」（blob architecture）的替代品。新現代主義者承認「個體」（individual）美學是設計上的一種「功能」面向，而不像現代主義的理念，是去尋找一種放諸四海皆準的解決方式。因此，新現代主義是想要恢復有時太過僵化的現代主義中的功能主義，同時也考量對它的批判。此外，它也對許多被認為是後現代主義越來越異想天開的元素做出回應，企圖要把設計還給人們。新現代主義與其說充滿理論，不如說具有實驗精神，是富含詩意，而非講究字面意義。

楚格（Droog）與現成品：1993年至今

楚格是由設計師吉斯・巴克（Gijs Bakker）與設計史學者芮妮・拉梅克斯（Renny Ramakers）在荷蘭阿姆斯特丹所創立，自1993年成立以來，一直走在設計及其相關論述的尖端。楚格的產品和專案，也延伸到世界各地的設計期刊和一般媒體上。楚格擁戴許多在國際享有崇高地位的設計師，例如赫拉・尤格魯斯（Hella Jongerius）和馬塞・汪德斯（Marcel Wanders）等人，也透過材質的混用以及與使用者互動，樹立一種新的設計方法。

楚格作品的核心，在於它創造出超過120件作品，包括燈具、餐巾、鳥屋、椅子、桌子、洗碗刷等，不是經由團體的其中一位成員創造出來，就是透過巴克和拉梅克斯旗下的設計師所委託。「標準是有彈性的，且是透過產品文化和設計師的主動而發展形塑出來的。」楚格如此陳述：「唯一的限制就是這種概念只在今天有效；它沿著明確又引人注目的路線運作；產品的可用性也是必要的。在這個架構裡，任何東西都是可行的。」

現成品這個名詞，意指將一般平凡實用的產品，如腳踏車座椅、汽車頭燈等，結合在新的脈絡裡設計出來的物品。運用並改造日常用品的這種傳統，可以追溯到法國藝術大師杜象（Marcel

馬塞・汪德斯 Marcel Wanders

荷蘭設計師汪德斯（1963-），是當今最多產的知名設計師之一。他以阿姆斯特丹為基地設立工作室，為世界各地的客戶提供產品和室內設計，包括Moooi、Cappellini、Mandarina Duck、Flos、Boffi、Magis等。汪德斯也參與其他和設計相關的專案，如Vitra的夏日工作室，並擔任許多國際大賽的評審，如鹿特丹設計大獎。他最著名的作品就是「編織椅」（Knotted Chair），結合編織線和高科技，許多作品也被世界各地重要設計展收藏。右圖是1996年設計的「編織椅」。

Duchamp，1887-1968）的早期現成品作品。在設計上，這種方法從1950年代卡斯提格里歐尼兄弟（Achille & Pier Giacomo Castiglioni）的Mezzadro and Sella凳，直到阿拉德在1980年製作的Rover椅、雷米（Tejo Remy）在1990年代為楚格製作的牛奶瓶燈、老鼠椅等都是。然而，在設計中陳述社會和政治議題的風潮，現今也逐漸崛起。荷蘭剪紙藝術家邦傑（Tord Boontje）的「粗糙而現成」（Rough and Ready）系列家具，採用街頭蒐集來的廢棄合板、毯子、報紙等材質，目的就是要創造出一種不安的邊緣，刻意展現出社會對於消費者產品的理念，這無解的問題。假如設計師只為有錢又負擔得起所謂「設計師家具」的人服務，其他那些付不起或不想花錢在這種設計上的人又該怎麼辦？

↗樹幹長椅，尤根貝（Jurgen Bey）在1999年為楚格所設計。這把長椅顯示，倒下來的樹幹也可以令人眼睛一亮成為一把好座椅。尤根貝在樹幹上還加上幾把古典青銅椅背，使它成為一件奇妙的家具，跨越自然與文化。

→「粗糙而現成」，邦傑在1998年設計的作品。這是現成品設計的一部分，其中的家具都是用資源回收物製作而成。邦傑為了要讓人人都能輕易擁有這項設計，還免費贈送設計圖給大家，至今已發出上萬份了。

強納森・艾夫 Jonathan Ive

艾夫（1961-）是他這個世代最重要的產品設計師之一。艾夫曾在英國新堡技術學院（Newcastle Polytechnic）研習設計，也就是現在的諾桑比亞（Northumbria）大學，與人合夥成立Tangerine設計公司，從電動工具到電視無所不設計。1992年，他的客戶蘋果電腦在加州庫比蒂諾（Cupertino）的總部，提供一份工作給他。艾夫和蘋果電腦共同創辦人賈伯斯密切合作，研發出iMac，第一年就銷售200萬台以上，為單調的電腦產品設計世界引進了色彩和光線。蘋果從此也採用同樣的水平思考模式以及熱情的專注力，來處理同樣創新的新產品，如Cube電腦、iPod、Powerbook G4等。右圖是2009年的iPod Touch。

設計藝術（DesignArt）：2004年至今

今天，區分藝術和設計是件困難的事。兩者越來越重疊，藝評家不免也深深擔憂評論空間越來越受到壓縮。同時間，越來越多藝術家也運用藝術和設計的重疊交錯，當作一種實驗方式，探索兩者的互換能否為商業領域提供一種獨特手段，激盪出重大火花。就當代藝術的種種表現來看，都包含物品、經驗、表現、概念與影像的概念化與製造，就跟設計產品一樣，也可以是商業活動。

藝評家柯爾斯（Alex Coles）支持設計藝術的概念，認為藝術本身已經無可避免地「經過設計」。因此，問題再也不是藝術和設計之間有什麼差異，而是藝術、設計與商業之間的共謀。探索藝術與設計之間這條模糊界線的藝術家和設計師有：賈德（Donald Judd）、伯頓（Scott Burton）、杜瑞爾（James Turrell）、巴朵（Jorge Pardo）、尤格魯斯、汪德斯、札哈・哈蒂（Zaha Hadid）、阿拉德、邦傑等人。

→水晶糖果組，西班牙設計師艾揚（Jaime Hayon）2008年為法國知名水晶品牌Baccarat設計。這些限量版的玻璃瓶罐，超越了產品設計與藝術之間的界線。

坎帕納兄弟 Campana Brothers

費南多（Fernado Campana，1961-）和烏貝多（Humberto Campana）只弟結合現成物品和高科技，創造出活力四射、充滿能量的設計藝術，靈感來自巴西街頭生活和節慶文化。1983年起，建築系畢業的費南多和念法律的漢伯多就一起在設計領域共事，也可說是藝術和設計之間的領域。他們在巴西聖保羅合開工作室，製作家具、產品和工業用品。兩人的客戶包括Cappellini和Alessi。右圖是2003年設計的Corallo Chair。

快速成長的亞洲設計

1978年，中國制定「四個現代化」政策（農業、工業、科技和國防），揭開改革年代的序幕。當時外國投資和進口產品，如錄影機、電腦、汽車和化妝品都齊頭並進，讓中國人民第一次體驗到現代商品與現代設計。

在中國所有的設計活動中，廣告、平面和室內設計的發展比較快速，產品設計遙遙落後。然而，現在北京和上海等地已設立新

←HD-31100EG微波爐，中國白色家電製造商海爾製造。
→三星Go N310筆記電腦，2009年。三星持續成長為重要國際品牌。

58

的設計中心，其中也涵蓋產品設計範疇。中國目前正在致力成為以創新為主導的國家，不惜在研發活動上投入鉅資，建立奠基於高層次技巧與知識的能力。越來越多中國製造商都知道，中國設計的未來必須靠更加了解中國人民生活和行為方式，設計開發出能滿足他們需求和欲望的商品。利用創新手法設計開發這些新產品的領導品牌，有聯想、中國飛利浦、手機製造商寧波波導，以及中國最大白色家電[2]製造商海爾等大型電腦和電子公司。此外在未來十年中，中國將進入全球市場，在設計與產品研發上扮演關鍵角色，包括汽車、手機、遊戲及娛樂產業等。

今天，三星和LG電子等南韓企業持續設計並製造許多創新獨特、走在時代尖端的科技產品。LG現在在家庭娛樂、行動通訊、家用電器、消費性電子產品和企業上，都是全球領導品牌，在全世界雇用超過84,000名員工。三星也持續成長為國際重要品牌，在《商業週刊》的年度品牌分析上，也超越索尼、佳能和蘋果。三星的許多產品在市場上也常被評論為最佳產品，尤其是手機和電視。

1-6 訪談
薩耶德拉‧帕克哈里 *Satyendra Pakhalé*

簡介

工業設計師帕克哈里生於印度,目前定居荷蘭阿姆斯特丹。1998 年在阿姆斯特丹建立自己的設計事業。他的設計發自於文化的對話,以絕佳的創造力將新材質和科技加以揉合運用。他透過自身設計傳達的訊息,可以定義成「普世通用」(universal)。2006 年起,荷蘭安荷文設計學院(Design Academy Eindhoven)邀請他籌畫並主持人道主義設計和永續生存的碩士課程。他的作品有幾處公開收藏,包括阿姆斯特丹市立博物館和巴黎龐畢度中心等。

你如何尋找靈感?

靈感是很奇怪的東西。通常一個構想會導致另一個構想產生,一個案子也會導致另一個案子。有時可能只是一個印象、一個想法,或者和朋友的一次討論;有時可能是剛說過的一段話或對新狀況的觀察。凡此種種,都會對我有所啟發,讓我想要用一種新方式去創造或思考。但我也想說,另一個重要的靈感來源,則是和工業家密切相關,例如 Erreti 的阿凡齊尼(Paolo Avvanzini)、Magis 的派拉薩(Eugenio Perazza)、Alessi 的亞伯托(Alberto Alessi)、Cappellini 的吉利歐(Giulio Cappellini)、Fiam 的李維(Vittorio Livi)等人。這些人都是設計產業裡啟發人心的代表人物。

你從古往今來的其他設計師身上學到了什麼?

有很多很多人,像是柳宗悅[3]、鈴木大拙[4]、野口勇[5]、索薩斯、三宅一生、凱斯勒(Frederick Kiesler)、倉俁史朗等。我對他們畢生投入創作,充分展現作品特質,感到十分著迷。

你最喜歡哪個產品?為什麼?

我很難只選一樣最喜歡的產品;我喜歡的商品很多,從簡單實用的物品到純粹詩意、充滿象徵和關聯的作品都有。有很多物品和產品都是我覺得很棒的。我尤其喜歡很好用,不知不覺就變成大家生活一部分的日常用品。我也很喜歡界定出一個新時代、創造出屬於自身文

[3] 柳宗悅(1889-1961),日本著名民藝理論家、美學家,曾被譽為「民藝之父」。
[4] 鈴木大拙(1870-1966),日本著名禪學家,也是將中國與日本禪學介紹到西方世界的關鍵人物。
[5] 野口勇(1904-1988),成長於日本,後來前往美國和法國求學,其美學設計融合東西方多元文化,熱愛自然與簡單造型,將其融入設計中,引領現代接近大自然形態的有機設計風潮。

↑1988年設計的 B.M. Horse Chair。這把限量打造的椅子是採用脫蠟鑄造方式製作。

化和嶄新傳統的產品。像是費迪南·保時捷
（Ferdinand Posrche）為福斯設計的第一輛金龜
車、frog design為蘋果製造的第一台麥金塔
電腦，以及達斯卡尼歐（Corradino D'Ascanio）為
比雅久（Piaggio）設計的第一台偉士牌機車。

你崇拜哪位設計師？

　我不相信造「神」論。吸引我的人很多，有
思想家、工程師、改革家、工業家、藝術家、
電影工作者、作家、詩人、建築師、社會工作
者、科學家等等。只能說出一個名字對我很困
難。不過如果一定要說的話，浮現在我腦海最
偉大的設計師，就是索薩斯。我很幸運在成長
過程中得以認識他，他創造出各式各樣成功的
作品，從黏土到電腦都涵蓋在內，作品的力量
強大無比。對於他持續不斷以陶土、玻璃和科
技產品製作出偉大作品，甚至蓋出建築的能
力，我一直都很感動著迷，還有也不能忘記他
絕妙的寫作、攝影和繪圖。

↗2004年為義大利製造商Tubes設計的「附加散熱器」。
→2004年為Colombo Design製作的Amisa門把，材質為壓
鑄銅。

1-7 崛起中的21世紀設計趨勢

進入21世紀,資訊和傳播科技、社會經濟機會等各方面的發展,在在影響設計師的工作方式,也改變了設計的實踐過程。倫敦皇家藝術學院互動設計系的杜恩(Anthony Dunne)教授表示:「新的混種設計正在誕生。人們不會只安於單一的類別區分;他們是藝術家、工程師、設計師與思想家的混合體。他們置身模糊地帶,或許會覺得艱困,但結果絕對令人興奮。」

→4號機器人,來自杜恩與瑞比在2007年製作的科技之夢系列:1號機器人。這些年來,機器人都是設計來在日常生活扮演重要角色,這個系列質疑了我們和它們是如何互動的,反對商業的解決方案,而想引發討論,探討我們希望未來的機器人如何和自己產生關聯。我們希望它們卑躬屈膝、親密、依賴,還是平等的?

批判式設計產品（Critical design Products）

　　根據杜恩和維也納應用藝術大學工業設計教授菲歐娜・瑞比（Fiona Raby）的定義，批判式設計是一種建立產品設計實踐的另類手法，透過製作強化另類價值與意識形態的物品，挑戰並揭示當下的狀況。批判式設計的主要目的，就是反映某些文化價值，包括設計的過程、實際做出來的物品，以及閱聽人對這樣一件物品的接受度。批判式設計產品，不是為大眾市場而設計；批判式設計師擁有追求自我目標的自由，而非追求客戶的目標。

　　在這種理念下，批判式設計的概念比較接近概念性藝術。然而，杜恩和瑞比卻不認為這是在製作一種藝術作品，他們表示：「這當然不是藝術。或許在方式和手法上，它大量取法藝術，但也僅止於此。我們期望藝術是震撼而且極端的。批判式設計則必須更貼近日常生活，這也就是它干擾力量的來源。」

羅斯・拉格洛夫 Ross Lovegrove

英國工業設計師拉格洛夫（1958-）設計生涯剛開始是為西德的frog design工作，在那裡為索尼設計隨身聽，為蘋果設計電腦。後來他遷居巴黎，任職於Knoll International，在那裡設計出獲致極大成功的Alessandri辦公系統。他曾是法國南部尼姆設計團體Atelier的成員，這個團體還包括史塔克、建築師尚・努維爾（Jean Nouvel）等人，並為路易・威登、杜邦、愛瑪仕等品牌設計過作品。回到英國後，拉格洛夫在1986年與英國工業設計師布朗（Julian Brown）共同創立

設計公司，後來又在1990年建立自己的設計工作室，Studio X。從那時起，他完成許多案子，如Cappellini的8字椅、Moroso的超自然椅等。拉格洛夫的很多設計都受到自然世界，以及最先進材質與製造科技的啟發和影響。上圖是1992年的「眼型數位相機研究」。

流線型產品（Blobjects）

流線型產品是一種色彩繽紛、大量製造、以塑膠為主、講究情感訴求的消費商品，具有彎曲的外觀和流體的形狀。這種平滑、充滿曲線的形式，就是流線型作品最容易辨識的特質。這個字是由「圓滾滾」（blobby）和「物品」（objects）複合而成，在1990年代初由設計評論家暨教育家霍特（Steven Skov Holt）所創造。流線型產品設計師創造出種類多元的物品，包括布洛迪（Neville Brody）設計的印刷字型、洛許（Karim Rashid）的家具、川久保玲的服飾、Future Systems的建築、松本秀樹的雕塑等等。

流線型產品可以用各類材質和各種比例的尺寸製作，適用於家庭、公司、汽車或戶外，不過製造流線型作品最常見的材質，還是塑膠（尤其是聚碳酸酯，聚丙烯或聚乙烯）、金屬和橡皮，目的是要創造出更有機動態的風格。有「塑膠詩人」封號的埃及裔英籍設計師洛許是流線型產品的早期領導者，同時期的愛好者還有澳洲設計師紐森（Marc Newson）、史塔克、拉格洛夫等。

電腦輔助設計、製造、資訊視覺化、**快速原型化**（rapid prototyping）、材料、**注射成型**（injection moulding）等方面的進展，使設計師有機會使用新的形狀，不需特別增加生產成本，便可以探索透明感、半透明感等。流線型產品就是現階段的產品，數位革命將這些實體產品帶到消費者架上，這在1990年代以前是不可能製造出來的。流線型產品現在也分為好幾種流線類型，包括「原流線型」（proto-blobjects）、「糖果色系」（kandy-kolored）、「流體型」（fluid）、「可愛廚房用具」（cutensils）、「生技／戶外／美容產品」（bio/exo/derma）、「上色品」（chromified）等。

個人化產品（Individualized products）

個人化產品牽涉到訂製品的製造。像是哈德斯菲爾（Huddersfield）大學研究者狄恩（Lionel T. Dean）成立的「未來工廠」（FutureFactories），就是以數位製造概念來製作大量生產的個人化商品。

「未來工廠」追求的是透過數位科技（以快速原型化為原則，但並非絕對），實現具有彈性的設計與製造。「未來工廠」的目標，是透過電腦主導的亂數形式，將限量生產的商品改為個人化生產。

←Bokka 桌燈，洛許為 Kundalini 在 2005 年設計。這是經典又有代表性的「流線型產品」。

↑狄恩在 2006 年為 Kartell 設計的 Holy Ghost Chairs。這椅子採用最新的快速原型化技術，將史塔克的 Louis Ghost Chair（請見 p.52）做出變形版本。

1-8 大事紀：產品設計100年

1901｜英國
布斯（Hubert Cecil Booth）
發明第一台真空吸塵器。

1907｜德國
貝倫斯成為 AEG 藝術總監，
這是首度有公司聘請設計師來為
設計所有層面擔任顧問。

1907｜美國
生於比利時的貝克蘭發明電木，
是第一種 100% 合成塑膠。

1908｜美國
福特 T 型車開始生產。

1911｜義大利
奧利維提（Camillo Olivetti）
設計 M1 打字機。

1912｜美國
一種硬質的裝飾層壓塑膠
Formica 發明出來。

1928｜美國
許克（Jacob Schick）中校
為第一支電動刮鬍刀申
請專利。

1929｜瑞典
達倫（Gustaf Dalén）設計
標準爐（Aga Stove）。

1929｜美國
洛伊為 Gestetner 設計
流線型商品，銷售量
持續攀升。

1932｜英國
卡瓦丁（George Carwadine）設計
可任調方向的 Terry 萬向燈。

1950｜義大利
尼佐利（Marcello Nizzoli）
為 Olivetti 設計
Lettera 打字機。

1949｜丹麥
四個和八個螺柱的
樂高積木問世。

1948｜義大利
龐蒂（Gio Ponti）和
弗納洛里（Antonio
Fornaroli）及羅塞里
（Alberto Rosselli）設計
La Cornuta 咖啡機。

1900 ── **1910** ── **1920** ── **1930** ── **1940** ── **1950**

1900｜美國
Kodak Brownie 相機問世。

1926｜德國
史丹（Mart Stam）
設計第一把
懸臂式鋼管椅。

1924｜德國
德國工業聯盟出版
《無裝飾形式》（Form
Without Ornament）。

1919｜德國
包浩斯於威瑪創立。

1917｜荷蘭
瑞特威爾德設計紅藍扶手椅。

1915｜美國
山繆（Alexander Samuel）為
可口可樂瓶申請專利。

1946｜日本
索尼在東京成立。

1946｜義大利
偉士牌機車首度生產。

1943｜瑞典
宜家（IKEA）成立，提供簡單、
現代且低價的家具。

1937｜美國
德萊弗斯為貝爾設計
經典的 300 型桌上電話。

1936｜瑞典
奧托為自己用彎曲木頭
做凳子的方法申請專利。

1935｜德國
福斯設計金龜車。

1933｜義大利
比雷提（Alfonso Bialetti）設計
摩卡濃縮咖啡機。

1958 | 日本
本田（HONDA）推出 50cc 輕型機車，是史上最成功的機車之一。

1958 | 丹麥
韓寧森（Poul Henningsen）設計的 PH5 燈具上市，成為經典。

1959 | 英國
依西戈尼斯（Alec Issigonis）設計莫里斯迷你車（Morris Mini Minor）。

1960 | 美國
德萊弗斯出版《人的尺度》（The Measure of Man）。

1961 | 英國
捷豹（Jacquar）E 型車問世，成為「搖擺 60 年代」的象徵。

1976 | 美國
APPLE I 個人電腦問世，APPLE II 隨後推出。

1979 | 日本
索尼推出第一台個人音響，TPS-L2 隨身聽。

1981 | 義大利
曼菲斯設計工作室於米蘭成立，領導者是索薩斯。

1981 | 英國
威爾設計袋中收音機。

1983 | 瑞士
Swatch 為鐘錶業創立一種時尚帶動的新潮流。

1985 | 日本
任天堂創造出超級瑪利歐兄弟電腦遊戲，宣布虛擬設計時代的來臨。

2009 | 美國
何斯威（Gary Hustwit）執導的《客體化：一部紀錄片》（Objectified: A Documentary Film）上映，深入檢視設計世界。

2009 | 英國
史塔克主持 BBC2 的電視實境談話節目「為生活設計」（Design for Life），希望在節目中挖掘英國新一代設計勢力。

2007 | 美國
Apple 推出 iPhone。

2005 | 美國
一百美元電腦誕生。

2005 | 全世界
「設計藝術」一詞逐漸受重視，裝飾藝術和限量商品也再次流行。

1960 **1970** **1980** **1990** **2000** **2010**

1951 | 丹麥
雅各森（Arne Jacobsen）為 Fritz Hansen 設計螞蟻椅。

1972 | 義大利
薩伯設計 Tizio 桌燈。

1971 | 義大利
卡斯提格里歐尼為 Alessi 設計螺旋菸灰缸。

1971 | 美國
帕帕尼克（Victor Papanek）出版《為真實世界設計》（Design for the Real World）。

1969 | 義大利
索薩斯和派瑞金推出可攜式情人打字機。

1969 | 美國
網路首度以 ARPANET（Advanced Research Projects Agency，美國國防部高級研究計畫局）的名字出現。

1968 | 日本
索尼研發 Trinitron 彩色電視。

1999 | 英國
「批判式設計」一詞首度出現在杜恩的著作《赫茲的故事》（Hertzian Tales）。

1998 | 美國
Google 推出搜尋引擎。

1997 | 中國
第一家私立產品設計公司 S. Point 於上海成立。

1993 | 英國
Dyson DC01 無集塵袋真空吸塵器問世。

1990 | 法國
史塔克設計劃時代的外星人榨汁機（Juicy Salif）。

1989 | 日本
日產（Nissan）發表 Figaro 車款，宣告「復古」設計來臨。

2.

Research, brief and specification

研究、簡報與規格

這一章檢視設計過程初期的各個階段，提供設計研究中經常用到、實用且合適的方法與技巧，用以架構並分析設計簡報，確認顧客需求，建立出一份易於了解的產品設計規格（Product Design Specification，PDS）。本章也提供各式各樣產品設計案子的例子、圖像和訣竅，從案子成立到PDS，看看如何加強案子進展的重要層面。一般來說，這些設計過程的早期階段會隨著時間逐步推進，但是產品設計師進行這些活動時，也有一些彈性來調動順序。

2-1 產品設計研究

　近年來，關於設計實務的研究方法，討論越來越熱烈。設計研究是門很年輕的學科，比起科學、人文學科或其他已具有學術地位的學科，缺乏建立得很完整的知識基礎。因此，有很多設計研究都仰賴物理科學和社會科學已經存在的方法、技術和手法。這種跟科學相關的研究方式，近年來對不少設計研究者造成困擾。由於科學研究比較注重分析，因此近來設計研究的發展變得更有建設性，企圖找出新的解答和知識，持續加以改善。

　研究設計還有另一個需要釐清的差異，就在於學術和商業世界之間。在許多商業產品設計案中，產品研究是高度保密的，用於激發創意，最終促成新產品的問世。大部分學術性的產品設計研究，則只會出現在研討會或學術期刊上。

2-2 研究方法

　當代產品設計使用的研究方法可說不計其數。通常包括以下方法：觀察人們都在做什麼（而不是他們說自己在做什麼）；列出人們參與你的案子所獲取的資訊；學習如何分析收集到的資訊，辨別出想法和樣式；創造模擬物，幫助你理解你的目標客群，評估你的設計提案。並附上說明，解釋個人和脈絡的啟發對設計案的影響，描述各種觸發案子的事物，例如訪談、文獻評論、問卷調查、焦點團體、跟述和民族誌等。

　一般來說，產品設計研究的目的，是為了向日常生活都在跟產品、空間和系統互動的人們，（客觀地）詢問、觀察、思考並學習。產品設計研究的研究方法大多與人有關，所以對你的研究對象有同理心就很重要。接下來的重點，在處理人際事務時非常有用：

- 確定自己與人相處時，隨時都能保持禮貌的態度。

- 務必讓參加者清楚明白你的研究意圖，你想查明什麼，為什麼，以及這些資訊將如何運用。

- 你應該告訴對方，你會如何使用收集到的這些資訊，這對你這位產品設計師究竟有什麼價值。

- 對參加者拍照錄影前，一定要徵得對方同意。

- 必須確保自己獲得的資訊是受到保密的，除非你事先已和參加者達成協議。

- 務必事先告知參加者，他們有權利拒絕回答任何特定問題，或在研究開始前決定中止。

- 研究過程中，務必確保你和參加者之間的關係始終是公正客觀，輕鬆和諧。

　　一旦完成設計研究，通常你就該創造新的知識或理解來改善這個世界，無論是從經濟、文化或環境的視角切入（一般都是在設計新產品、新環境、新服務或新系統時）。設計過程初期階段所使用的產品設計研究方法，通常都歸為這一類。第三階段使用的研究方法，也就是概念階段，則在 Part 3 說明。

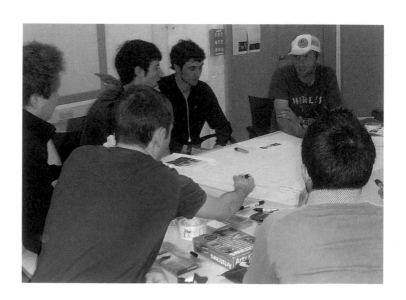

→ 設計科系學生在案子剛開始時討論設計研究。

背景階段

背景階段包括從使用者、客戶，以及其他可能參與產品創造過程的人身上收集資訊。收集這種資訊的方法，有訪談和問卷調查。這些資訊應該包含潛在使用者的要求、需求和欲望，還要評估各家競爭者的產品。

訪談

想知道使用者喜不喜歡產品，最簡單的方式就是去問他們。基本上，訪談包括一系列問題，直接呈現在受訪者面前。讓使用者評論對某樣產品的感覺，這不失為好方法。比方說，訪談時，產品設計師可以問使用者使用那項產品有什麼感覺，操作起來是簡單還是困難，他們喜不喜歡用它，還是用起來很麻煩，令人挫折？訪談有三種廣義的分類：無結構（unstructured）、半結構（semi-structured），以及有結構（structured）。

無結構的訪談中，訪問者會問使用者一系列開放式問題，使用者也可以自由改變訪談內容的方向，去談論其他相關的主題。在產品設計師對於使用者所關心或需要的事物沒什麼概念時，這種訪談方式是最適合的。在半結構的訪談中，訪問者對於自己想要談論的問題，有比較清楚的概念。於是在這種訪談裡，受訪者受到的限制會比無結構的訪談要來得多，因為訪談者已經準備好一組要討論的主題。而在有結構的訪談中，訪問者對要探索的主題又有更清楚的概念。有結構訪談通常都有一份預先擬好的清單，讓使用者用勾選方式來回答。在設計的過程，訪談在很多方面都是收集資訊的好方法，但是產品設計師應該也要謹記在心，訪談可能會耗費大量時間來安排、引導並處理期間收集到的資訊。

文獻評論

文獻評論就是針對某些特定主題，選擇一些文獻來做有效評估。這在早期階段是很有效的做法，可以使設計團隊發展出有根據的觀點。好的產品設計文獻評論，應該含括對已發表文章和報

→噪音炸彈(Noise Bomb)，珍妮・凱羅(Jenny Kelloe)作，是用來研究數位互動設計的文化探索組合包。

刊的評論、**專利權**(patent)的搜尋、對手產品的調查，以及對歷史趨勢的分析，還有**人體計測資料**(anthropometric data)。

跨文化比較

跨文化比較通常在使用者偏好以及他們如何與特定產品互動上，顯現出重要差異。分析個人或已知使用者與產品或系統的互動，跨文化可幫助產品設計師為不熟悉的全球市場進行設計。

文化探索

文化探索是指先做出一組產品，可能包含相機、筆電和使用指南等。這是很有創意的方法，用來收集並評估使用者對設計商品、空間和系統的觀感與互動。這種方式可以讓人進入難以直接觀察的環境，也可更加掌握使用者的實際生活。文化探索產品會送到獲選的志願者手中，請他們使用這個組合裡的產品一段時間，幾天或幾週，然後把這組產品交回給研究者。這些文化探索品項會因案子的某些特定狀況而有所不同，但這探索是設計來刺激想法並獲取產品使用者的經驗。

問卷調查

問卷調查是從很多人中引出回應的有效方式。然而，書面問卷有個很大的缺點就是，回應率可能很低。另個缺點則是無法刺探回應，而且90%以上的溝通都是靠視覺，表情動作和其他視覺線索都可能會缺席。不過，這種方法在想要快速確認某種特定的特性以及大多數使用者的價值時，可能會很有用。問卷調查可以透過電子郵件、網路、郵寄信件、電話，或研究者在街上、工作場所或家中對人進行訪談。

探查階段

在這個階段，產品設計師／研究者必須和他們心目中的目標終端使用者更密切合作，創造出可以收集資訊的工具或技巧、使用道具、原型等，將潛在終端使用者的反應加以標準規格化。舉例來說，終端使用者可能會接到特定任務，要他們使用那些原型，並「敘述」他們的使用心得。

相機日誌

相機日誌是請使用者透過書寫和拍照的日記，記錄日常活動。這種方法可有效顯示使用者最真實的日常行為模式。相機日誌在記錄人們如何與產品、空間和系統的互動上，是非常有效的視覺證據。

敘述

想確認使用者使用某項特定產品、系統或服務時關心什麼、想要什麼、動機又是什麼時，敘述就是很有價值的方法。敘述就是要求使用者思考並大聲描述他們在進行的特定活動，或者在特定脈絡下操作某件產品的情形。

焦點團體

焦點團體是一種團體式的訪談，利用參加者之間的溝通來產生

我最喜歡的 ……

雖然你可能沒有絕對最喜歡的東西，還是請你用直覺誠實回答下列問題。通常第一個浮現腦海的答案，就是最好的答案。

我最喜歡的顏色 _____
我最喜歡的花 _____
我最喜歡的數字 _____
我最喜歡的氣味 _____
我最喜歡的味道 _____
我最喜歡的嗜好 _____
我最喜歡的運動 _____
我最喜歡的食物 _____

↑問卷的例子。

↑Andy Murray Design用照片故事板（Photographic storyboard）捕捉製作袋子的連續過程。

資訊。雖然團體訪談是同時收集好幾個人資訊的快速便捷方式，焦點團體卻很明確地利用團體互動，成為這種方法的一部分。焦點團體通常有10至12名消費者參與，由一名主持人帶頭，時間最長約兩小時。這個團體只會專注討論一個議題。這種方式對於整合創意、促進了解某些未達共識的特定主題，非常有效。

跟述

跟述就是產品設計師緊緊跟隨人們，觀察他們，好好了解他們的日常生活習慣。要確定潛在的設計機會，第一手了解使用者如何和設計過的產品、系統和服務互動，跟述是很有效的方法。其他幾個產品設計研究方法也歸類為跟述：

- 「在牆上飛」（fly on the wall，意指觀察並記錄使用者的行為，而不干擾他們的日常生活習慣）；
- 「導覽」（guided tours，設計師須陪伴使用者參觀相關的設計空間、產品與運作系統）；
- 「生命中的一天」（a day in the life，確認使用者一整天或一天中的一段時間的任務和經驗）。

← 民族誌的例子：觀察使用者的
工作方式和行為。

民族誌

民族誌源自人類學，這種研究方法通常都是用來描述並解釋某群人的文化。不過近來，民族誌也被認為是一種創意過程，可以發現文化形式，發展出解釋這些形式的種種模式。民族誌也運用來當作一種前端的設計研究方式，調查日常的社交生活和文化，以作為創新和創意的脈絡。這種方法獲致商業成功已經獲得證實，並且被很多產品設計和研發的領導品牌所採用，如英特爾、微軟、BMW、IDEO等。民族誌並不是要研究人們，而是觀察他們，藉此驗證日常的經驗、狀況、環境、活動、關係、互動和過程等豐富細節。各種類別包括：田野民族誌（field ethnography，研究者觀察一群人的日常生活）；數位民族誌（digital ethnography，使用數位相機、PDA、筆電等數位工具，加速記錄過程，且不會降低收集到的資料品質）；攝影民族誌（photo ethnography，拍照捕捉他們日復一日的生活，加上文字描述的註解）；快速民族誌（rapid ethnography，設計師花時間和人一起進行日常習慣的活動，以便第一手了解他們的習慣和老規矩）。

人物誌

人物誌是指根據真實研究，找出具備特殊目的和需求的原型人物。人物誌通常包括：

78

伊莎貝・強生
Isabelle Johnson
年齡：36歲
藝術管理

伊莎貝任職於英國一家頗具名聲的獨立藝廊。伊莎貝和十名同事一起工作，負責藝廊每日順暢的營運。

伊莎貝喜歡在工作上認識新朋友，也經常這麼做，與展覽的藝術家、訪客及媒體打交道。她喜歡迎接經營小型獨立藝廊每天會遇到的挑戰，最終目標是有朝一日能在更大的機構工作，好比倫敦的泰特現代美術館（Tate Modern）。

伊莎貝工作的缺點，據她說是常遇到一些粗魯人士，還有不夠合作的同事。她常因為工作重複、待處理的公文堆積如山等而感到挫折。

↑人物誌的例子。

[1] 品牌展現的景觀；品牌的範疇，以及在某種文化或市場中與品牌相關的事物，如商標、廣告等。

- 個人細節 —— 姓名、年齡、性別
- 興趣和嗜好
- 經歷和學歷
- 照片
- 人口統計特徵
- 個性細節（害羞、內向、外向）
- 阻礙與／或挑戰
- 特殊目標、需求和動機

在設計過程的探查階段，人物誌是很有用的方法，能讓設計師對顧客的期待和需求，以一種相對廉價且直接的方式，獲得良好的了解。

品牌研究

你必須評估競爭對手的產品和品牌，透過以下問題，將你的產品和他們的加以比較和對照：
- 這個產品忠於品牌嗎？
- 在它所屬的產品領域中，是否是相關且有信用的？
- 它如何促發目標消費者的動機？
- 它在競爭環境中是不是突出？
- 你是否達成購買者和使用者之間的平衡？

市場研究

市場研究可以透過觀察競爭對手產品是如何做廣告、融入品牌地景（brandscape）[1]、銷售出去，並問以下問題來達成：
- 這個產品領域整體上是怎麼買賣的？
- 環伺四周的競爭品牌，當下看到的品牌景觀是何樣貌？
- 這個領域的視覺印象是有條理，還是混亂的？

零售研究

　　最後這個階段是要觀察人們如何在某些特定區段中消費。

- 他們會花時間在同類商品中瀏覽，還是隨便拿一個就走？

- 在這個銷售場所，哪些設計語言的元素，在消費者選擇品牌時，看起來是最重要的？

- 這是購買者和使用者平衡的市場嗎？比方，在這裡是成年人買給小孩？

- 這個產品區域對消費者來說，像是「很好買」的區域，還是他們覺得很難很困惑？

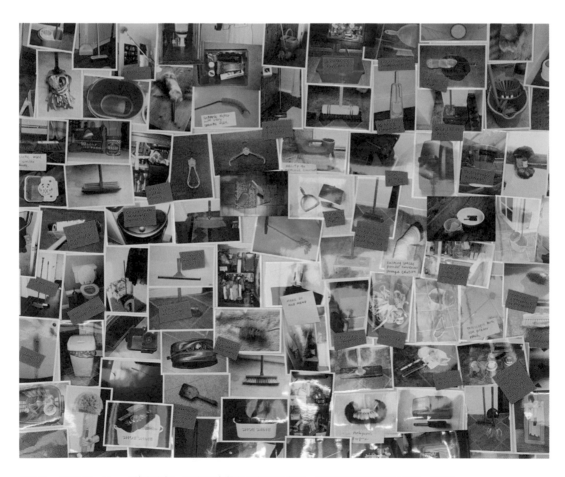

↑湯姆‧哈潑（Tom Harper）的留言板，貼滿與清潔產品有關的市場、美學和使用者評論（參見p.257）。

2-3 簡報

這個部分談的是產品設計的簡報，通常是一份意圖聲明。這在設計過程中是很重要的部分，可以幫助設計師了解自己需要解決的商業問題。簡報也界定出設計師需賴以完成的條件，如預算和期限等。不過，雖然簡報會陳述問題，一旦開始設計，這樣的資訊還是不夠的。簡報可能比你的研究更早出現，所以一開始就扮演更突出的角色。

製作正確的產品設計簡報很重要；假如簡報沒有定義清楚，將證明幾乎不可能繼續設計下去，研發出成功的產品。製作簡報第一件要做的事，就是把所有透過研究確認、與客戶討論出來的目標和目的，都清楚定義出來。最好把撰寫簡報當作分享知識的活動。把所有相關人士都找進來，像是設計師、客戶、工程師、行銷人員、終端使用者和製造商，在早期研發階段，這對簡報很有幫助，還可降低誤解的機率。簡報可以很複雜，也可很常見地帶點模糊和模稜兩可。真正簡單易懂的簡報很少見。一般來說，簡報也不會只有單一文件 —— 通常是一份檔案，包括所有相關議題和文件的紀錄。

寫作簡報時，請注意下列問題：

這個產品的對象是針對誰？

請謹慎定位你的市場。如果辦不到，可能會做出絕佳產品，結果卻吸引完全錯誤的市場區塊。或者，它可能吸引正確的終端使用者，但是功能、視覺語言或材料屬性卻不適合。假如你的產品是為多個使用者團體而設計，那可能就要加入不只一種的變數。

這個產品的產量預計有多少？

知道你要製造出多少產品，對選擇哪種製造生產過程和選用什麼材料，影響深遠。這會衝擊到產品的研發過程、上市時間，以及企業的投資金額。

必須符合任何法定或義務的標準嗎？

假如你不了解或無法處理這個領域，可能會設計出依法不准銷售的產品。如果無法整合符合標準的所有需求，通常總會導致鉅額的重新投資。

這個產品是做什麼用的，又是如何運作？

對科技或工程團隊的發明者來說，這一點可能很明顯，但產品設計師必須完全了解那項產品的功能，還有終端使用者會如何並在哪裡使用它。

比起對手產品，它有什麼優勢？

對自己的產品在這方面有正確的認識和理解，是很重要的 —— 而且也不僅是為了行銷的目的。假如設計團隊了解你產品的獨特性以及箇中差異，也會影響他們的表現手法。

這個產品有哪些構成元素？

在設計階段中，更換產品的某些部分、組裝品和零件，可能會導致延遲和耗費甚鉅的修改。你可能無法在早期階段就完成所有零件的選擇，但最好還是盡量做，並且隨時準備遭遇突發狀況的計畫。

這個產品是獨立的物件，還是屬於更大團體或系統的一部分？

這也會影響你選用的視覺語言。某個範圍內的產品可能需要有類似外觀以呈連貫一致。比方，你看蘋果的iPod，即使沒有品牌商標，還是很容易就看得出是蘋果的產品。

有沒有環境上的考量（生命周期、回收、報廢、生產時使用的能源）？

這個領域的問題越來越受到重視，在材料的選擇和生產方式上可能會造成極大衝擊。

架構簡報

產品設計的簡報通常都包含產品研發注入的三項主要觀念,即行銷、技術和銷售:

● 簡報中的行銷部分,會闡述期望中的產品,它的功能、與競爭對手產品的市場區隔,以及品牌所應具備的條件。除了顧客「必備」的條件,也應該包括一份功能和特性的「願望清單」。還要提到近期的消費者研究發現。

● 簡報中的技術部分,列出投資新模具的限制、需要重新運用的現有零件或元素;一份初步的 PDS,要涵蓋性能、花費和打算使用的生產方式,還有需要遵守的標準。通常這個部分都會釐清或定義主要功能標準,而這都會影響未來的設計。

● 簡報中的銷售部分,一般都會涵蓋所有與銷售發行相關的層面,包括產品的投資報酬率(Return on Investment,ROI)和銷售計畫(目標和預測)。此外,還包含新商品在這家製造商的產品線中具備的商業意義。這部分應該包括文件和報告,將研究置入社會、經濟和科技層面來考量。

有一點要提的就是,並非所有產品的製造都呼應簡報。有些設計師根本不靠簡報來做事,有的設計師則把這份挑戰謹記在心,嚴格依循簡報行事。還有許多設計師會為自己發起的案子製作專屬的設計簡報。設計師大多這樣工作,把這當作參與全球各大年度設計節的預備階段。不論用的是什麼方法或風格,這份重要文件都會在接下來的研發階段,根據消費者或客戶的需求,不斷受到考驗與探索。

不尋常的簡報：the Citroen 2CV (1948)

布朗傑（Pierre Boulanger）的設計簡報，想打造一台低價位、粗獷的「四輪傘」，讓兩位農夫可用60公里的時速，把100公斤農產品載到市場，就算路上充滿障礙或是泥濘不堪的石子路也沒關係 —— 有人很驚訝這想法對那個時代有點激進。這份簡報想創造一輛可以載著一整籃雞蛋穿越顛簸路段、但又不會打破蛋的汽車，實在是太奇怪了。

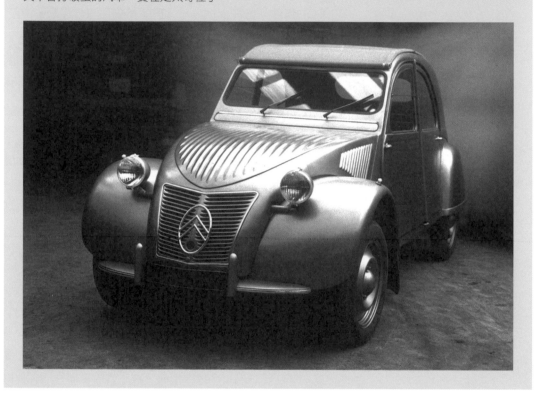

2-4 確認消費者的需要、需求和要求
（wants, needs and demands）

　　查爾斯‧伊姆斯曾說:「確認需求，是設計的首要條件。」查爾斯和蕾‧伊姆斯（參見p.40）在兩人早期的共同職業生涯，都會確認什麼才是一般消費者負擔得起的高品質家具，也就是用途多元的家具。40年來，他們不斷實驗，以求完成這份挑戰:他們為家庭設計出可堆疊節省空間的彈性物件和折疊沙發;為體育館、機場和學校設計座椅;以及隨處可見的椅子。

　　這裡探討可以幫助你這位產品設計師的方法和訣竅，將你發想出來的創意，和顧客最可能欣賞、覺得有價值的事物連結在一起。其中也包含一些方法，讓產品設計師最能定義出顧客真正最想要的是什麼。

　　確認顧客的需求、需要和要求，是件很有挑戰性也很複雜的任務。通常客戶或消費者都會用自己的語言方式來表達這些需求，但對設計師來說，可能會很不清楚或模稜兩可，無法執行。在這個節骨眼上，設計師面對的主要任務，就是透過研究階段收集到的資訊，來翻譯顧客的需要或需求，轉化成產品究竟該做些什麼陳述。

　　下面列出四個確認顧客需求的階段，應該可以幫助你從一開始模糊不清的顧客發言，進展到可以建立出一些清晰明確的設計規格目標。

第一階段：闡述和分析從顧客那裡得到的資訊

　　詮釋顧客所說的話，把它們用一種可以幫助設計團隊有所進展的方式表達出來，就是第一階段。可以設計一張圖表，把要問顧客的問題放在左欄，顧客說的話放在中間欄，然後把詮釋過的設計目標放在右欄，這對建構出資訊相當有用。

　　而把含糊的顧客發言轉化成定義過的設計目標，則有以下五個步驟:

- 試著這樣表達你的設計目標：產品究竟該做**什麼**，而不是它會**如何**做。
- 試著把顧客說的話，表達得和設計目標一樣明確。
- 試著使用正面而非負面的語句。
- 把顧客的每個需求都轉化成產品的特質。
- 試著避免用**必須**、**應該**等字眼，因為它們暗示了那需求某種程度上很重要。

第二階段：把消費者的需求組織起來，根據重要性排出等級，分為主要、次要和第三設計目標

設計目標必須加以組織，排出等級清單，分為主要需求、次要需求和第三需求。通常，主要設計目標都是最普遍的需求，而次要需求和第三設計目標就會表達得更詳細。

發展設計目標的重要等級，有以下六個步驟：

- 把每個設計目標分別列印或寫在一張卡片或便利貼上。
- 去除多餘的設計目標，剩下的放在一起，視為同一個目標。記得放在一起的目標意義要一致。
- 根據相似的設計目標，將這些便利貼加以分組。這個過程的主要目的，就是依照設計目標中的顧客需求分等級排序。有些設計團隊也會邀請顧客來協助這個過程。
- 為每一組設計目標選擇一個標題。
- 假如設計目標少於20組，那麼採用主要和次要兩種等級的設計目標就已足夠。超過20組的話，可能就要再排出第三等級。
- 想一想你做來的這份設計目標等級表，合適的話，重新檢閱、編輯這份列表或分組。

第三階段：為顧客需求建立相對重要性

你得決定根據客戶需求翻譯出的個別設計目標，其相對的重要性為何。做這件事有幾個方式。設計團隊可以一起開會，討論每個目標的重要性，然後根據共識，決定每個目標相對的等級，也

可以和客戶進一步討論後再做決定，例如透過焦點團體訪談。另一種為設計特點決定相對重要性的方法，則可以使用**成對比較法**（pairwise comparison method，參見下圖）或**相對重要性調查**（relative importance survey）。

成對比較法讓設計師可以決定一組產品目標的相對順序（排序）。在產品設計概念的研發階段，這種方法通常作為決定各種目標重要性的一種方法。首先，把那些目標分別排成一橫列和一直行，然後加以系統化的兩兩比對，根據哪個是優先列入考慮的目標，哪個是比較不重要的目標，分別填入1或0的數字，諸如此類。在這個矩陣中，把每一格都做出來，認為那個目標比較重要，就填入1，比較不重要的就填入0，直到做完為止。所有行列裡的目標都比較過之後，即可顯示出目標的重要排序。

電鑽的成對比較

	輕量	高舒適度	低成本	高耐用度	不需常維修	整體分數
輕量	x	o	1	0	0	1
高舒適度	1	x	0	1	0	2
低成本	0	1	x	1	0	2
高耐用度	1	0	0	x	0	1
不需常維修	1	1	1	1	x	4

相對重要性調查則是另一種有效的方式，可以確認個別產品目標的相對權衡。評分通常從 1 分（這種產品特性不受歡迎，顧客不會考慮有這種特性的產品）到 3 分（擁有這種產品特性很好，但也並非必要），最後到 5 分（這種產品特性很重要，如果產品沒有這種特性，顧客就不會考慮），可以用來描述每個產品目標的重要性。

第四階段：思考結果和過程

將顧客需求解讀成清晰明確設計目標的最後階段，就是思考整個過程和結果。挑戰並反思這些你得出的結論是很重要的，然後再對顧客表達的需求加以評估。

在過程中和過程結束後，請想想以下問題：

- 我們和目標客群溝通過嗎？
- 我們是否有把現存產品中可能沒提到的目標客群的潛在需求，也一起包括進去了？
- 在未來的訪談中，有沒有什麼領域是我們需要跟進的？
- 這些顧客中，誰在未來的案子能合作愉快？
- 有什麼事情，是我們在案子一開始時不知道，現在卻學會了？
- 這個案子裡，有什麼結果是讓我們驚訝的？
- 我們有沒有忽略哪個人是應該納入下個案子的？
- 做下個案子時，我們該如何改進這個過程？

2-5 訪談
史都華・海葛斯 *Stuart Haygarth*

簡介

2004 年起，英國設計師海葛斯便收集多種物件來設計案子。他通常會集合極大量物品，然後以一種改變其意義的方式加以分類、組合。海葛斯的作品，就是要為受到忽視的平庸物品，賦予新的意涵。這些完成品以各種形式呈現，像是吊燈、裝置、機能性的雕塑物等。

你如何開始一個案子？

我的案子多從尋找現有日常平庸卻啟發我的東西開始著手。我一開始會對那物品感興趣，都是被它的美學特質、功能、故事，也許還有找到它的地方所打動。只有與這些物品共處一段時間後，我才會產生概念，然後發展成一件作品。

你會採用哪種研究方法？

一旦我的概念和創意在速寫簿完成，我通常會透過書籍和 Google 圖片尋找視覺上的參考資料。然而，我的研究重點大都在於如何把作品實際組裝起來。透過建造比例尺模型來計算作品的規模，並花很多時間上網尋找材料與產品。還有，看我做的是什麼樣的作品，也花很多時間在車庫拍賣、市集和特定海灘，尋找那些物件。

你個人的設計過程有什麼不一樣的地方？

我的設計過程是很個人的。受託製作放在公共空間的作品，創作過程中顯然會有一些因素和限制得列入考量。我真的就像藝術家一樣用

↑「尾燈」（胖版），2007 年，使用仔細挑選過的車燈片製作而成。這些燈片先依照風格和尺寸分類，然後黏在一個壓克力箱上，組成機器人的形狀。這些燈從天花板垂吊下來，裡面用 60 瓦的透明白色燈管點亮。燈亮時，看起來就像懷舊的彩色玻璃。

相同的方式運作。

在設計過程的早期階段，什麼事情是很重要的？

　　讓創意在速寫簿裡沉澱一段時間，之後再回過頭來看它。假如那個創意還是讓你感到興奮，那它可能就是值得追求的。

→「小筏」（狗狗造型），2009年，裡面有個貓狗小雕像組成的金字塔，這些小雕像來自二手商店，全部放在一把香菇傘底下，用這些原本毫無價值的庸俗小物創造出迷人物件。
↓「阿拉丁」（琥珀），2006年，海葛斯在日常廢棄用品中找出美感的絕佳例證，也挑戰了以往設計理念中東西一定要珍貴美麗的先入為主觀念。

2-6 產品設計規格

下一階段是要將目前獲得的資訊整合到最重要的文件，也就是產品設計規格（Product Design Specification，PDS）。為了確保產品設計師製作的產品設計解決方案，能反映他真的理解使用者的實際問題和需求，得先制定PDS，接下來這兩節就概述制定PDS的相關工作。PDS是份詳列設計問題的文件；產品設計師必須時時參照這份文件，確保自己的設計提案是妥善適宜的。

PDS將問題區分成幾個小類別，讓它比較容易評估考量。制定PDS時，應該要充分諮詢顧客或終端使用者的意見，因為他們的需求是最重要的。PDS的每項數據屬性都該盡量正確地明指出來，並附上那些數值可容許的誤差。

PDS是建築、產品設計、平面設計等設計相關學科非常重要的部分。在競爭越趨激烈的全球市場，產品設計團隊必須製造簡明易懂又清楚的PDS。要注意的是，只要PDS的條件缺了一項，就會造成整個後續階段，如產品研發，甚至是最終階段的市場定位等問題。此外，制定不佳的PDS通常會導致糟糕的設計，而良好的PDS也會賦予設計團隊絕佳機會，製造出顧客會想購買使用的物品。

什麼是PDS？為什麼要寫PDS？

PDS是份文件，在產品設計出來之前，先羅列出這件產品到底需要些什麼。PDS在設計過程中是很重要的，不僅能幫助產品的設計者和製造者，也能幫助產品的最終使用者。工程師有時會輕忽漠視消費者的需求和願望，但他們反而對自己購買的產品都很嚴格挑剔。他們也許因為個人因素也對設計和工程感興趣。如果產品不如他們所期待的有效可靠，他們肯定會毫不遲疑地大加批評。所以，PDS也會分析市場對這件產品會有什麼要求。

開始寫PDS前該考慮的事

PDS詳列問題而非解答。PDS不會在設計過程開始前就搶先預測結果。它反而會列出這件產品可能會遇到的所有狀況，好界定工作，包括很多對市場條件、競爭產品、專利等相關文獻的研究。當你寫PDS時，你是在定義某些還不存在的事。

人人都得參與PDS

PDS一寫好，就成為參與設計工作的人最主要的參考資料。因此這份PDS的編寫必須讓大家都能理解且認可。

PDS是動態文件（可改變主題）

PDS必須是書面文件，但不需如碑銘般一成不變。PDS可以更改。設計像遵守規則般遵守PDS。但是進行中的設計如果因為一些好理由而偏離了PDS，那應該也要修訂這份PDS，來適應這種改變。重要的是，在整個設計過程中，得確保PDS和設計相互呼應。這樣PDS最後不僅明確解說了設計，也說明了這項產品。

PDS應包含的元素

簡明易懂的PDS最多會包含32個元素（請參見2-7），因此把PDS的標題條列下來是個好主意，然後剔除那些明顯不適用的。有些重點會重複，但是千萬別想略過哪一個。只有在檢查所有元素時，才能確定你沒有忽略掉什麼重要的事。然而在某些案子，刪掉幾個不相關的元素是應當的，但真要這麼做，得事先獲得同意才行。

PDS的每個元素都包含**度量**（metric）和**數值**（value）。比方說，「洗衣服的平均時間」就是一個度量，「在五分鐘之內」就是這個度量的數值。數值一定要用適當的單位來標示（如秒、公尺、公斤）。這兩者是PDS的基礎。

如何發展 PDS

- PDS 是動態文件，在設計過程中可以改變，並會支持設計團隊。它說出產品必須做什麼，而不是該如何做的可度量的精確細節。

- PDS 是使用者手冊，供設計團隊及其他參與這過程的人使用。因此 PDS 應該要清楚簡潔。

- 撰寫 PDS 時，每個標題下都要使用簡短俐落的確切說明。

- 在 PDS 的每個區塊加入度量和數值（如重量、數量、花費等）。如果有疑問，就預估一個數字。

- PDS 元素間的關係，在每個案子之間都會有所改變。請試著為你編寫的 PDS 變換架構它的順序。這有助思考靈活，很重要。

- 務必確保每份 PDS 都標上日期並編上序號。

- 務必確保設計案子進行期間，每次修訂 PDS 時都有清楚記錄下來。

2-7 PDS的常見元素

以下是兒童單車PDS的例子，顯示其所包含的資訊類型以及編組方式。

產品：Fictional "X-Cross" 兒童單車

日期：2010年4月21日	發行數：2

製作者：威爾‧恩尼斯托（Will Ernesto）

1. 表現（Performance）

1.1 必須易於操作 —— 使用者的年齡族群約是5到13歲。

1.2 產品可以承受粗魯的操作。

1.3 操作條件（參見**環境**）。

> 任何產品的表現需求都該完全確實地定義出來。

2. 環境（Environment）

2.1 可耐受惡劣氣候條件。

2.2 產品應能在-20℃至70℃的環境中操作。

2.3 產品應能抵擋鹽水侵蝕。

2.4 產品應能承受2268公斤的撞擊。

2.5 產品應能承受破壞。

2.6 產品應能輕易清除灰塵泥沙。

> 這項產品可能會接觸並得忍受的各種環境條件，在產品剛開始研發時就得列入考慮，深入研究。環境的風險，在設計和研發的許多階段都可能會出現。

3. 使用年限（Life in Service）

3.1 產品的使用年限至少要10年，最好能達到15年。

> 產品的使用年限以及是如何計算出來的，都需加以說明。

4. 維修（Maintenance）

4.1 使用的螺絲、螺栓、墊圈都必須符合英國國家標準。

4.2 需要潤滑的部分必須讓人處理得到。

4.3 零件的更換必須能夠輕鬆完成。

> 你應該要清楚這項產品在年限中各個階段的維修問題，包括需要的零件和特殊工具。

5. 目標產品成本（Target Product Cost）

5.1 這項產品鎖定中價位區段。零售價為95英鎊，目標製造成本則在30至35英鎊之間。

> 盡早為製造商、供應商、承包商和零售價訂定目標。檢視競爭對手或類似產品會很有幫助。

6. 競爭對手（Competition）

6.1 Raleigh BMX

6.2 Hood BMX

> 你需要做一份競爭對手和類似產品的詳盡分析，通常包括文獻檢索、專利和產品搜查。

6.3 Apollo Urchin

7. 包裝（Packing）

7.1 尺寸必須縮至最小。

7.2 成本必須降至最低。

7.3 重量必須減至最輕。

7.4 必須防水。

7.5 要能讓顧客輕易拆開。

7.6 包裝上必須清楚顯示公司商標。

設計好的產品可能需要一些包裝，就算只是從一地運輸到另一地時保護產品。包裝費對消費者最後購買的花費有顯著影響。

8. 運送／運輸（Shipping / Transport）

8.1 產品應該要 10 件裝成一箱。

8.2 須使用 ISO 貨櫃來運送產品箱。

8.3 運輸方式將透過海運、陸路和鐵路。

你想走陸路、海運還是空運來運送這項產品？也可考慮用貨車、貨櫃或飛機。

9. 產量（Quantity）

9.1 年產量約 10,000 台。

9.2 希望能長期生產。

考慮你想要製造多少產品，這會影響成本和進度。

10. 製造設備（Manufacturing Facility）

10.1 製造設備沒有限制。

產品要在哪裡製造？需要哪些設備和專業知識？

11. 尺寸（Size）

11.1 長度不超過 1800mm。

11.2 寬度不超過 75mm。

11.3 高度不超過 500mm。

產品的尺寸有任何限制嗎？確保產品的大小和形狀是終端使用者能輕鬆掌握和操作的。

12. 重量（Weight）

12.1 產品重量不應超過 10 公斤。

考慮重量：假如重量是問題，是不是該把製程改為更小的模組？

13. 美學（Aesthetics）

13.1 「Fictional」的品牌價值能見度要高。

13.2 公司商標應該至少是 10mm 高的粗體字，清楚顯示出來。

13.3 必須向顧客展現出強健的形象。

身為產品設計師，顏色、形狀、樣式、質地和打磨，這些主要元素都可直接受你管控，可導致產品大大成功或一敗塗地。

14. 材料（Material）

14.1 必須使用既有的材料來製造。

14.2 選用的材料必須能耐受環境條件。

14.3 材料不可氧化。

14.4 所有材料都必須是無毒的。

這些材料必須是現成就有，容易處理，由所需的屬性構成。如果需要特殊材料，必須指明適切的標準。有害的材料，如含鉛的塗料，絕對不能使用在消費產品上。

15. 產品壽命（Product Life Span）

15.1 應該盡量延長，可以留給弟弟妹妹使用。

你現在設計的產品會在市場上停留多久？產品的壽命會影響許多重要決策，譬如資金。

16. 標準／規格（Standards / Specifications）

16.1 BS EN 14872:2006，單車零件。

16.2 BS EN 14764:2005，BS EN 14766:2005，BS EN 14781:20 單車的安全需求規格。

16.3 BS EN 14766:2005，登山車。安全需求和測試方法。

16.4 BS EN 14765:2005+A1:2008，年幼孩童單車的安全需求。

大部分產品都必須符合國家和／或國際標準。請謹記在心，這些標準在很多領域都很有用也很重要，但也不該阻礙真正的創新。

17. 人體工學（Ergonomics）

17.1 煞車必須位於適合使用者的高度。

17.2 手動煞車需要的操作力量必須低於1Nm。

17.3 外部不能有尖銳的形狀。（參見**安全性**）

17.4 假如煞車為了方便使用能有不同顏色，再好不過。

所有產品都有使用者-產品介面。確保這個介面很好操作，像是只需花很少的體力，左撇子和右撇子都能用等等。人體工學元素也涵蓋認知問題和身體問題。

18. 顧客（Customer）

18.1 預期中的顧客為5到13歲的男孩。

盡量了解你的顧客的需求、需要和偏好。

19. 品質與可靠性（Quality and Reliability）

19.1 這項產品的設計將完全符合 BS 5750。

19.2 公司將為這輛單車提供三年全面保固。

品質和可靠性很難用數據來表示。

20. 上架期間的庫存（Shelf Life Storage）

20.1 在公司倉庫，產品是以10輛為單位裝成一箱儲存。

20.2 在零售單位，產品是一輛一輛個別包裝。

20.3 這項商品不會腐壞，因此沒有上架期間的限制。

上架期間的庫存在設計規格中常被忽視。假如產品可以放置一段時間不使用，就考慮這個問題。

21. 生產過程（Processes）

21.1 製造過程沒有限制（參考**製造**）。

需要特殊的製造過程嗎，像是電鍍或加工嗎？

22. 時間表（Timescale）

22.1 設計完成－ 2010年6月1日

22.2 開始製造－ 2010年12月1日

22.2 第一輛單車交貨－ 2011年3月1日

為計畫安排進度時，確保為一開始的設計階段預留充足時間。

23. 測試（Testing）

23.1 為最終成品進行批量檢查。

23.2 每一千輛選擇一輛進行批量檢查。

產品製造出來後會需要一次工廠測試，看它是否符合PDS的每一點要求。你還得計畫進行接受度和見證的測試。

24. 安全性（Safety）

24.1 產品必須符合 BS 3456 和英國家庭安全法案所有相關規定。

考慮所有安全層面，例如法律相關規定以及產品說明標示等。

25. 公司限制（Company Constraints）

25.1 沒有製造上的限制，所以也沒有公司的限制。

25.2 根據產品銷售量，可增加更多生產線上的員工。

確保產品研發的每個階段，公司內部是否都有必要的專業。

26. 市場限制（Market Constraints）

26.1 產品會行銷全世界。

留意當地條件，尤其是海外，可能會對你的設計造成限制。

27. 專利權（Patents）

27.1 不可侵犯下列歐洲專利局（European Patent Office，EPO）的專利權。

B62K 1/00 至 B62K 17/00

B62K 19/06

B62M 25/02

B62K 19/36

你得搜尋所有相關資訊，包括專利權、相關文獻及競爭對手產品資訊等。一定要檢查自己是否侵犯其他人的專利權或產品。

28. 政治／社會意涵（Political / Social Implication）

28.1 產品的名稱在考慮出口到其他非英語系國家時，應該要徹底的檢查。

28.2 產品使用的商標和色彩該根據個別國家的品味加以檢查。

28.3 產品的製造應該服膺公司的社會與道德規範。

對你的產品在設計並生產它的國家中，可能具備的任何政治和社會效應，都要十分敏感。這也包括地方法規和區域發展趨勢。

29. 合法（Legal）

29.1 這項產品遵守公司的產品責任制和產品責任法。

產品責任法是很重要的考量，尤其在缺陷的部分。

30. 安裝（Installation）

30.1 產品已經組裝完成，使用者在使用前不需另行組裝。

許多產品從個別零件變成大型產品和系統，都需要安裝。

31. 說明文件（Documentation）

31.1 產品需附上一份詳盡適當的說明文件，說明使用和維修方式。

說明文件在產品設計上越趨重要。

32. 廢棄物處置（Disposal）

32.1 產品及其組成零件應能拆解開來，以利各種形式的棄置和回收利用。

32.3 產品的零件都清楚標示恰當的回收／棄置方式。

產品的設計對環境有著顯著影響。因此你的 PDS 必須標示出產品生命結束後，該拿它怎麼辦。其中包括你設計的最佳拆解方式、相關廢棄物的丟棄方式，以及產品的回收等等。

結論

這一章描述幾種方法與技巧，幫助你進行研究並架構一份周全的設計簡報，確認顧客需求，建立 PDS。下一章介紹下一個設計階段 —— 概念設計，當你訂定數種不同滿足 PDS 需求的概念設計時，所面臨的相關工作細節，都會詳加解釋。

3.

Concept design

概念設計

這一章介紹設計過程中的概念設計階段，詳列出擬定不同概念設計時該做的工作內容，諸如從概念產生到描繪出來，為產品造型和製作原型，以滿足產品設計規格（PDS）所描繪的產品需求。本章也解釋評估與選擇概念的技巧，告訴你如何選擇並發展出最適合的概念。

3-1 什麼是概念設計？

概念設計是指研發中的產品，其技術、功能、美學形式的概略描述。設計師想創造一份簡明描繪，使用草圖、模型和文字描述來說明產品將如何滿足顧客需求。設計過程中的這個階段很重要，不可低估。概念的品質大大決定一項產品能滿足顧客到什麼程度，以及後續的商業成功。一個好概念也許在完成產品上執行得很糟糕，但一個糟糕概念可就很難轉化成成功的產品。據估計，85%的產品成本，從製造到材料，都在概念設計階段就已經決定好了。

概念設計可以採取兩種方法：

- **聚斂思維**（Convergent thinking）：設計師依循一種分析過程，按照時序來研發設計。
- **擴散思維**（Divergent thinking）：設計師依循所有創意路徑，橫向探索最多解決方案。

3-2 概念的產生

成功的設計師會使用各式各樣的技巧來產生概念設計提案，以呼應PDS列出的種種需求。這些技巧包括延伸的使用者研究，目的在於了解功能上的需求，以及社會／文化上的互動。設計師必須研究人們使用這項設計的認知過程，以及圍繞設計的情感課題，探查與其脈絡有關的事件／儀式。

這裡探討的方法論有一個前提，就是設計師必須清楚圖解設計案的進行過程，並且展現出他將概念抽象化和實體化形塑出來的能力，這是設計師必備的專業火力。

在發展新產品的過程中，設計師必須確認自己設計方法的脈絡、深度和廣度。這個簡單的過程最好一開始就完成，可以幫助設計師透過使用一份靈活、客戶主導的概念生成方法學，來闡明自己的設計目標。

3-3 概念產生的方法

　　方法是設計過程中的一種整合元素，可以讓設計師架構出產品研發過程。最成功的概念產生方法，就是慎重的思考過程，這種過程是設計來幫助設計師找到靈感，去建立自己的研究，創造出新創意和新視野。下面列出一些最成功的技巧，可幫助你定義概念，促進設計團隊之間的溝通，並與其他利害關係人一起分享各種觀點。這些方法沒有一種能保證解決問題，卻能協助設計師找出創意，不必等待不合作的繆思。

→腦力激盪出各種概念，可以幫助設計團隊透過團隊合作，生產並評估創意，以增進創意生產力。圖中的瑞典斯德哥爾摩Propeller公司的設計師們正在討論一特定產品，卡斯培媒體中心（Kaspel Media Centre）。

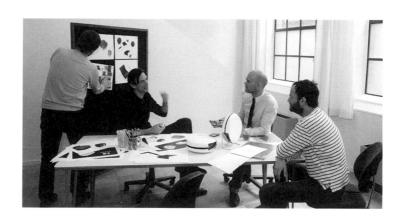

腦力激盪（Brainstorming）

　　腦力激盪這種技巧可以讓設計團隊更快速有效地產出創意。想要產出令人驚訝的創新概念提案，與其列出一大堆熟悉、教條式的創意，這毋寧是一種效率更高的方法。幾個人可以使用腦力激盪，但是一群人一起使用效果最好。假如每個參與者都能遵守以下規則，腦力激盪會更加有效：

- 清楚扼要地陳述問題或情境並加以討論。
- 視覺化 —— 畫出創意，或者就用手邊的東西表現出來。
- 把創意一一編號，並設定目標要產出多少創意。
- 專注心力在眼前工作上。
- 讓創意源源不絕。

- 以不同觀點來處理問題。
- 先別急著評斷。
- 一次只進行一段對話。
- 先衝量，創意越多越好。
- 每個創意都有效用。

屬性列舉法（Attribute listing）

　　腦力激盪是很普遍的創意產生方法，**屬性列舉法**則是一種尋求創意的特別技巧。使用這種方法，你必須：

- 確認正在討論的產品或過程中，最主要的特質或屬性是什麼。
- 想出改變、修改或改進各個屬性的方式。
- 畫出這些改變，和一開始的產品或過程加以比較和對照。

類比思考（Analogical thinking）

　　類比思考就是把創意從一種脈絡轉換到另一種脈絡。直接的類比思考會把來自某個領域的問題，引領到另一個領域的熟悉知識裡，提供一種增進視野的方式。比方說，瑞士工程師德蒙斯托（Georges de Menstral）注意到狗身上沾的植物芒刺，便發明了魔鬼沾。

　　所有設計師都會用實際物品、書籍和雜誌來指涉設計中的先例，並用類似方式思考，類比思考可成為一種有意識的技巧，假如你有心問以下問題：

- 還有什麼也像這個一樣？
- 其他人做了些什麼？
- 我該上哪兒找創意？
- 我可以修改哪些創意來解決我的問題？

創意清單（Idea checklists）

　　有些核對清單是特別寫來協助有創意地解決問題。通常包括以下問題：

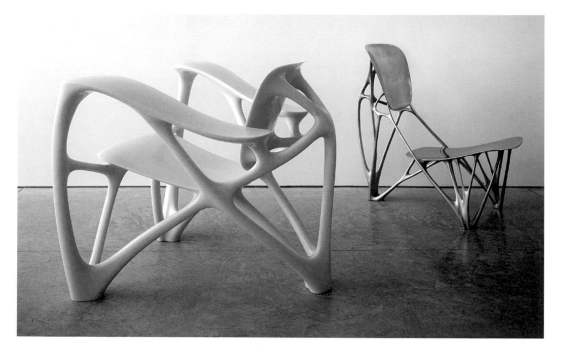

↑2008年的骨頭扶手椅（左）和 2006年的骨頭椅，荷蘭設計師拉曼（Joris Laarman）設計。這就是類比思考的例子，藝術家受到骨骼組織的材料和結構特質所啟發，創造出一系列家具。這個過程使用了仿生技巧，靈感來自骨骼高效率的生長方式，在需要力量的地方補強材料，不需要的地方就移除材料。

- 結合（Combine）── 混合？組合零件？組合目的？
- 修改（Modify）── 改變意義、顏色、形式？
- 放大（Magnify）── 加上什麼？額外的價值？複製？倍增？誇大？
- 縮小（Minimize）── 拿掉什麼？微小化？輕量化？分裂開來？
- 其他用途（Put to other Uses）── 新的使用方式？修改後作其他用途？
- 重整（Rearrange）── 交換零件？打開它的頭？

打破規則（Breaking the rules）

這種方法讓設計師臨時可以重寫那些影響手邊問題的社會、文化或物理規則。使用這種方法，你最好：

- 列出所有與問題有關理所當然的假設，以及宰治你思考方式的不成文「規定」。
- 問問：為何不？要是…會怎樣？找出挑戰規則的方法。從大自然和周遭世界擷取靈感。在解決問題的過程中，你大可反對、

對照、轉換、逆轉、扭曲、牴觸、替代、重疊加上、改變規模、組合、強調等等。

- 拋開這些規則，自由聯想，好產生新奇創意；有牴觸這種創意的規則，就跳過不管，或者想像不一樣的規則。擺脫常規慣例和先入為主的觀念，保持玩心，釋放自己。

橫向思考（Lateral thinking）

這系列的技巧由設計思考先行者德波諾（Edward De Bono）所倡導，試圖改變概念和認知，拒絕傳統按部就班的邏輯。頗受歡迎的橫向思考技巧有：

- 挑戰（Challenge）── 你挑戰現狀，並不是要指出現狀哪裡出了問題，就只是要讓自己探索那些參數以外的概念。
- 隨機條目（Random entry）── 隨機選取一項產品，然後試著與你現在正在進行的設計主題之間，找出可以畫上等號的地方。
- 焦點（Focus）── 抱持創造更佳結果的目標，仔細觀察現存產品有哪些不足之處。例如，把筆記本和桌上型電腦結合在一起，就造就出個人資訊助理 PDA。
- 挑釁（Provocation）── 這種技巧是要你使用誇張、顛覆、一廂情願以及扭曲的方式，對任何產品發出挑釁言論。
- 跳脫（Escape）── 這種方式是用來避免產生眾人預料之中的產品成果。否認大家的預料，可幫助你創造出更好的產品。

心智圖（Mind Mapping）

心智圖是一種圖示，用來表現與核心關鍵字或想法連結，並呈放射狀排列的種種創意。設計師使用心智圖，有時是當作概念圖來產生創意，幫助自己解決問題和做出決策。心智圖就是寫下一個中心創意，然後想出新的相關創意，從中間向外輻射出去。焦點集中在主要創意上，然後尋找分支，以及各種創意之間的關聯，你就可以把自己的知識用繪製地圖的方式整理出來，將有助於重新架構你的知識。

成功的心智圖通常包括以下規則：

- 位於中央、以多重色彩表示的圖像，象徵這份心智圖的主題。
- 提供主要區塊的主題。
- 支撐每個關鍵字的線要跟那個字等長，並且「有機地」連到中央圖像。
- 用印刷字體寫，讓每個字都很清楚。
- 單一關鍵字加上簡潔的形容詞或定義。
- 加上生動活潑又好記的顏色。
- 一張圖勝過千言萬語。
- 每個主題都用框框包起來，圍成分支創造出來的形狀。

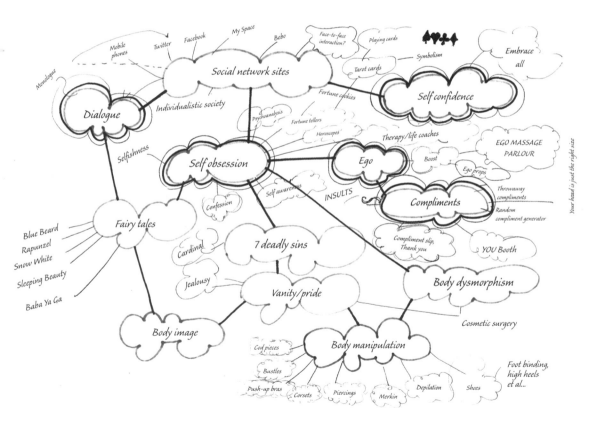

↑安琪拉・葛雷（Angela Gray）做的心智圖。這張圖呈現文字、創意和工作，連結並圍繞著某個中心關鍵字或創意。心智圖的用途在於產生創意，對設計師也是一種有效的創意工具。

3-4 產品設計的繪圖技巧

　　把想法表現在紙上，藉此探索大量不同概念的能力，在設計案的早期階段是很重要的。這將有助於快速傳達你的設計，提供給客戶或同夥設計師更好的印象，明白這件設計在現實中會如何呈現。

手繪圖（Freehand drawing）

　　設計師談論繪圖技巧時，通常多指手繪透視圖的能力。好的繪圖基礎，就在於透視技法的了解和使用。

　　透視圖有三種類型：單點、雙點和三點（參見p.115）。每個類型都可以使用物件的平面或立面作為指引，以精確測量過的方式畫出來，或是隨手畫下來。如果設計師想掌握三度空間的形式，把自己想像中的設計精準地視覺化，那麼，了解透視法以及良好的繪圖能力，都是非常重要的。能越快畫出草圖，發展設計，你就

↓1958年，希臘裔英國設計師伊西戈尼斯（Alec Issigonis）為Mini汽車繪製的原型圖。這位知名繪圖師的這張草圖顯示在充滿開創性的Mini汽車設計背後，所包含的設計師思考，包括前輪驅動、橫置引擎、底缸變速器、小型輪胎、不凡的空間效率，直到今天都仍深深啟發汽車設計師和工程師。

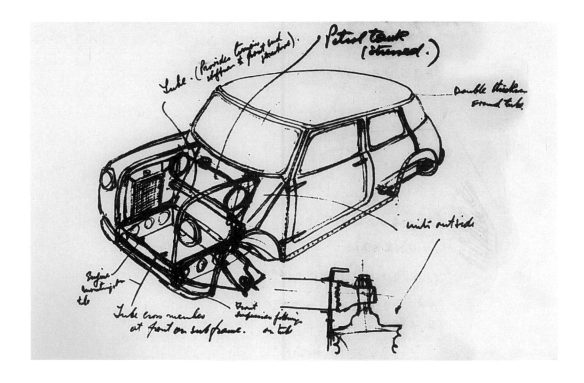

越能在限定的時間內做出更多案子，也越能為自己的事業或效勞的設計顧問案帶來更多收入。

概念草圖（Concept Sketching）

繪圖讓設計師可以在紙上發展、評估自己的創意，並把概念留存下來供之後討論、操作及反覆研發。畫下繪圖作品就像是鞏固創意的方法，讓設計師可以和各種設計可能搏鬥，力圖賦予這個創意形式和意義。在概念的階段，設計師必須透過各種技巧把這些尚不存在的產品概念，加以視覺化。

通常設計師都會用筆、鉛筆和紙來著手產出創意，大部分設計師在設計早期階段都會利用這些工具，因為畫草圖過程不但直接，加上鉛筆和紙的臨時特質（草圖可以輕易擦掉、修改或重畫），所以也很自由。設計師也會為自己的草圖加註，那些筆記可以幫助記憶，還可有助與設計團隊及所有利害關係人溝通。概念草圖可以讓人看到設計師工作時的想法，主要分為兩大類：**主題圖**（thematic sketches）和**概略圖**（schematic sketches）。

主題圖（Thematic Sketches）

這些繪圖就是提案的設計最初開發時看起來的可能樣貌。它們往往刻意畫得流線動感，充滿表現力，自由不受限。主題圖應該要能傳達產品的實體外型、特性，以及整體的美感。這類圖常常仰賴一系列視覺慣例，可能得向客戶解釋清楚。

概略圖（Schematic Sketches）

這些圖比較不強調設計的外部造型或外觀，而是著重在定義以及「套件」（package）內的工作。「套件」這個名詞，是用來形容設計的固定規格參數，包括會使用的現成組件以及符合人體工學參數等重要數據。

一旦概念確定下來，設計師就可繼續製作視覺介紹資料給這項設計的銷售客戶或投資者參考，然後繪製**總體配置圖**（general

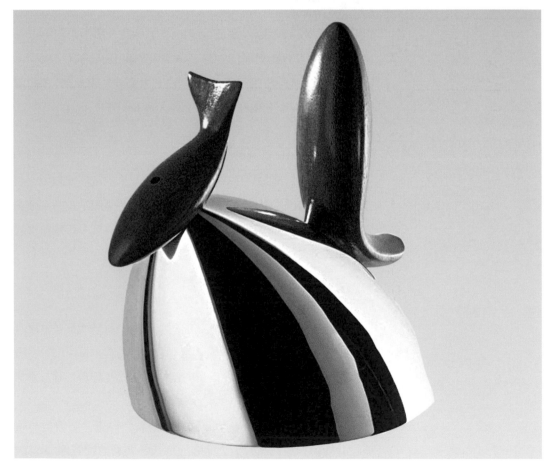

arrangement，GA），這是待製造組裝的設計需要大量工作技術圖的關鍵。

　　總體配置是主圖，描繪出設計最後的形式，以及其中組成零件的布局安排，提供整體規格相關的資訊，通常包括一份零件清單，指引閱讀者去看其他細部的繪圖，如組裝品、零件，以及個別的細部繪圖等。這些繪圖包括詳細描述各個部分的製造材料、表面加工處理，以及製程工差（正確的尺寸要求）等資訊。傳統上都是用技術筆手繪在繪圖用的薄膜上，現在則是使用電腦輔助設計（computer-aided design，CAD）在螢幕上繪製而成。

呈現圖（Rendering）

　　呈現圖是為草圖「上色」的重要技藝。工業設計自 1920 年代誕生以來，呈現圖已發展成一門充滿獨特方法、技術和慣例的

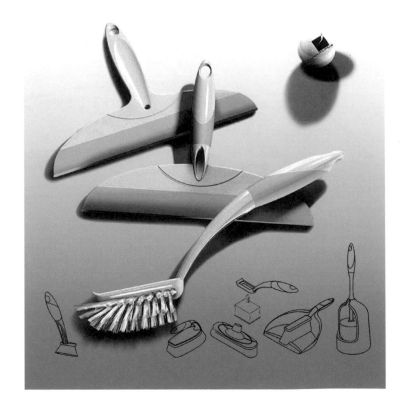

← 建築師蓋瑞（Frank O. Gehry）在 1992 年 為 Alessi 設 計 的 Pito 水壺，從左上順時針方向依序為：草圖、呈現、完成品。概念草圖只有寥寥數筆，卻已經在研發過程中，在紙上捕捉到最終水壺成品的精髓。
→ 2003 年，pilipili 為比利時伊澤尚（Izegem）的 PDC Brush NV 公司設計的 LINEA 系列。這是用電腦繪製的呈現圖，以 3D 模型表現這組家庭清潔用具。

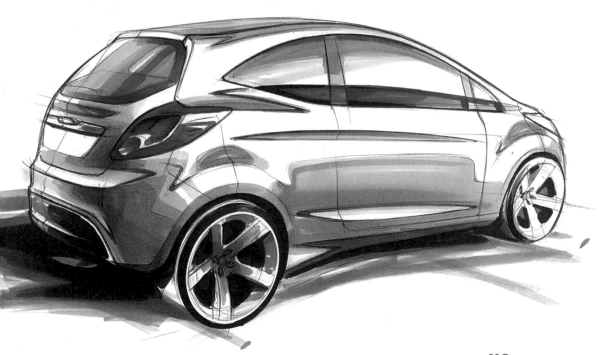

學科。繪製呈現圖所使用的媒介，比簽字筆來得更進步，多用 Pantone Tria 三頭麥克筆或 Magic Marker 麥克筆。除了麥克筆之外，滑石粉製的彩色粉筆、色鉛筆、水粉彩也都會用在呈現圖上。好的呈現圖，不僅要展現產品的顏色、材料和外表塗裝，也要呈現光線打在上頭的模樣。

呈現圖是為了給個印象，而不是現實的真正樣貌。還提供足夠的訊息，在觀者的心裡勾勒出視覺經驗，填補其中的落差。呈現圖需用大膽的方式來表現，才能得到最佳結果。因為要很快地立刻畫出來，最好避用一般構圖時的精細手法。年輕設計師有時很在意稍微模糊的邊緣，或是線條在邊緣地方有點紊亂，但這樣只會製造出呆板的繪圖，而不是富含表現力的流線視覺，但這才是設計師應該要力求達到的效果，看起來也更有效。

呈現圖的真正祕訣，就是你在紙上留下的痕跡應該要盡量精簡，但仍應設法創造出訊息清楚的視覺效果。這些技法可以運用在簡單的視覺效果或複雜繪圖上，也就是透過所謂的**分解圖**（exploded views），來解釋設計的組合配件。讓呈現圖更為可信，對設計師來說很重要，因為這可以讓你在向客戶介紹這些概念時，快速溝通設計理念。

簡報圖（Presentation visuals）

在產生概念的階段，產品設計師在設計新產品時，通常都會畫上數百張快速草圖。當設計師要把這些創意展現給客戶和別人看，想有效傳達自己想要的尺寸、形狀、比例和材料時，就得好好整理那些粗略的草圖，展現視覺上更吸引人的東西。產品設計師必須把三度空間的構想，轉化成二度空間的速寫，然後再把那個創意做成立體物品。這時設計師必須確定畫在紙上的 2D 平面圖，能夠傳達 3D 的特質，躍然紙上展現在客戶眼前。

「繪圖」套裝軟體改變了設計工業裡視覺生產過程的圖像處理方式。Photoshop 是現今市場的領導者，也是 Adobe 系統公司的旗艦產品。它被業界視為專業圖像的標準，在 1990 年代設計師愛

↖2003 年，瑞典工業設計師哈維斯特（Jonas Hultqvist）設計的 Concrete 鞋款。這個設計是為瑞典鞋子公司 Tretorn Sweden AB 所做，這家公司在橡膠製品上不斷追求創新。這些呈現圖顯示他們是如何透過內部和焦點團體評估，研發出新鞋款概念。

←2008 年的福特 Ka 車款。這是第二代車款的呈現圖，顯示使用傳統麥克筆和粉蠟筆快速表現設計概念的價值。

用的蘋果麥金塔電腦研發上，也扮演重要角色。

　　雖然有些二度空間草圖專用的套裝軟體可用針筆和繪圖桌輸入資料，但大部分設計師還是會在紙上畫圖，然後把原稿掃描到電腦，使用繪圖軟體清除多餘部分和上色。這些軟體讓設計師可以使用圖層，提供各式模仿傳統技法的工具和濾鏡，例如筆刷、可以清除所有步驟的橡皮擦等。那是過去使用麥克筆辛苦繪製呈現圖的設計師所羨慕不已的。

電腦繪圖（**Drawing on computer**）

　　繪圖是設計師通往終點的手段，讓他們能創造出適合生產的實體產品。傳統上，設計師處理複雜的形式時，會依靠發泡聚苯乙烯、黏土或紙板製造的模型，協助解決設計問題。

　　雖然平面圖、立面圖、斷面圖、等角圖或許都足以轉成3D模型，但是這些方法卻沒提供所需數據資料以投入製造。這個角色反而仰賴技藝高超的製圖師和鈑金工來闡釋設計師的「模型和繪圖」，並有效地以「共同設計者」身分一起讓設計付諸生產。他們擁有的這些專業和設計技能，卻很遺憾地隨著3D CAD的發展而逐漸消失了；CAD讓設計師可以塑型、雕刻，把複雜的形體準確地規格化。

　　CAD使用以來，無疑地增進了呈現圖像的品質，讓設計師做出如攝影般幾可亂真的影像。準確的塑型和動畫可能，讓專門的設計學科和公司得以建立、擴充，滿足了在模型、影像、技術數據上的需求。CAD模型改變了研發過程，讓設計師可以將自己的設計3D化，而不用製造出同尺寸的實體原型，或者建造縮小比例的模型，那些只會浪費時間，也更花錢。然而，CAD並不能當作實體模型的替代品，因為實體模型還是扮演幾個重要角色。電腦的呈現圖無法傳達實體模型帶來的經驗，以及真實的質感特性，而且通常會把設計固定在設計團隊或者客戶眼裡的研發階段。使用電腦產生的圖像和特效透過電影和電視進入主流媒體，如攝影般真實的電腦呈現圖成為設計的共同語言，但是它們欠缺手繪圖

↗用CAD繪製的Dyson Ball吸塵器分解圖，2005年，展現這個創新設計的各個組成零件。它的靈感來自1974年Dyson成立時設計生產的Ballbarrow，用球體取代傳統的輪子，讓使用者在角落和有障礙物的地方能輕鬆自如地使用這種新型獨輪吸塵器。

→Kelvin 40概念噴射機的CAD線框圖，澳洲設計師馬克·紐森（Mark Newson）設計，2004年在巴黎卡地亞基金會（Foundation Cartier）首度產示。紐森以不用電腦設計聞名，而是隨興畫圖來呈現創意。到了1990年代中期，他的工作室在設計經理雷吉斯特（Nicolas Register）堅持下，開始使用3D CAD軟體來研發設計，然而紐森卻還是堅持在最後驗收前看到設計的實體原型。

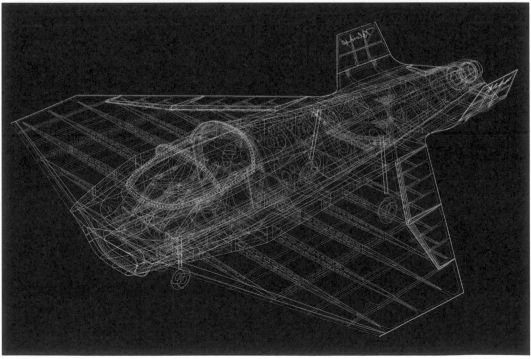

的詮釋質感，以及用手塑形的敏銳細膩。

在發展設計上，CAD扮演關鍵角色，幫助設計師解決問題，例如複雜的零件組成、塑膠鑄模或壓鑄所用的鋁製或鋼鐵工具等。CAD還可以讓設計在設計過程的早期階段就看起來栩栩如生，讓簡報更生動。

如今有兩種CAD建模軟體：一是**表面建模**（surface modellers），如Studio Max這套軟體，可滿足汽車設計工業對自由形式設計的需求；二是**實體建模**（solid modellers，又稱體積〔volumetric〕或幾何〔geometric〕建模），使用基本砌塊來構築形體。目前，軟體研發人員正逐漸把兩種建模的功能整合在一起，做出同時適合設計師和工程師使用的軟體套件。

大多數的實體建模現在都可以使用參數建模（parametric modelling），而參數是用來定義CAD模型的尺寸或屬性。參數建模的優點在於參數以後可以修改，模型也可以隨著改動而更新。這意謂一旦有改變，設計師不必再重做模型，這讓這個軟體可以一再反覆運用。

製圖這種透過一系列繪圖慣例傳達技術細節的技法，如今幾乎完全被CAD所取代。產品的形式、目的、細節和規格，都可以共同在螢幕上進行。然而，傳統製圖慣例仍然是2D CAD製圖套件的基礎，就像設計和製造上普遍使用的Autocad，而且設計師仍然得了解傳統繪圖慣例的基本原則，因為它們對草圖以及選擇適切的視覺效果，都極有幫助。同時，CAD模型也常需要直接輸出到**電腦輔助製造**（computer-aided manufacture，CAM）或快速成型機裡，好製作原型或製造生產，因此需要高精確度。客戶也想確定簡報時看到的3D CAD呈現圖，就是產品實際生產出來的樣子。

3-5 技術繪圖

技術繪圖是設計師與設計團隊成員或負責製造／建造的人溝通設計的一種完整明確方法。多年來已發展出各種慣例來支援這個過程，尤其是 2D 正投影（如平面圖、立面圖、斷面圖）和 3D 度量投影（如**軸測投影**〔axonometric〕和斜角投影）。

三維視覺化

在紙上表現三度空間是設計師很重要的技巧，讓他們可以把自己的創意傳達給他人，尤其是非設計專業的人，像是使用者、經理人、行銷人員等。有幾種經過嘗試和測試的繪圖系統可用來畫出逼真的物品，如**透視圖**（perspective drawings）、原寸**立面圖**（elevations）及修飾過的模型照片等。這些繪圖方式是設計師用來向其他設計師、客戶和負責製造／建造這項產品設計的人傳達作品的不同面向。

為了使設計能準確生產出來並符合產品的規格，多年來已發展出一套標準化的繪圖法和慣例，如此從概念到完成案子的過程中，所有參與設計過程的人才不會有誤解。有一些繪圖法，例如軸測圖（isometric drawings），是根據數學系統而來；其他看起來具有高度真實感的，則是在繪圖上運用了透視法。這一節將探討在概念設計階段會用到的幾種繪圖法。

↗單點透視法，有一個消失點，通常除了觀者視線上呈直角的線條外，其他線條都會向四周發散出去並匯集在同一點上。
→兩點透視法，有兩個消失點，置於物品左右兩邊水平的位置。
→→三點透視法，就是為物體加上一條垂直線，直接匯聚到上方或底下的第三個消失點。

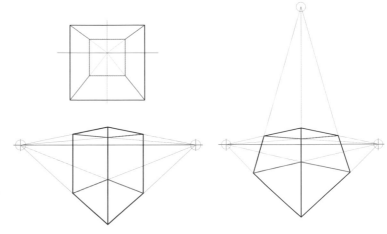

正投影圖（Orthographic drawing）

設計繪圖的核心問題，就是如何在一個只有二度空間的平面上，表現出三度空間的物體。**正投影圖**就是設計師使用來在二度空間的平面上，呈現真實或者想像的三度空間物體。另一種主要的繪圖方式，則是**斜角投影**和透視法。設計師選用哪種方法，要看他希望在繪圖中傳達什麼。

多視點圖 —— 正投影法

這是由平面圖和立面圖組合成的正投影圖。平面圖，或稱**俯視圖**（top view），顯示從上方觀看某個物品的樣子。立面圖則可能是從前方、側面或背面看到的樣子，端看你從什麼方向對著那件物品，或者你如何認定它有意義的那面而定。斷面圖則是某件物品被一個相交平面切斷之後的模樣。正投影圖上的斷面圖顯示肉眼看不見的細節。在斷面圖裡截取的實體會以交叉陰影線（cross-hatched）的方式呈現。最後，如果物品底部的模樣也需要顯現出來，就會叫做**底視圖**（base view），或底部平面圖，它的位置在以第一角度投影的正立面圖之上，以第三角度投影的前方正視圖之下。單一的**平面圖**、立面圖或**斷面圖**，都只能顯示物品的部分資訊，因為第三度空間被壓在繪圖表面上扁平化了。不過，這些投影圖還是可以完全表現出物體的3D形態。

繪圖慣例

要調整正投影圖間的關係，有兩個慣例可循：就是第一角度投影和第三角度投影，兩者皆以**投影符號**（projection symbol）來標示。兩者的差別，在於物體的不同視角是如何定位在繪圖表面上。在第一角度投影圖裡，要先畫一個平面圖，然後直接加上物體的正立面圖，從左端看過去的立面圖，則放在正立面圖的右邊。在第三角度投影圖中，視角經過安排，所以正立面圖會放在平面圖的下方，左端看過去的立面圖則是放在正立面圖的左邊。在每個多視點繪圖中，一個物體所能顯現出來的視點最多只能有

↑↑1981年，英國設計師史沃登（George Swoden）為曼菲斯的首展設計的Acapulco鐘的軸射法草圖。

↑1981年，索薩斯為曼菲斯首展設計具象徵意義的Casablanca櫃的斜角投影圖（參見p.39）。

116

六個：平面圖、正立面圖、後立面圖、底部平面圖、左視圖和右視圖。每個正投影視角都代表一種不同的方向，以及觀看這件物品時，某種特定的有利位置。每個視角在設計傳達上都扮演一特定角色。

你選用哪種投影法，要視哪種在應用上是最適宜的來決定。畫一件細長產品時，選用第三角度投影法就比較容易看得懂，因為端視圖會位於左邊，與正立面圖相連。

↗第一角度投影圖的製作，在英國和歐洲常被使用。

→第三角度投影圖的製作，在美國常被使用。

繪圖的配置

根據國際紙張標準規格ISO 216制定的「A」系列製圖紙，通行於北美以外的地區。繪圖應該架構在邊界內，邊界內的組成部分都要符合合約的要求。

標題欄（title block）應該位在圖框的右下角。標題欄裡應包含以下資訊：設計師姓名／公司名稱、繪圖名稱、繪圖編號、繪製日期、比例尺。所有線條一律是濃重的粗黑色。線條應該全部用鉛筆或德國製圖用Rotring黑筆（或類似的筆）繪製。繪圖紙有兩種格式：一是肖像式，也就是長邊是垂直的；另一種則是風景式，長邊是水平的。每幅繪圖應該依照比例繪製，用統一的比例尺。

比例尺應該用比例方式標示在圖上，例如：比例尺1:2。不要用形容的，比如原寸或二分之一大小。你為這張圖選擇的比例尺，要根據你使用的繪圖紙以及描繪的物體而定。比例尺應該要夠大，可讓人輕易看清楚上面的種種資訊。在物體或建築的主要呈現上，因太小而無法清楚表現的細節部分，應該用較大的比例史單獨呈現。

推薦使用的比例尺如下：

- 畫出原寸圖，實際尺寸1:1
- 畫得比原寸小：1:2、1:5、1:10、1:20、1:50、1:100、1:200、1:500、1:1000
- 畫得比原寸大：2:1、5:1、10:1、20:1、50:1

標準紙張尺寸

A系列紙張如下：	美國紙張尺寸如下：
A4 = 210mm × 297mm	Letter = 8.5in × 11in (216mm × 279mm)
A3 = 297 mm× 420mm	Legal = 8.5in × 14in (216mm × 356mm)
A2 = 420 mm× 594mm	Junior Legal = 8in × 5in (203mm × 127mm)
A1 = 594 mm× 841mm	Ledger = 17in × 11in (432mm × 279mm)
A0 = 841 mm× 1189mm	Tabloid = 11in × 17in (279mm × 432mm)
（這通常代表一平方公尺，是整個系列的基礎）	

繪圖的準則

總之，繪圖時請遵循以下幾點，視覺化呈現你的設計概念：

早點視覺化

不要只把視覺化當成簡報工具，而是當作產生概念的裝置，可以向廣大群眾清楚準確地傳達你的概念。

經常重複

在設計過程剛開始的階段，要盡可能重複。這會幫助你用更能評估概念效益的方式去整合你的創意，而不是只關注特定視覺的表面素質。

不要過度視覺化

概念產生的目的，是要盡量產出足夠可行的概念。逼真度很低的快速草圖和模型，在設計過程的這個階段會比其他精緻手法更有用，因為它們會引發討論。

視覺保持中立

評估其他設計方案時，盡量保持每個視覺的品質和風格類似，會很有幫助。用中立的方式呈現各種設計，可以使你擺脫業主意識，整個團隊付出的努力也才能被公平看待。

了解人們如何解讀視覺圖像

你必須徹底了解各種形式的視覺圖像隱含了什麼細微的訊息。比方說，粗糙的鉛筆草圖立刻就暗示這是還沒發展好的概念，而如攝影般寫實的電腦呈現圖則意謂這不僅只是概念，而其實是已完成、無可批評或改變的設計。

3-6 訪談
日本設計公司 *Nendo*

簡介

Nendo是日裔設計師佐藤大創立於東京的跨領域設計公司，成員有六人。他們接的案子，從建築到室內設計和活動設計，從家具、產品到平面設計，無所不包。他們的主要客戶有：Camper鞋、三宅一生和高田賢三等，並在2004年獲得Elle裝飾國際設計大獎。他們表示，Nendo的動機是要為大家平凡的日常生活帶來一個小「！」瞬間。他們相信正是這些瞬間讓我們的日子變得有趣值得。因此，Nendo想重新建構日常生活的產品、經驗和服務，透過收集和重新塑形的方式，把它們轉化成更容易理解的東西。最後，Nendo希望遇見他們設計的人會直覺感受到那「！」的瞬間。

你們如何發展概念？

在我們的日常生活，佐藤會先發展出一個概念（故事），然後用漫畫草稿的方式與同事和客戶分享。接著我們會為這個概念決定所有細節（像是材料、形狀、顏色等等）。對Nendo來說，只要每個細節都和概念連結，就是好的。

發展概念時，你們會使用什麼技巧？

我們要決定的層面有很多，但案子背後的故事對我們才是最重要的。我們的設計沒有既定規則。我們總是說自己不是在設計產品，而是在設計故事。故事就是圍繞產品而生的一切。

你們如何評估自己的概念？

我們會和客戶及設計同仁一起討論。最重要的就是，「一切都遵循概念而生嗎？」通常佐藤和其他Nendo同事會以團隊方式來進行案子。

你們會使用哪種方式視覺化產品？

我們主要是用類似日本漫畫的草圖。我們只在分享概念時使用漫畫草稿，然後就會做出3D呈現圖和／或模型、繪圖等。然後我們（或製造商）會做第一件原型。重要的是，我們會不斷反覆調整它。

↗2008年設計的包心菜椅。Nendo受時尚設計師三宅一生之託，使用他在製作皺褶纖維服飾時所產生的大量廢棄皺摺紙來製作家具。Nendo提出的解決方案是把一整捲皺摺紙變成這張椅子，當你一層層剝開它的外層，它就會漸漸出現。

↗↗Blown，2009年。這些纖維燈籠是要傳達日本合成纖維技術發展的新材料的種種可能性。光線穿透這些熱塑燈具時會映照出美麗光芒，風格宛如日本傳統提燈。

→Chab Table，2005年，靈感來自日本傳統矮桌「卓袱台」，可用於許多場合。Nendo加以重新詮釋，伸高時可當邊桌，放矮時則可當咖啡桌。拿掉上盤也可在床上使用。

3-7 造型（Modelling）

產品設計是門三度空間的學科，雖說用麥克筆快速繪製的呈現圖，以及CAD呈現的視覺光澤和簡易度，都提供偌大可能，但設計師用實體模型呈現自己的概念，並在現實世界加以測試，還是很重要的。

設計模型有好幾種用途。可以做為設計研發過程的一部分，讓設計師得以把自己的2D平面設計，用3D方式加以視覺化。這讓他們可以檢查其中的功能、可用性、人體工學、比例尺，以及概念的形式，然後進一步根據需求來發展這個概念。模型也可以幫助設計師在設計團隊裡傳達自己的作品，或者向客戶做最終簡報時呈現在他們眼前。模型也可以用來測試大眾對新設計的反應，評估它是否適合市場，還可在付諸實行前，用來測試設計的結構是否完整，或測試設計的某個特定部分，如機械裝置。

設計模型多是根據比例尺製作。模型可以比實物小，例如：1：5、1：10、1：20、1：50或1：100，用在較大的物品，像是家具或室內設計上。模型也可以比實物大，例如2：1、5：1，用在非常小的物品上，或是研發新的機械裝置時。模型的比例尺也會依設計研發階段而改變，在設計案的早期階段，比較常看到小比例的模型。

用模型來發展表現設計創意有各式各樣的方法，但設計師通常都使用四種截然不同的模型：**草圖模型**（sketch model）、**實物模型**（mock-up）、**外觀模型**（appearance model）、**測試裝置**（test rig）等。使用的材料有很多種，最常見的是紙、紙板、珍珠板、保麗龍、木頭和黏土。

草圖模型

原寸或等比例模型，目的是要捕捉源自設計團隊最初發展的概念所蘊含的創意。這些充滿表現力、快速製造出來的模型，其複雜度、清晰度和完成度都會再進步，直到設計師或團隊都有足夠

信心製作出更耗費時間的模型為止。

實物模型

實際尺寸的實體模型,採用易於塑型的材料製作而成,例如硬卡、木頭和保麗龍,在早期階段用來評估產品設計概念的物理相互作用、比例尺、比例等。

外觀模型

實物大小╱實際尺寸的模型,主要用來協助評估設計的美學並傳達細部加工,而非產品的功能。

測試裝置

原寸或等比製作的模型,複製了機械動作,可測試力道、堅固程度、舒適度和耐用度。

案例研究

德拉瓦館椅 De La Warr Pavilion Chair

設計合夥人巴伯(Edward Barber)和奧斯傑比(Jay Osgerby)在設計過程中廣泛使用模型,追求簡潔和功能,能反映所使用材料的品質,並結合手工製造的特質和現代的製造技術。

他們受託設計一系列新家具,用在英國南岸貝斯希爾(Bexhill-On-Sea)、最近才整修過的現代主義建築德拉瓦館(De La Warr Pavilion)[1]。Established & Sons 公司在 2005 年負責製造這把椅子最後設計出來的成果,受到那棟建築的扶手和許多細節啟發而採用鑄鋁材料。這把椅子獨特的防滑腳,則是呼應了對許多椅子的觀察,尤其是餐椅,從後方一眼就可看到。

[1]1935 年由德裔美籍建築師孟德爾頌(Erich Mendelsohn)和俄裔英籍建築師查梅耶夫(Serge Chermayeff)建設而成,是英國第一座現代化主義的新式公共建築,但是蓋好後因二次世界大戰爆發而缺乏整修維護,黯淡破敗多年後,終於在 2005 年經過整修,重新開幕啟用,現在為美術展覽場地。

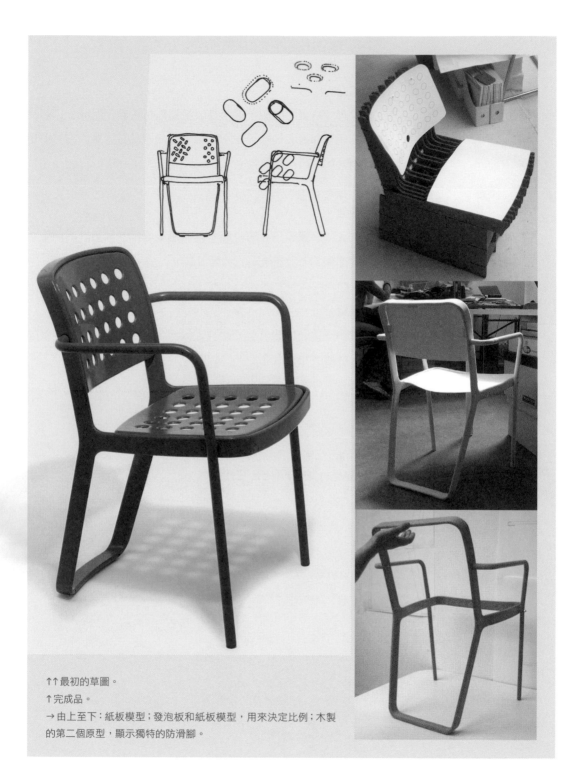

↑↑最初的草圖。

↑完成品。

→由上至下：紙板模型；發泡板和紙板模型，用來決定比例；木製的第二個原型，顯示獨特的防滑腳。

一童一機／百元電腦 One Laptop Per Child

　　這項創新的「一童一機／百元電腦」計畫所生產的XO筆電，由瑞士工業設計師貝奧（Yves Béhar）和他在舊金山的工作室fuseproject（Nick Cronan、Bret Recor、Josh Morenstein、Giuseppe Della Sala）所設計，過程中使用大量原型。設計概念來自美國麻省理工學院媒體實驗室創辦人尼葛洛龐蒂（Nicholas Negroponte），也是「一童一機／百元電腦」組織創立者，希望能創造出世界第一台百元美金的筆電，提供給世界上的貧困兒童一台堅固耐用、低功耗的便宜筆電，透過其中設計的互助合作、快樂、自主的內容和軟體，提供受教育和學習科技的機會。

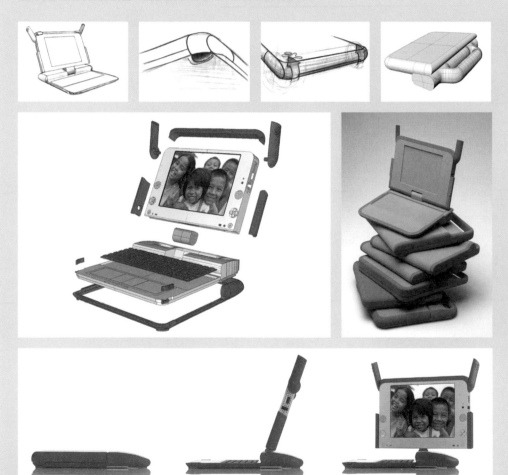

↑↑↑ 最初的草圖。↑↑ 分解圖（左）以及發泡膠實物模型。↑ 完成品，從闔上到打開的樣子。

3-8 製作原型（Prototyping）

在產品設計中，Prototype這個字通常用作名詞、動詞和形容詞。舉例來說，產品設計師會為他們的概念創意製作原型；工程師會原型化原寸實物模型；軟體工程師則會寫原型程式。原型可以根據兩個維度來分類。第一個維度是指原型是實體而非分析的程度而言。實體原型是近似預期產品、可觸摸到的東西，而分析原型則是以抽象的數學格式來呈現產品。第二個維度則指原型是重點而非綜合的程度。重點原型往往會集中在一個到數個產品屬性上，而綜合原型則是原寸、完全可操作的產品版本。比起綜合原型，重點原型製作起來比較快，也比較便宜；這些原型通常又可分為「看起來很像」和「使用起來很像」兩種。

原型是製作來解說設計和決策過程。傳統上，原型通常被視為高度發展的實體模型，當代設計師如今卻用這個名詞來形容任何製作來協助設計師、使用者和客戶更進一步了解、探索、傳達產品特質，而使用者又該如何用它的代表物品。它們包括前面談到的概念草圖、**故事板**、腳本及各種模型，用來探究並傳達產品的定位和脈絡。

製作原型讓設計師了解既有的使用者經驗和脈絡，探索和評估創意並傳達給大眾，有助進行設計和研發過程。原型是解決產品方案的重要裝置。原型通常都可操作，也夠堅固，可讓終端使用者試用一段時間，不僅在概念階段，而是整個設計過程都扮演非常重要的角色。原型讓設計團隊、使用者和客戶一起參與一個概念，並在所有利害關係人之間引發對話。原型促進做下決策，有助於確保研發過程順暢，避免犯下昂貴的錯誤，或者延遲產品上市時間。

每個案子所需的原型數量都不一樣，要視規模和可用的預算而定。想評估產品的形式、成分、材料和製造過程能適切結合，只有靠密集製作原型才能辦到。就像Dyson真空吸塵器在解決無數問題，讓概念達到可生產的階段前，就製作了數千個原型。

原型製作工具

現今產品設計師經常使用的原型製作工具有很多種,從低完成度的DIY技術到CAD電腦輔助的方式都有。

應急原型(Quick-and-dirty prototyping)

「應急原型」是一種向產品設計團隊成員快速傳達概念設計創意的方式。團隊可以在往下進展前,用它來評估、省思、琢磨改善自己的創意。這種方法的好處是原型可用手邊的材料很快製作出來。這個原型製作方法的重點在於速度而非品質。

紙製原型(Paper prototyping)

紙製原型可很快將基本的設計概念視覺化、組織起來並表達清楚。產品設計師可用這種方法快速描繪出概念的功能面和可用性,並加以評估。

經驗原型(Experience prototyping)

經驗原型在檢測無法預期的問題或機會,以及評估創意時都很好用。產品設計師用它們來研究在某些特定狀況下,產品用起來會是什麼樣子。

角色扮演(Role-playing)

在角色扮演中,參與者扮演某些人物或角色,有助了解使用者的個性、動機和背景。在真實或想像的脈絡或情境中,透過扮演設計問題所衍生的種種活動,設計團隊可以開始理解,並對實際使用者保持同理心。設計問題涉及到的主要利害關係人已獲確認,而這些角色則分派給設計研發團隊的成員去扮演。然後演出一系列即興創作的腳本和活動並記錄下來,供後續闡釋和評估設計決策之用。

身體激盪（Body storming）

在身體激盪中，設計師會想像某個概念若已存在，會是什麼模樣，而把情境演出來就像它真的存在。這可幫助你在定義好的實際脈絡中，快速產生並評估這些行為概念。在這種技巧裡，設計團隊要建立腳本，演出其中的角色，有沒有道具都可以，焦點放在對身體演出的直覺回應上。

同理心工具（Empathy tools）

同理心工具可以讓設計師對於身障或特殊處境的使用者如何使用產品，有更深刻的體認。霧面眼鏡、加重的手套等道具都可協助設計師更加體驗不同使用者的能力，透過他們的眼睛看世界，然後對他們的問題、需求和想望有更深刻的理解。

當自己的顧客（Be your customer）

想要找出客戶對自己顧客的看法，這個方法很有用。一開始先請客戶描述或演出典型的顧客經驗。相對於真實的顧客經驗，這方法可以讓客戶強調出他們對顧客的理解。

自己試試看（Try it yourself）

這種方法用在產品設計研發上，可以讓設計團隊體驗自己設計的產品。這個邏輯就是，設計團隊會從中獲得有價值的深刻見解，了解實際使用者使用這件設計產品時的感受。

情境模型（Scenario modelling）

情境模型可以幫助設計師在想要的脈絡下，傳達並評估設計提案。精心設計情境，有角色、敘事和脈絡，設計師可以評估自己的設計創意對預期中的使用者是否有用。

情境測試（Scenario testing）

情境測試是指使用攝影、電影、影片等媒材來創作未來的情

At 3　　　　　At 6　　　　　At 13　　　　　At 25　　　　　At 90

↑故事板是展現產品會隨著時間和使用如何改變,很棒的方式。以下是西班牙設計師古瑟（Martí Guixé）使用他1998年作的 Galleria H2O Chair 例子,奇特的卡通畫風顯示這張椅子能讓你以增加書本的方式來調整高度,讓知識和年齡與椅子的高度一同增長。

境,請使用者回饋心得感想。這個方法在向客戶傳達或評估早期概念時很有用。

故事板（Storyboards）

　　故事板是與他人分享設計概念的有效方式;在跨文化的脈絡中,它們尤其具有價值。好的故事板述說豐富有說服力的故事,說明特殊使用者會如何使用你提案的產品創意。故事板在焦點團體訪談中也是很棒的提示,和快速原型一樣,都可有效獲得高水準的回饋。

訊息表現（Informance）

　　訊息表現是一種「充滿訊息的演出」（informative performance）,由設計團隊根據之前所收集的見解和觀察來角色扮演這幕情境。訊息表現是創造共同理解設計提案及其意涵的有效方法。

快速原型（Rapid prototyping）

　　從電腦資料中創造出精細實體模型的幾種方法,都叫做快速原型。**立體光刻造型**（Stereolithography）是用塑膠製造模型,堪稱是最常使用的技術。其他技巧則使用紙或金屬來製作模型。設計師在螢幕上繪製設計的細節,然後把這些技術資料輸出加以製作。

←Nendo公司2008年設計的鑽石椅，用粉狀焊接的快速原型製作而成。由於快速原型機在製作上有尺寸大小的限制，所以椅子先做成兩個部分，等兩個部分都變硬再組裝在一起。這把分子樣式的椅子花了一星期製作，因此並不是設計來大量生產的，卻可以在世界各地用快速原型機製作出來，因為設計檔案可以用數位傳輸方式，送到當地訂製的廠商手中。

通常在交付生產壓型之前，可以用快速原型先檢查設計的各個部位。然而，有一些設計師，像是朱安（Patrick Jouin）和汪德斯（Marcel Wanders），已開始用這種技法製作一次性和整批製造的產品，作為製造過程的替代品。

3-9 概念評估與選擇

設計研發過程中，有很多階段會因為天馬行空的創意和各種歧異的思想而獲益良多，相較之下，概念的選擇則是在種種考量下，把一組概念逐漸縮減的過程。雖然選擇概念是一種收斂過程，但經常都是反反覆覆的，而且可能無法馬上就得出一個主導概念。選擇和評估是一種反覆進行的過程，必須含括在新產品的研發中。設計師一直在持續評估該採取哪個方向，產生更多可供選擇的概念。

一大組概念通常都可以很快縮減成一組更明確聚焦的概念，但這些概念可能需要加以組合、改良，然後又在考量下，暫時讓這組概念變大。反覆幾次之後，最後就會出現一個主導概念。

當選擇哪個創意最能滿足產品設計規格（PDS）的需求時，務必要記住，你可能需要產生新的概念，修改現有概念，或展開進一步研究。選擇的過程必須是一種縮減的過程，剔除不適合的創意，而不要試著去挑選「最好的」創意。不斷回頭參考PDS，透過同理心設計方法設身處地為使用者著想，就可以避免只憑個人主觀意識來選擇。

一旦經由草圖和模型製作而產生出足夠的設計概念，就可以回頭參考PDS，看看哪些概念符合原始規格中所列出的標準。為了避免在決策過程中受到主觀意識影響，最好讓設計團隊的所有成員一起參加這個過程最重要的部分。可能的話，最好也把客戶和利害關係人加進來，讓他們協助用各種不同的觀點來評估這些設計。明確的產品評價和遵守製造準則，可改進產品的生產能力，有助於使這件產品更符合製造公司的產製能力。

採用有結構的方法，可以成為設計團隊的共通語言，包括設計師、工程師、製造商、行銷人員，以及團隊之外的使用者、客戶和購買者等等，設計團隊便能減少模稜兩可與令人困惑的狀況，創造出更快速的溝通，也更迅速把產品推出上市。

常見的評估與選擇方法

　　所有設計師都會用某些方法來選擇概念。這些方法的效用也各有千秋，羅列如下：

- CAD模型：設計過程的不同階段中，用來評估設計及其察覺到的用途。

- 核對清單：用來協助定義產品的規格，以及確認使用者需求。

- 外部決策：把概念呈現在顧客或客戶面前，由他們決定選擇哪個設計。

- 訪問預期或實際的使用者：用來確認使用者需求，並根據這些需求測試設計。

- 直覺：根據對概念的「感覺」來選擇概念，設計師憑藉的是隱性知識，而非清楚明確的準則。

- 實物模型的評估：在使用者參與下，用來評估產品的用途。

- 多重投票：設計研發團隊的每個成員針對數個概念來投票。擁有最多票數的概念就是獲選的概念。

- 產品冠軍：產品研發團隊中有影響力的那位成員來選擇概念，就此決定設計的方向。

- 優點和缺點：設計研發團隊把每個概念的優勢和弱點羅列出來，一起做出決定。

- 協議分析（Protocol analysis）：用來評估設計並了解使用者對這件產品的想法為何。使用者接受任務時，必須錄音或錄影下來，以促進更深的了解。

- 原型和測試：設計團隊為每個概念建造原型加以測試，以確認設計在「真實」情況下的樣子，根據測試資料和預設標準來做出選擇。

- 任務分析（Task analysis）：這種方法是用來定義和評估產品運作的過程。

- 矩陣評估（Matrix evaluation）：**矩陣評估**又稱Pugh法，是一種定量技術，根據預設標準將設計分出等級。

結論

　　如我們所見，個人設計師或設計團隊發展設計的方法、風格和程序，往往很獨特也很個人。因此，設計師要能把自己研發的作品呈現出來，才有辦法和設計團隊內外的人溝通。把決策過程記錄下來，才能創造出容易理解的資料庫，讓人了解概念決策背後的邏輯。這樣一份報告在組成新的團隊成員時也很有用，也可以在產品從細節設計到設計過程的下個階段——也就是製造和上市時，很快能評估改變帶來的影響。製造與上市將在Part 4裡介紹。

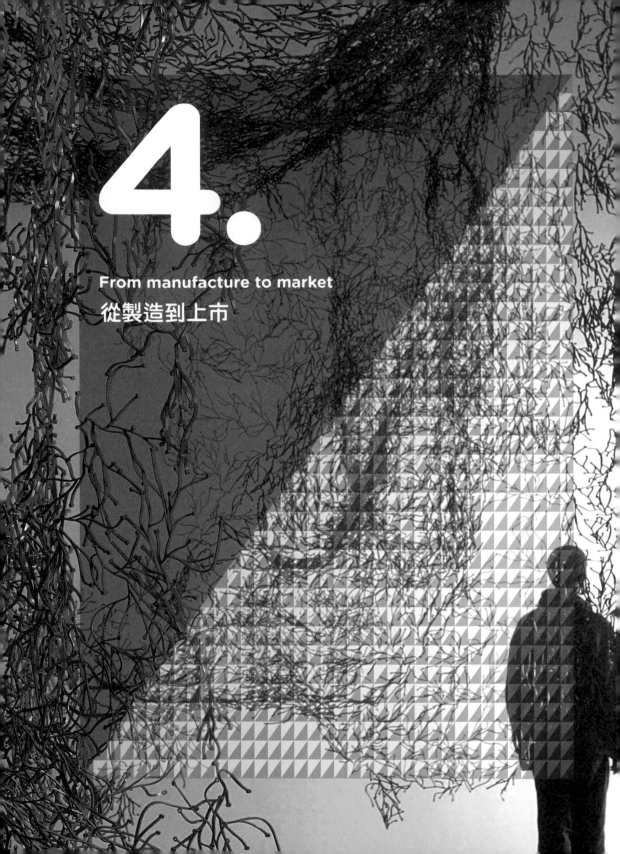

4.

From manufacture to market

從製造到上市

這章概述解釋的，是設計過程中最關鍵的階段，也就是從細節設計到製造，再到行銷、品牌建立和銷售。產品的製造方式，對設計師在細節設計階段所做的選擇影響甚鉅 —— 畢竟，產品要能做得出來才是最重要的。因此，在細節設計階段，選擇正確的製造過程就非常重要，這樣後續的設計才不必改變，免得對預算、進度，以及原始設計的完整性造成傷害。

4-1 細節設計

這一節談的是把精挑細選過的概念轉化成細節齊備的設計,這個關鍵階段,具備製造產品所需的所有尺寸、規格,而這些都得在細部繪圖時就要確定好。

細節設計過程

在設計流程中,細節設計階段是在概念設計之後、製造階段之前。它主要是把產品概念轉化為一組製造圖和文件的過程。但應注意的是,設計是不斷反覆的過程,所以在這些連續階段之間並沒有清楚界限,而且現實中,很多活動是會重疊並行的。

細節設計過程包括以下五個基本步驟:

步驟一:產品細分

把屬意的設計概念打散成幾個比較小的單位,然後隨著細節設計階段的進展,產品的定義會越來越明確,這些細分部分則繼續進入到零件的層次。這個階段決定的細分形式將反映在完整的製造圖集上。這個過程讓設計師和設計工程師得以確認各個部分該如何採購製造。

步驟二:零件與附屬物品的設計和選澤

這個階段包括組成這項產品的各部位零件和附屬品的設計、選擇和採購。可能得從頭設計新的零件,或者如有必要,也可利用或重新設計現成零件,好成功做出完整設計以供製造。

步驟三:各部分的整合

設計和選擇零件之後,這個階段則是看這些零件如何整合成產品的最終形態。設計團隊會製作明確的產品整體配置圖,以確認各個零件的形式,然後開始進行整體的配置,以及主要的組裝製造圖。

步驟四：產品原型測試

這個階段是為設計製作最後原型並加以測試。就像Part 3說的，設計團隊可能已經製作了許多用於研發測試的實物模型、外觀模型、測試裝置，但只有在這個階段，產品才進入生產的最終形式，可以製作原型並測試。

α **原型**（Alpha prototype）是用來展現設計的美感和最後產品的功能，但是製作的過程並非一定要使用同樣的過程或材料。這可以讓設計師仔細評估設計，避免進入生產階段時出現一些花費昂貴的錯誤。這些 α 原型在驗收前會經過一系列反覆步驟的測試和改良，這時設計工程師就可開始製作所謂的 β **原型**（Beta prototype），評估製造的實際過程和所需材料。

不可低估原型製作和測試的價值，一如Part 3解釋過的，原型可以讓設計師進行使用者測試和市場評估，在測試規格的準備和製造過程上也有很大幫助。這個階段的目標，是要進一步定義這項發展中的產品，修改其中的組成零件、部位和繪圖，這樣在測試階段一旦發現問題，也才找得出來。

步驟五：完成生產資訊集

最後的這個階段，就是完成並驗收製造資料，批准開始全面生產。在細節設計階段，設計團隊會發展這項設計並增加細節，確保所有改變和繪圖修改有系統地記錄下來，每個改變或「問題」都在設計經理或團隊領導者的掌控之下。**資訊集**（information set）將包含繪圖、圖表、數位資料等最後說明，諸如產品外型、尺寸、製造過程、公差、材質、每個非標準零件和配件的表面性質。它也將包括關於整體安排和採購標準零件及專利零件的資訊。這份最終資料的結構會反映步驟一的產品細分，並按照國家標準、程序和慣例，如英國標準（BS）和國際標準組織（ISO），個別標上序號。

柯比椅 Cobi Chair

這張辦公椅由Steelcase設計工作室的洛伊(Pearson Lloyd)設計,2008年在美國上市,英國則是2010年。這張椅子移動方便,可支撐各種姿勢,只有一個地方可以調整(座位高度),還有一種由重量驅動的機制,能夠感知並支撐使用者的重心位置,所以每個人一坐上去都覺得很舒適。

設計過程從草圖進展到測量圖,再到實體模型,在轉化為電腦輔助設計組合前,壓力分析軟體便先改良成高效能構造的最終產品。

↑↑ 由左至右:測量圖;椅背的壓力分析;CAD 呈現圖。↑扶手零件的演變。

138

4-2 設計與製造

這一節探討說明材質的範圍，以及與產品設計習習相關也常運用的製造過程和技術。

與製造商合作

年輕設計師可能會將從概念到製造再到上市的過程，視為畏途。為了看到自己的產品上架，設計師得了解整個設計流程，而不是只專注在抽象的「設計概念」。

當設計和製造過程有清楚的溝通管道，才能運作得最有效率。設計師得了解每個工廠的製造流程；最好勇於發問，確認各種可能的設計機會，而製造商也要對創新抱持開放態度，允許設計師探究各種運用廠內設備和專門技術的新方式。透過與製造商與設計工程師建立工作關係，設計師便可以合力把產品帶到市面上。一旦突然出現無法避免的問題，也可以盡快有效率地共同解決。

整合設計與製造

製造就是把原料從最初的形式變成精緻的零件，然後組合成有功能的產品。這件事必須歷經許多過程才能達成，每個過程都在其中發揮獨特的功能。設計師要面對令人生畏、多不勝數的製造方式、材質和組裝過程，勢必得從中選擇有潛力的產業合作夥伴。

過去，設計師將設計處理到「可以付諸實踐」時，往往被迫與工程師發生衝突，這種過時的方法只會讓效率低落，而當代設計和製造規範如今讓工程師盡早進入設計流程，讓設計師和工程師分享資料和創意，這就叫做生產和組裝的**同步設計**（concurrent design）。

製造和組裝導向的設計（Design for manufacture and assembly，DFMA），目的是要減少零件和組裝的花費，也讓研發周期更流暢有效率，其終極目標是發展出更高品質的產品。對生產和組裝來

說，「好設計」的特質，就是指這件產品及其組成部分，都能選用最佳材質、流程，符合所需目的，花費最少成本，還能兼顧品質和對可靠的要求。

選擇適當的材質和製造流程是相輔相成的，最終選定的製造流程會影響材料的選擇，反之亦然。為新產品選擇最佳的製造流程和材質，則要視產量和商業時程來決定。所以，一旦決定合適的製造方法，就要把一次、分批和高產量製造的需求區分清楚。

有些顯著的資本成本項目，比如模具和鑄模等，則因每個零件的複雜度和產量不同，成本也有異，因而影響製造的選項。因此，設計師不能只把焦點放在產品的形式上，也要考慮合不合適，可不可行，以及製造時的經濟狀況。設計師必須持續留意不斷改變的生產技術及其對產品成本的影響，還要能與設計工程的同事發展工作關係。他們也要懂材質和製造的主要方法。

選擇材料

設計可說是企圖使用可行的方法、材料和技術，達成做出理想產品的目標。材料的選擇與產品的PDS有直接關聯，尤其是產品性能、建議售價，以及使用者需求。

選擇材料時，必須考慮很多因素。你得想想這件產品／零件要做什麼，確認它的使用環境，還有它應該看起來、感覺起來怎麼樣。列出一張理想中的特質清單，再配上符合這些特性的材料。也要把生產形式的複雜度和組合時所需的公差（製造的準確度）也考慮進去，然後開始確認製造這件產品的主要材料和過程。劍橋材料選擇器（Cambridge Material Selector，CMS）是一套廣為使用的軟體工具，可以選擇出最佳材料。CMS擁有完整的材料庫，讓你可以鑑別出一小部分材料在特定設計上表現最佳。

設計師也越來越意識到作品的環境面向；使用永續材質來製造產品，讓產品可以拆解和回收，創造很大的社會和經濟價值。最後，材料的觸覺特質，如表面質地、透明度、硬度和吸收性等，都會影響消費者對產品的觀感和使用，也會決定產品的價值。

↑電子鐘，捷克設計師維考夫斯基（Maxim Velcovsky）為 Qubus Design 設計，2001年。這個絕佳例子顯示，設計師採用傳統形式和材料，運用科技加以顛覆，創造出當代設計。

↘海綿花瓶，汪德斯為 Moooi 設計，1997年。這件產品使用一種技術，把天然海綿浸入液體狀的瓷土，瓷土滲入海棉，待乾燥以後，置入窯中燒烤，把海綿燒掉，留下完美的瓷土複製品。

4-3 常見材料

接下來介紹最常使用的一些材料。

陶器

從簡單的日曬磚塊到瑋緻活的工業革命，再到實驗室研發的未來創新基礎材料，陶器提供設計師多重創意可能。傳統陶器的應用有瓷磚、馬桶和水槽之類的白陶瓷，以及陶器。陶器在科技上則會利用它的高導熱性作為電子電路的散熱片。

粗陶器

這種高溫焙燒黏土因內含鐵和其他雜質，顏色通常呈灰褐色。有別於瓦器，粗陶一旦經過火燒，就不太會吸水。粗陶器通常拿來上釉做成餐具。

瓦器

低溫焙燒黏土，通常呈紅色或橘色。這種多孔陶器跟赤陶很類似，通常用來製作工業用罐子，也可做成大型雕塑和建築外形。

瓷器

這種奇妙的白色半透明陶器，是結合釉料和黏土高溫燒製成非常精緻的材料。

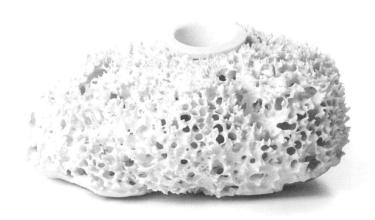

複合材料（Composites）

複合材料是指使用兩種以上成分加工而成的材料。長鏈纖維嵌入熱固性樹脂的聚合物複合材料，是非常堅固的材料，也是20世紀最偉大的材料發展之一。那些纖維承載了機械負荷，基質則提供韌性和對纖維的保護。複合材料的製作是勞力密集的過程，保護其中的緊固物，層板之間接合或鑽孔，會大大降低複合材料的力量。複合材料使用的樹脂具有刺激性，揮發的氣體可能有毒。

蜂巢板（Honeycomb）

這種複合材料是六邊形結構的核心構成，外觀像蜜蜂的蜂巢，四周圍起薄片，因而得名。最常見的是用鋁片和玻璃纖維薄片等材料製成，優點是堅固卻很輕，通常用於建築層板或輕量結構上。

玻璃纖維強化塑膠（Glass Reinforced Plastic，GRP）

這種材料含有熱固膠料，最常見的就是聚酯樹脂，透過精細玻璃加以強化。它在戰後出現，低成本，具可塑性，讓伊姆斯夫婦和薩瑞南（Eero Saarinen）等設計師，改變了家具設計的美學、結構和功能。

←Bugatti Veyron Pur Sang限量跑車，2004年。這個例子顯示設計師盲目崇拜某些材料，好比碳纖維外露、閃亮的鋁質儀表板，以及昂貴又高科技的製造技術。

碳纖維（Carbon fibre）

這種材料含有織過的碳纖維紗，與樹脂結合，創造出可塑型的薄片材料。它的強度－重量比非常高，常用於高性能的規格上。碳纖維是生產時需要高度能源密集、花費昂貴的材料。最近，它大受歡迎，獨特的表面織紋也被模仿，當作圖像使用，還可為產品加上虛偽的「高科技」視覺份量感，例如「掀背式」跑車。

層板（Laminates）

這類材料是指用黏合劑把材料層層疊在一起。夾板就是一種常見的層板，由許多層同樣材料製作而成。層壓的過程可用上色的聚合物塗在表面，例如 formica 塑膠塗料或金屬塗料。

合成橡膠（Elastomers）

合成橡膠是一種聚合物 —— 重複的構造單元組成的大分子 —— 具有彈性的特質，以天然或合成的形式呈現。

天然橡膠（Natural rubber）

這種具有彈性的材料來自橡膠樹切口流出的樹液。只要把它濾淨、處理過，就可用於工業上，功能和合成橡膠一樣，可以製造出各種東西，從橡皮筋、橡膠手套到墊子、阻尼器或水管。

矽膠（Silicones）

這種通常不具黏性、類似橡膠、聚合物為基底的材料，是用來封緘或潤滑產品的。製造矽膠需耗費大量能源，而且無法回收使用。

三元乙丙膠（Ethylene Propylene Diene M-class rubber，EPDM）

黑色、類似橡膠、熱塑性的合成橡膠，通常用於油封、襯墊、O 環等，能抵抗化學物質、風化和紫外線。

玻璃

　　玻璃始終是一種無毒、神奇的絕佳媒介，不論在古代還是21世紀都很令人興奮。探索玻璃的獨特屬性，以及我們運用它那非凡特質的方式，許多世紀以來，一直都深深受到鍊金術士、化學家和設計師所迷戀。

　　透明而無形，還是不透明和染色，玻璃都可以為空間增色，折射、過濾和型塑光線，讓產品設計師有許多機會透過這種由混合沙製成的材料，達到固體流動的狀態。

　　鈉鈣玻璃（soda-lime）是最常見的玻璃種類，用來製造瓶子、燈泡、窗戶等。硼硅玻璃（borosilicate glass）熔點較高，可抵抗高溫衝擊，所以用來做車前燈、實驗室玻璃和耐熱（Pyrex®）器皿。

↑Mistic花瓶／燭台，以色列設計師李維（Arik Levy）為Gaia & Gino設計，2004年。

← 線軸蕾絲燈，Van Eijk & Van der Lubbe工作室的荷蘭設計師范艾克（Nils van Eijk）設計，2002年。這盞光織吊燈不需使用燈泡，就可散發出令人驚異的光芒。

→Ad Hoc，法國設計師馬索（Jean-Marie Massaud）為Viccarbe公司設計，2009年。這把椅子是用黃銅桿製成，賦予這把椅子獨特的網狀造型。

144

金屬

金屬的發現、操作和使用,為人類歷史寫下新紀元,直到今天仍在形塑我們的環境。從基本的金屬,如容易腐蝕的銅,到珍稀昂貴抗腐蝕的金屬,像是黃金和白金,金屬提供設計師豐富的資源。

鐵合金(Ferrous alloys,含鐵)

碳鋼(Carbon steel):含鐵合金。分成很多等級,從低成本的鑄鐵 —— 一種脆硬金屬,容易生鏽,從建築業到油井到處都會採用;再到高碳鋼,硬度可以用來製作工具。碳鋼便於回收,相對也比較便宜,沒有材質像它同時有強度、韌性,又容易製造。

不鏽鋼(Stainless steel):強硬、高度抗鏽、可完全回收的金屬,卻有低延展性(形容材料可變形卻不會斷裂的機械性質)。不鏽鋼成本較高,需要設計師特別指定使用,好比戶外設備,或者外觀美感上要求高光潔度。

非鐵金屬與合金

鋁：廣泛使用的金屬，強固、質輕、可塑。鋁是除了鋼之外，第二常用的金屬，並在許多應用上開始取代鋼的地位，例如汽車車身、航太設備等。提煉鋁需耗費大量能源，但可以低能源成本回收使用。

銅：可延展（在壓力下會變形）、可塑、導熱、導電的金屬，常用於電線、配管。方便回收，也很容易製造和接合。

鉛：有毒、可塑、高延展、高密度金屬。可用來當作壓載物，壓住懸臂燈之類的東西。

鎂：強固、質輕，通常用於高性能的合金裝置，如高性能的單車骨架。鎂製電腦機殼比鋁製輕30%以上。提煉鎂需耗費大量能

↖ 植物鎖（PlantLock），Front Yard 公司2010年出品。這個簡單的綠色生活提案，可供停在路邊的單車上鎖，也為社區營造更迷人的環境。
→ 花火（Hanabi），Nendo設計，2006年。只要把燈打開，燈泡的熱度就會讓這種形狀記憶合金燈具「開花」。

源,但方便回收,符合經濟效益。

鎳:堅硬、可延展、可塑、具磁性、不易氧化,可電鍍在其他金屬外層。有些人對鎳過敏,會因手錶外殼等不鏽鋼製品中微小的含鎳量而引起過敏反應。

貴金屬:從黃金、銀到白金,這些材料都會增進消費產品的價值。黃金是唯一化學性質穩定的金屬,從古至今都最有價值。

錫:可塑、可延展、抗腐蝕,經常用於金屬塗層,例如錫罐。

鈦:抗腐蝕,高強度重量比,用於高性能裝置,如賽車。提煉鈦的成本高昂,比鋁要貴上十倍。

鋅:通常經過一道「鍍鋅」(galvanizing)程序,當作保護塗層。衛生、易於塑型、可抗酸鹼,所以也應用在吧台檯面上。

塑膠

1862年發明以來就是成本低廉的複製材料，現代生活無所不在，今天更是走在時代尖端。最近的創新就是生物塑膠（bioplastic，又稱綠色塑膠）的出現，它是用植物澱粉或聚乳酸（polylactic acid）製成。不久的將來甚至可以用家庭廢棄物製造聚合物。塑膠也越來越常用來製造高品質產品。塑膠聚合物分為兩種：遇熱時會軟化並融解的熱塑塑膠，以及遇熱會變硬的熱固塑膠。

熱塑塑膠

丙烯腈、丁二烯、苯乙烯（Acrylonitrile Butadiene Styrene，ABS）的聚合物：是所有聚合物中最耐衝擊的，設計師需要指定一種耐久、具高衝擊和機械強度的材料來製作消費商品時，就常用到它。便於塑形，雖然一般來說是不透明的，但有些等級現在已可做成透明的。某些等級也可以回收。

壓克力（Acrylic）：透明材料，也叫做聚甲基丙烯酸甲酯（polymethylmethacrylate，PMMA），用作玻璃的替代方案，如燈具、飛機窗戶、放大鏡鏡片上，都需要它的堅硬。可以回收使用，而且無毒。

聚氟乙烯（Ethylene tetrafluorethane，ETFE）：這種耐磨材料具備絕佳的化學熱性能，最常作為食品的包裝。可以做成透明或不透明的形式。

尼龍（Nylon）：最早作為商業用途的聚合物，又叫做聚醯胺（Polymide，PA），堅固有彈性、不透明的塑膠，不起化學作用，防水。尼龍可製成非常細的線股，也常當成絲的人造替代方案。

聚碳酸酯（Polycarbonate，PC）：堅固、耐久、堅硬的材料，可做成透明或不透明形式。成本很高的聚合物，耐衝擊，常用來製作高性能裝置，像是機械齒輪、汽車保險桿、透明防暴盾牌等。

聚乙烯（Polyethylene，PE）：有彈性的材料，最常用於製作容器的蓋子，因為它有惰性、防水，製作起來也很便宜，還可做成放入人體的醫療裝置。便於回收，但是如果受到污染，就只能焚化

↑Ghost Chair，荷蘭設計工作室 Drift 的諾塔（Ralph Nauta）和高金（Lonneke Gordjin）設計，2008年。這張如空氣般的椅子，是用雷射雕刻的 Perspex 有機玻璃製作。

↗罐蓋，荷蘭工業設計師范艾斯特（Jorre van Ast）為 Royal VKB 設計，2008年。這系列現成蓋子把一般罐子變成可以重複使用的存放瓶，還有搖可可杯蓋、油瓶蓋、醋瓶蓋等。

製造能源。

聚丙烯（Polypropylene，PP）：像蠟般光滑的材料，堅硬，不易起化學變化，通常用於包裝以及旋轉成型的產品。成本很低，方便回收，質輕、有韌性，但是比起更昂貴的「科技」聚合物，卻缺乏強度。

聚苯乙烯（Polystyrene，PS）：最常用的塑膠，固態時可用在各種東西上，如可拋式刀具、CD殼、電子外殼等。發泡時叫做發泡聚苯乙烯（expanded polystyrene，EPS），可用於保溫、包裝和發泡飲料杯。EPS因為密度低，無法回收，是主要的污染物。

聚氯乙烯（Polyvinyl chloride，PVC）：最常見的就是加入增塑劑之後製作出來的仿皮。硬聚氯乙烯（unmodified PVC，UPVC）是一種硬脆、不透明的材料。這種聚合物特別令人厭惡的是，它在分解時會釋放出各種毒素，環保人士發起運動，希望終止生產這種材料。

熱固塑膠

環氧樹脂（Epoxy）：這種清澄、堅硬、耐用的材料常當作黏著劑，牢固的表面塗料就像樹脂一樣，用來注入複合纖維，如玻璃纖維或碳纖維。無法回收使用，但可以打碎，當作包裝其他東西時的緩衝填裝物。

聚酯（Polyester，PET）：聚酯展現良好的機械性質，可以抗熱，不滲水。用途廣泛，如膠卷、紡織原料、瓶子等。塑膠PET瓶很輕，製造時比起同樣大小的玻璃瓶，也較不耗費能源。可以回收製造衣服或毯子使用的纖維和絨毛材料。

聚氨酯（Polyurethane，PU）：絕佳的絕緣體，可以發泡做成富彈性或堅硬的靠墊或護墊。不同等級的聚氨酯可做出如萊卡般柔軟有彈性的纖維，也可打造車輪和輪胎。

↖美人魚椅，日本設計師吉岡德仁為義大利公司Driade設計，2008年。這把椅子是用旋轉成型的聚乙烯製成。

↗樹牆吊衣架，英國設計師麥可楊（Michael Young）和冰島設計師派特朵帝（Katrin Olina Petursdottir）為瑞典家具公司Swedese設計，2003年。它有卡通般的輪廓，是用橡木貼皮的中密度纖維板（MDF）切割而成。

→Magno木質收音機，印尼設計師卡多諾（Singgih S. Kartono）設計，2009年。這台收音機是在印尼農村手工雕刻而成，揉合復古與現代風格的吸引力。每一台都是採用環境永續發展的生產過程製造，也以公平的社會標準對待勞動者。

木材

　　木材有許多種類，各自的美感、密度和適合的特殊製造流程也大不相同。從家具到地板，現代生活多仰賴木材。木材具有自然再生的特點，比起其他較不環保的素材，如金屬或塑膠，占有獨特優勢。木材的創新用途繁多，好比最近發展的竹製產品，這種快速成長的植物擁有結構上的優勢，張力甚至超越鋼鐵。很不幸地，我們對木材的需求不斷成長，又浪費成性，許多森林都面臨危機，因此設計師會採取更具附加價值的方式來使用木材。

　　複合木（Engineered wood）：木材製造在 1960 年代歷經一場革命，當時發展出碎料板（particleboard），磨碎木材、重新黏合成更均質等向的材料，如硬紙板和中密度纖維板等。

↑Cinderella，荷蘭設計公司Demakersvan的凡荷文（Jeroen Verhoeven）設計，2005年。這張桌子是透過精密的電腦數值控制（computer numerically controlled，CNC）過程製造出來。切割過程做出完美的曲線和浮雕，推進了這種技術的界線和木材能被製造的形式。

→Wishbone chair，丹麥設計師韋格納（Hans J. Wegner）為Carl Hansen & Son公司設計，1949年。韋格納受到中國明朝椅子啟發，創造出一系列椅子，幫助丹麥躍升為現代設計國際領導者。這椅子堪稱是韋格納最成功的設計，50年來已生產無數把。

4-4 製造流程

製作好並驗收資訊集（參見p.137）後，製造和設計所需的工具和機械設備即已建立好，長期籌備時所需的零件也已訂購備好。所需的工具和機械設備外包給專業的工具製造商，是很常見的做法。機械設備要接受許多測試和調整，不能有一點小瑕疵，以確保這些工具能有效生產零件和局部，能符合預期中的美感、功能需求、品質、體積和正確尺寸。這個階段就會製作出 β 原型，使用能夠呈現實際想要的製造流程和零件。在廣大使用者和一般大眾測試過產品的可靠性和性能實地測試後，製造商即可很有自信地開始製造供銷售使用的產品。

製造物品有五種主要方式：拿掉一些東西，加入一些東西，為東西鑄模，為東西塑型，讓東西增長。每種方法又有各式各樣無窮的可能。此外，還有很多技巧完成這件產品，例如上漆、塗料或雕刻。以下介紹最常見的製造流程和技法。

切割（Cutting）

切割就是用敏銳的定向力量，如刀片或鋸子，分開實體物品，或是把實體物品的一部分分成兩個部分。

加工（Machining）

這個名詞涵蓋各式各樣從一塊固體物質上切割、移除材料的過程，例如挖洞、鑽孔、銑床、刨削、車工等。這些統稱為**切屑成形**（chip forming）。從材料上切出削片，來自於動力驅動的機械工具所進行的切割過程，這些工具有車床、銑床、鑽床等，上面附有尖銳的切割工具，把材料切割成想要的形式。

加工的優點是高度靈活運用的技術，幾乎適用於所有固體材料，準確性又高。不過，過程中可能會製造大量廢料，尤其是在使用標準尺寸的材料時。

成本	低工具成本，低單位成本
品質	高
生產規模	一次性到中等產量製造
替代方案	雷射切割

鑽孔（Drilling）：電鑽這種工具有旋轉的鑿頭（從材料上切下細屑，或是粉碎、移除材料），可以用來鑽孔。通常會在鑽頭上注入切割液，用來冷卻這個部位，切割時加以潤滑，並把鑽孔時製造出來的不需要的碎片和廢料沖洗掉，這些東西就叫做切屑（swarf）。

挖洞（Boring）：這個過程是把已經鑽好（或鑄出來）的洞，用切割工具挖得更大。對洞的直徑要求更精準時，就要挖洞，也可以用於圓錐孔。

銑床（Milling）：銑床是一種機械工具，用來處理金屬和其他固體材質的形狀，它像電鑽一樣有個旋轉的切割頭，會沿著軸心轉動，這軸心通常稱為梭型軸（spindle axle）；不過銑床由於具有多重軸心切割功能，所以能進行各式各樣的任務，包括削平、鑽孔、銑刀、雕塑等。銑床機器有手動操縱、機械控制，也有透過電腦數值控制（Computer Numerical Control，CNC）的數位自動化。

刨削（Shaping）：這種移除材料的過程是用一種單點切割工具，在靜止的材料塊上面移動，製造出刨削或雕塑過的表面。

車工（Turning）：這種過程則是把物品放在車床上，沿著軸心轉動，並運用切割工具製作出「旋轉體」。車工僅限於製作環狀物品，可少量或大量製作，適用於多種材料，工具成本低廉。

軋型／刀模（Die cutting）

這種過程是用一種已成型磨塊，也就是軋型工具，對物品施加壓力，製造出預定的切口，在薄的材料上切割或製造出壓痕。軋型很適合成批生產，因為設置成本低廉，但若使用這種方法來製作3D產品、而非平面軋型物，就需要昂貴的手工組裝或二次加工。

成本	低工具成本，低單位成本
品質	高
生產規模	一次性到高產量製造
替代方案	雷射切割，水刀切割，沖壓打孔，下料沖裁

沖壓與沖裁（Punching and blanking）

這種過程是使用硬化鋼的沖壓頭，割穿片狀材料，並能切出各式各樣的輪廓。

成本	低到中等工具和單位成本
品質	高，但切割邊緣常需要加工
生產規模	一次性到高產量製造
替代方案	CNC加工，雷射切割，水刀切割

水刀切割（Water-jet Cutting）

這種技術採用的工具可把金屬或其他固體材料，像是玻璃和石頭，利用高壓水槍切成片狀，還可切出精細的細節。這是一種冷過程，不會使材料變熱，產生變形風險。不過，當水刀逐漸從噴嘴的地方往前展開，割出來的材料就會越厚，切割邊緣也越容易變形。要確保材料背面不會因為噴回來的水而受損，通常外面會鋪一層可剝棄的塑膠保護材料。

成本	無工具成本，中等單位成本
品質	好
生產規模	一次性到中等產量製造
替代方案	雷射切割，軋型，沖壓和沖裁

雷射切割（Laser-cutting）

這種過程是使用高性能電腦控制的雷射切割金屬或其他無反射材料。可切割出錯綜複雜的精細花紋，完工後非常乾淨，品質極高。這種方法雖有不需昂貴工具便可切割的優點，但速度太慢，最好用於一次性或成批生產的產品。

成本	無工具成本，但單位成本中等至高昂
品質	高
生產規模	一次性到高產量製造
替代方案	CNC加工，沖壓與沖裁，水刀切割

↗Bent，德國設計師狄亞茲（Stefan Diez）和法國設計師德拉丰登（Christophe De La Fontaine）為Moroso設計，2006年。這些茶几是用雷射切割穿孔的鋁片製成。

→Micro World，英國設計師巴斯頓（Sam Buxton）設計，2003年。這是一系列折疊金屬雕塑名片的一部分，每個場景都是使用僅0.15mm薄的光蝕刻不銹鋼片折疊而成。所有產品都是平整包裝，附有折疊方法說明，讓消費者購買後可以自行完成這件雕塑。

↗↗Garland Light，荷蘭剪紙藝術家邦傑（Tord Boontje）2002年為Habitat、2004年為Artecnica設計。它由連續蝕刻的金屬鏈所製成，包覆著一顆燈泡，陰影映照出迷人的花形，使得近年來重新發現和使用裝飾主題又流行起來。

蝕刻（Etching）

　　這種過程用酸侵蝕金屬表面未受保護的部分，在材料上做出設計。光蝕刻（photo-etching）使用一種對光敏感的表膜，然後暴露在光線中，用來蝕刻金屬。

成本	工具成本非常低，但單位成本中等至高昂
品質	高
生產規模	一次性到高產量製造
替代方案	CNC加工，雕版，雷射切割

接合（Joining）

接合是指將不同的元件，以機械、結構或化學方式連結在一起，形成更大的物品。

機械固定（Mechanical fixings）

組裝時使用各種可移除或永久性的緊固零件，如鉚釘、栓子、螺絲、U形釘、軸環、卡扣等等。

成本	無工具成本，但可能需要裝配夾具與勞力
品質	低到高強度安裝都有
生產規模	一次性到高產量製造
替代方案	黏接，焊接，細木工

黏接（Adhesive bonding）

這個流程是指是把兩個或更多部位用黏著劑接合在一起。經常使用夾鉗或支架等機械固定，來防止錯位，確保黏接牢固。最常用在塑膠的結合，現在也開始用於金屬的黏著。

成本	無工具成本，但可能需要裝配夾具和額外的機械固定
品質	高強度黏結
生產規模	一次性到中等產量製造
替代方案	機械固定，焊接

軟焊和硬焊（Soldering and brazing）

這個過程是把金屬零件用熔點低於欲接合金屬的金屬軟焊或釺料合金黏合在一起，避免熱度對零件造成扭曲。金屬軟焊或釺料合金，基本上就是一種「膠」。兩者之間的差別，在於軟焊的熔點低很多。

成本	無工具成本，但可能需要夾具；高單位成本
品質	高強度黏結
生產規模	一次性到高產量製造
替代方案	焊接

焊接（Welding）

這種方式是運用熱度和／或壓力將金屬零件接合起來。這個

流程做出來的接合點甚至比零件本身強度更強。有兩大類型：**熔焊**（fusion welding，溫度達到金屬本身的熔點，然後接合在一起，填充物可用可不用）和**固態焊接**（solid state welding，金屬接合的溫度低於本身的熔點，不用額外的填充物）。最常見的例子是摩擦焊接（friction welding），兩根棒子或管子一起摩擦生熱，就會使兩者焊接在一起。

成本	無工具成本，但可能需要夾具；低單位成本
品質	高品質
生產規模	一次性到高產量製造
替代方案	機械固定，黏接

→Kevin 40概念噴射機，馬克‧紐森設計，2004年。這個使用鉚接、焊接和黏結的結構，如右頁上圖所示，下圖則是設計師完成頂棚門閂系統的最後檢查。

細木工（Joinery）

這個名詞用來形容利用黏膠或不用黏膠，將木質零件接合在一起的木工技巧，不用黏膠的稱為乾接合（dry joint）。可用手工或機器建構。這個方式提供多種結構和美學質感，用途廣泛，從家具和櫥櫃的製作到建築業都有。

成本	無工具成本，但可能需要夾具；單位成本從中等到高昂，視複雜度而定
品質	高強度黏結
生產規模	一次性到中等產量製造
替代方案	機械固定，焊接

編織（Weaving）

使用細帶或縷線般的材料，彼此上下穿越交織成結構。傳統的編織家具有竹子、藤、柳枝製的，但現代科技則可使用更廣泛的材料來編織，從紙到塑膠、木頭到金屬皆可。編織結構只靠摩擦力（不像層壓板會使用黏著劑）來創造牢固，但更靈活的是可輕鬆變形和成形，讓設計師可以做出層壓板無法達成的複雜形式。手工編織的過程緩慢，得有嫻熟的勞動者，機器編織則非常快速。

成本	無工具成本
品質	視使用的材質而定
生產規模	一次性到高產量製造
替代方案	裝飾物可靈活運用，硬質物可使用合板或複合材料

←Apollo，英國設計師拉格洛夫（Ross Lovegrove）為Driade設計，1997年。這把現代躺椅是用藤編織而成。

↗Togo，法國設計師杜卡華（Michel Ducaroy）為Ligne Roset設計，1973年上市。這是第一個沒有骨架的沙發，僅用多密度泡棉製造，外覆被套，可以完全移除，並有多種色彩和布料可供選擇。

→Pools & Pouf!，奧地利設計師史達勒（Robert Stadler）設計，2004年。這些包覆黑色皮革的軟墊座椅組件，有著墊被細節，就像傳統的Chesterfield沙發，刻意模糊功能家具和藝術設計之間的界線。

襯墊（Upholstery）

　　把軟硬不同的組件和材料結合在一起，創造出一件家具的完成品。一般椅子都有結構的木質骨架、泡棉填充和織物外罩。這種傳統方法如今已透過設計創新而有所進步，例如創造出沒有骨架的座椅，第一件全泡棉沙發，Ligne Roset的Togo沙發，就是把傳統的Chesterfield沙發加以重新塑造。

成本	無工具成本，但單位成本要視複雜度而定，材料的選擇成本可能也很高
品質	技巧高超的襯墊師傅可達到非常高的品質
生產規模	一次性到高產量製造
替代方案	無

鑄造（Casting）

鑄造是將液體材料注入鑄模中，裡面的空間就是想要的形狀。這種液體是會凝固的，凝固的部分就叫做鑄件（cast），接著就會從鑄模中噴出或脫出。

製造上，**工具**或**鑄模**指的就是物品形成的那個空間。工具可以用各種材質製成，端視要鑄造的材料而定。高產量製造的工具，可以使用特別硬脆的工具鋼製造而成，而如果只是少量使用的工具，則可以用比較不耐的木頭、塑膠或鋁等軟的材質來製造。

射出成型（Injection moulding）

射出成型的過程會將細顆粒的原料加熱加壓處理，達到液體狀態，然後射出到鋼鐵的鑄模裡，經常用於聚苯乙烯、高密度聚乙烯、聚丙烯、丙烯腈-丁二烯（ABS）等常見聚合物。製造多彩或熱塑物品，例如牙刷，常使用一種叫做多重射出成型技巧，通常先在第一個部分使用射出成型，然後再插入另一個鑄模裡，繼續在上面鑄造第二部分。射出成型也可以在鑄模的過程中，在模中先放進印上圖案的箔片，再注入塑膠，就可做出圖案等裝飾。射出成型用途多元，可以很精準地做出複雜的形式，但需要可觀的投資，而且只適合真正的高產量製造。

成本	工具成本高昂，但單位成本很低
品質	表面處理品質極高
生產規模	只適合高產量製造
替代方案	旋轉成型

吹出成型（Blow moudling）

這個過程可以做出中空的形體。先把塑膠融解以後，用壓縮空氣推入鑄模裡，推擠塑膠，讓它符合鑄模形狀。等塑膠冷卻並硬化，就可以打開鑄模，取出完成品。吹出成型必須是高產量製造才符合經濟效益，因為製作鑄模的費用高昂，但可以讓製造商在極短時間內做出簡單的中空形體，而且單位成本很低。

→Algue，法國只弟檔設計師 Ronan & Erwan Bouroullec 為 Vitra 設計，2004年。這對兄弟創造出由射出成型製作的室內裝潢元件和裝飾品。這些塑膠製品仿擬植物，可以連結在一起，營造出宛如藤蔓的結構，可當作薄窗簾，也可作厚重、不透明的隔牆。

成本	中等工具成本，低單位成本
品質	高，厚度一致，成品表面高品質
生產規模	只適合高產量製造
替代方案	射出成型，旋轉成型

浸漬成型（Dip moulding）

最古老的塑型技巧之一，就只是很簡單地把模型浸入融化材料裡。最有名的就是製作橡膠手套和氣球，很經濟實惠，製作時間又短。

成本	工具成本非常低，單位成本低至中等
品質	好，不會有其他方法使用兩個模具而造成的分裂線
生產規模	一次性到高產量製造
替代方案	套子和蓋子的射出成型

反應注射成型（Reaction injection moulding，RIM）

這種方法和射出成型很類似，不過用的是熱塑塑膠、熱固聚合物等，會在鑄模裡固化。一般用於家具和軟質玩具的發泡成型。

成本	低至中等工具成本
品質	高品質成型
生產規模	一次性到高產量製造
替代方案	射出成型

玻璃吹製（Glassblowing）

這方法已風行好幾百年，是用吹管或管子將融化的玻璃吹脹起來。手工吹製可用來製造各種單一、成批或中等規模產品，但是單位成本可能會因為需要有技巧的勞工而非常昂貴。工業化的玻璃吹製和吹出成型則提供低單位成本的可能，但是工具成本卻很昂貴，而且設計師也受限於某些比較簡單的形式。

成本	工作室的玻璃吹製成本低；工廠機械化製程的工具成本高，但單位成本低
品質	價值與品質皆高
生產規模	一次性到高產量製造
替代方案	如果可改用塑膠，可採用吹出成型

→ 玻璃吹製技巧是指在吹管協助下，把融化的玻璃膨脹成一個泡泡，然後使用工具去打造形狀，做出想要的設計。

↑Outgang XP，本書作者之一彌爾頓和提利（Will Titley）設計，2008年。這件多功能設計讓椅子可以旋轉成為三種坐姿，提供產品最大用途。各方面都符合人體工學，完全利用結構的特點和旋轉成型提供的製造可能。

↘旋轉成型鞋，荷蘭設計師譚波莫（Marloes ten Bhömer）設計，2009年。這件創新時尚設計使用聚氨酯橡膠和不鏽鋼，是特地為美國伊利諾州克雷納（Krannert）美術館的'After Hours'裝置展而製作。

旋轉成型（Rotational moulding）

　　這個簡單流程很適合製造少量中空物品，讓設計師可以經濟實惠的方式製作大型零件。這種方法是將塑膠顆料或液體，裝進中空的鑄模，然後從外部加熱鑄模，並且旋轉它，讓裡面的塑膠能平均分布在鑄模內層的表面。旋轉成型所需的工具十分簡單，是一種相對低廉的製程，即使製作到一萬件產品也很理想，但並不適合製造精細的小產品或零件。旋轉的時間比較長，比起射出成型，能製作的零件也比較少。

成本	工具成本中等，單位成本低至中等，但需要長時間旋轉，平均約需30分鐘，使得成本提高
品質	表面處理品質優良；可能因冷卻造成尺寸差異
生產規模	少量至中等產量生產
替代方案	吹出成型，真空成型

←Chair_One，德國設計師葛契
奇（Konstantin Grcic） 為 Magis 設
計，2004 年。這把椅子就是鋁
壓鑄的例子，結構宛如足球，由
幾個平面依各自角度組裝起來，
立在混凝土鑄造的基底上，創造
出獨特的三度空間形式。

壓鑄（Die casting）

　　工具成本高昂、大量鑄造金屬外型的方法，用壓力把融解金屬
推進鑄模或洞裡。這種方法很適合複雜的形狀，製作出表面完
美、尺寸正確的物品。

成本	高工具成本，低單位成本
品質	表面處理品質高
生產規模	高產量製造
替代方案	沙土鑄造，機械加工

壓縮成型（Compression moulding）

這個流程是把一定量的陶瓷、熱固塑膠或聚氨酯放進加熱過的鑄模，在凝固變硬、脫離鑄模前壓成想要的形狀。多出來的材料，也就是所謂的「溢料」（flash），可能會出現在分模線上，會需要修飾。這種製程1920年代首度用於塑膠製造，製造出膠木，也很適合生產大片平面和大型厚片部分，如威靈頓靴。

成本	工具成本中等，低單位成本
品質	表面處理高品質，也可製作出高強度零件
生產規模	中等至高產量製造
替代方案	射出成型

注漿成型（Slip casting）

這種傳統製作陶器的方法，是將黏土漿（把固體黏土調成濃稠的液體狀態）倒進石膏鑄模，隨著黏土漿的水逐漸被鑄模吸走，黏土開始凝聚在鑄模的表面。達到想要的厚度之後，就把多餘的黏土漿倒出來。然後從注漿鑄模裡取下黏土部分，放入窯中燒烤乾燥。這種低成本技術的優點在於，可以很輕鬆地將裝飾部分整合到複雜形式上。

成本	低工具成本，但單位成本中等至高昂
品質	表面處理的品質視鑄模、陶土上的釉，以及工匠技術而定
生產規模	少量製造
替代方案	傳統手拉坯

鍛造（Forging）

傳統使用鋼模或鐵槌以敲打或加壓等手段改變金屬外形的方法。鐵匠便是使用這種方法來整治金屬，製造出產品。

成本	低至中等工具成本，單位成本中等
品質	鍛造金屬展現出完美結構
生產規模	一次性到高產量製造
替代方案	鑄造，機械加工

旋壓（Spinning）

中空圓形的金屬通常都是將一塊旋轉的金屬坯料塞進模具製成。這種方法可有限控制物品的厚度，通常也需要修飾表面，以達到希望的品質。

成本	低工具成本，單位成本中等
品質	表面處理品質視操作者的技巧以及旋轉速度而定
生產規模	一次性到中等產量製造
替代方案	深沖壓（deep drawing）

脫蠟鑄造（Investment casting）

這種方法也叫做lost-wax casting，可以製造出形狀複雜的高品質元件。先做出消耗蠟模，然後在外層包覆上一層陶土，形成一個鑄模，接著將鑄模加熱，蠟就會融解脫落，留下中空的鑄模，可以倒入金屬熔液。冷卻時，黏土會破碎脫落，留下高品質成品。脫蠟鑄造可以製作出複雜的形狀，無需後續的機械加工，也因為有著中空的核心，可以減輕大型鑄模的重量。

成本	低蠟質工具成本，單位成本中等至高價
品質	優良
生產規模	低產量至高產量製造
替代方案	壓鑄，沙土鑄造

沙土鑄造（Sand casting）

這種低成本的傳統技術可以鑄造金屬，方法是用木頭模子形成一個沙型，然後把融解的金屬倒入空洞。金屬會逐漸冷卻，鑄成品也會脫離鑄模。這種方法可以做出多孔零件，高勞力密集，有些部位可能需要許多加工修飾。

成本	低工具成本，單位成本中等
品質	表面處理品質粗糙
生產規模	一次性到中等產量製造
替代方案	壓鑄

←勞斯萊斯飛行女神標誌，1913年迄今。它是用脫蠟鑄造法製成。

→白鑞凳（Pewter Stool），英國設計師蘭姆（Max Lamb）設計，2006年。他在沙灘上直接在天然沙堆裡製造鑄模，然後隨著浪潮襲來冷卻融解金屬而成型。

成型（Forming）

成型涵蓋一組製造過程，包括運用片狀、管狀、棍狀物品，組成預定的形式。

彎曲（Bending）

用手控制或用CNC成型機把金屬片、管子、棍子折疊成立體形式。

成本	需要標準工具，無成本；特殊工具可能會招致可觀成本；低單位成本
品質	高
生產規模	一次性到高產量製造
替代方案	無

鈑金（Panel beating）

這種方法需要技巧高超的工匠將片狀金屬加以延伸、壓縮，使用各種工具和技巧，幾乎所有形狀都可以製造出來。

成本	低至中等工具成本，高單位成本
品質	手工製程，可做出高品質表面處理
生產規模	一次性到少量生產
替代方案	壓印

↓葉子燈，瑞士設計師貝奧（Yves Béhar）和fuseproject為Herman Miller設計，2006年。這盞燈在彎曲成最終形狀前先使用工具壓印。它用的是LED（發光二極體）燈具，使用者在亮度和色彩上有很多選擇，可依照心情或場合變換。LED使用的能源只要12瓦，比起傳統萬向燈使用的螢光燈泡要少40%。

→鋼片椅，蘭姆設計，2008年。最初只是一張鋼片（右頁左下圖），然後沿著打好的洞折疊組裝而成（右頁左上圖和右頁右圖）。

壓印（Stamping）

　　這種高產量製造方法，是使用兩兩相配的鋼鐵工具，將金屬片夾成複雜形狀，這種技巧可用來製造各式物品，從大型汽車車身到手機殼都有。

成本	高工具成本，低至中等單位成本
品質	高
生產規模	工具成本高，所以僅限高產量製造
替代方案	鈑金

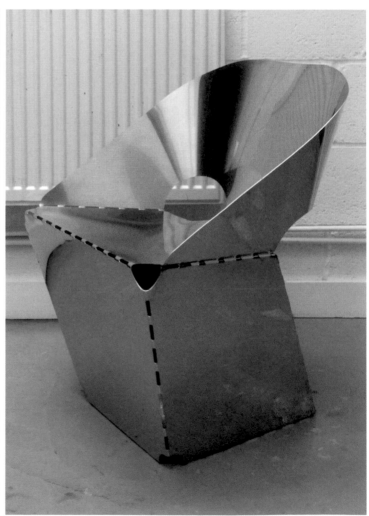

熱成型（Thermoforming）

這種方式是加熱一大片熱塑塑膠，直到變軟可彎曲，然後拉伸到單面鑄模上，直到冷卻為止。最常見的方法為**真空成型**（vacuum moulding），就是吸出室內空氣，迫使披在鑄模上的熱塑塑膠會在模子上成型。這種方法需要修整成型薄片。但做出的形式不能有垂直的面，只能用脫模角（draft angles，錐形）來代替，讓物品可以脫離模子。熱塑成型的工具花費較低，所以這種方法適合少量至高產量的生產。

成本	低至中等工具成本和單位成本
品質	視材質和應用的壓力而定
生產規模	一次性到高產量製造
替代方案	射出成型，複合層壓

合板成型（Plywood forming）

這種方法通常用於家具，合板是指一層層單片木板用膠黏起來，然後用真空或模子加壓製造出層板。合板成型就是將合版製作出形狀或彎曲。合板的彎曲只能從一個方向進行，但可以手工操控夾具來協助控制工具的方向和動作，就像使用壓榨機之類的工業工具。薄合板也可以用類似塑膠成型的方式壓製，不過比較難達到較深的印痕和形狀。

成本	視複雜度而定
品質	視材質的顆粒差異而定
生產規模	一次性原型到大量製造
替代方案	無

蒸汽彎曲（Steam bending）

用蒸汽蒸木材至充分軟化，就可加以大大彎曲。這種方法結合傳統的手工藝技巧與工業技術，最早是在1850年代，由丹麥家具製造商Thonet所使用。

成本	低工具成本，單位成本中等至高昂
品質	佳
生產規模	一次性到高產量製造
替代方案	CNC機械加工，木材層壓

→Gubi椅，Komplot Design的柏林（Boris Berlin）和克里斯汀森（Poul Christiansen）設計，2006年。這是第一件將3D單板塑型的技術應用在工業產品上。這個有機的貝殼形狀提供友善舒適的形式，也提供降低厚度的獨特可能性，將自然資源的耗費減半。

↓鴿子燈，卡本特（Ed Carpenter）為Thorsten Van Elten設計，2001年。這是城市紀念品，也是使用低成本真空成型零件製造商業上可行產品的成功例子。這件好玩又具象徵性的燈具的特點是，鴿子的腳是曬衣夾，可以讓鴿子停駐在牆頭，或者夾在自己的電線上站立著。

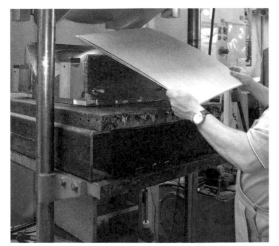

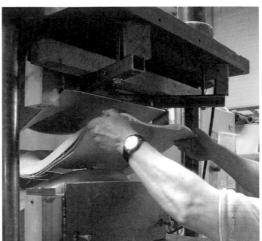

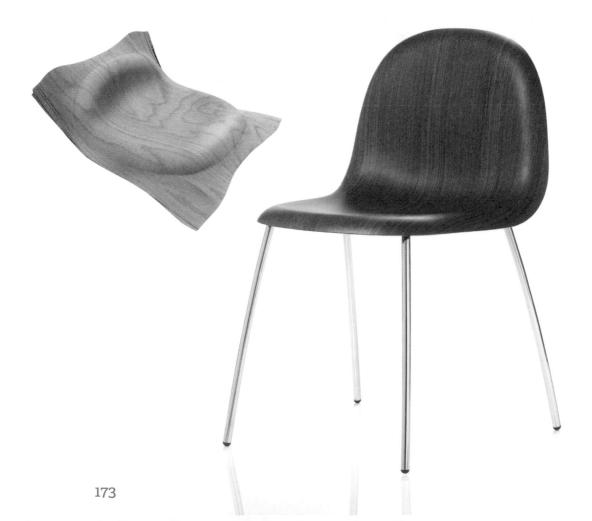

超塑成型（Superforming）

技術改變的軌跡，以及製作過程對新材質的適應，都可以從近年來超塑成型的創新中看出端倪。這個方法讓熱塑成型可以應用到鋁合金片上，在單一零件上製作出複雜形式。

成本	低至中等工具成本，單位成本中等至高昂
品質	表面處理和尺寸公差都很好
生產規模	少量至中等產量製造
替代方案	壓印，熱塑成型

玻璃烤彎（Glass slumping）

這種成型方法是把一片玻璃充分加熱，使它軟化陷入模子裡。烤彎過程緩慢，通常用來製作碗或盤子。它需要技術好的技師，也需要額外的試驗和錯誤，才能達到希望的結果。

成本	低工具成本；但因生產速度慢，單位成本很高
品質	視操作者的技巧而定
生產規模	一次性至中等產量製造
替代方案	無

↑Biomega MN單車，馬克・紐森設計，1999年。它使用超塑成型技術將鋁質車框結合在一起。

維納斯椅 the VENUS chair

　　吉岡德仁於2008年設計的維納斯椅，是將增長中的天然水晶置於海綿般的聚酯纖維彈性體製作的基底框架上，然後淹進水箱中，水箱中的水富含礦物質。製作過程一半由吉岡控制，另一半則操在大自然手中。

↑↑由左至右：水箱裡的椅子，椅子的細部，水中的礦物質。↑完成的椅子，在「Second Nature」展覽中展出；這項展覽由吉岡德仁在日本的21_21 Design Sight 所策畫。

增長（Growing）

科技發展對工業革命以來的大量生產，正造成有史以來最大的本質改變，使用的製程有無需工具便可製作產品零件的快速原型。

→Solid系列椅子，朱安（Patrick Jouin）為Materialise設計，2004年。這把椅子使用快速原型的光固化法，結構令人聯想到蔓生的草叢或風中飛舞的彩帶，是件獨特的設計。

快速原型（Rapid prototyping，RP）

這種方法是採用CAD軟體的虛擬設計，轉換成數據資料，然後使用液體、粉末或片狀材料，一層層地建構出物品。原始的用途是製作零件的原型，今天，設計師則積極開發它的可能性，生產少量、高品質且高成本的物品。

成本	無工具成本，但因生產速度緩慢，以致單位成本高昂
品質	根據所選用的方法，可產生高品質
生產規模	一次性到少量生產
替代方案	CNC機械加工

熔融擠製成型（Fused Deposition Modelling，FDM）：這種方法是將融解金屬或聚合物加以擠壓，創造出根據CAD檔案產生的層次。這些層次的橫斷面，是一層一層加上去的，直到完成成品為止。

光固化（Stereolithography，SLA）：這是一種附加式製作過程，用一大缸感光液狀樹脂，固化在雷射製造出的層次中，藉此製造出零件。設計師必須在CAD的資料額外加上支撐結構，才能透過SLA創造出各種形式，不然會因重力而變形。SLA提供了無限的幾何可能，但是比其他快速原型方法都要來得慢。

選擇性雷射燒結（Selective Laser Sintering，SLS）：這是一種附加式技術，使用高能量雷射，將小顆粒的陶瓷、金屬或塑膠融合在一起，變成一團。這種方法可以做出精細、質輕、高強度的零件，但和其他快速原型一樣，單位成本高昂。

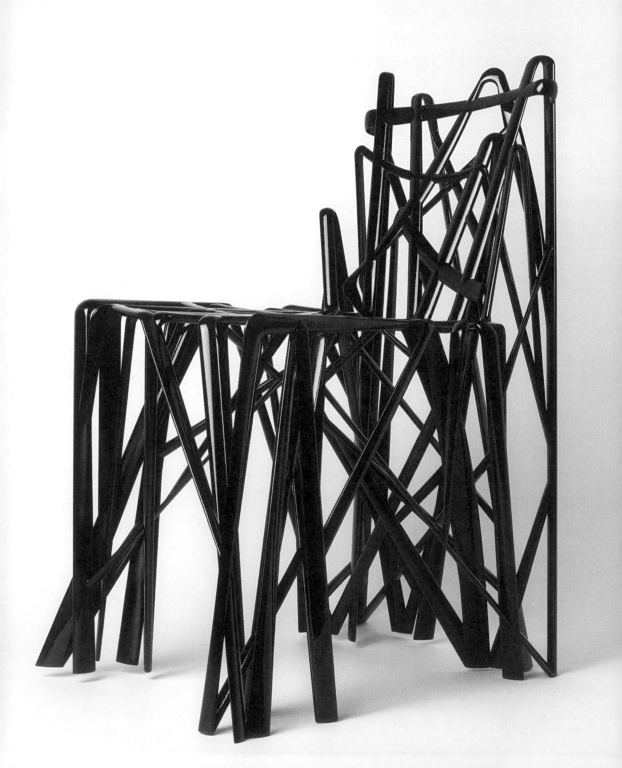

最後加工（Finishing）

許多元件製造可能需要一些額外流程來強化其外觀、性能或防鏽。最後加工可以是添加上去的，如電鍍、鍍鋅、上漆或貼上標籤；也可能是去除掉的，如蝕刻、雕刻、打磨或拋光。

電鍍（Plating）

這個流程是在導電表面覆蓋上一層金屬，最常見的應用有汽車的鍍鉻保險槓、珠寶和裝飾品的電鍍基底材料。

成本	無工具成本；高單位成本
品質	根據所鍍材質而定
生產規模	一次性到高產量製造
替代方案	鍍鋅，噴漆

噴漆（Spray Painting）

這種常見方法是用噴槍霧化油漆、墨水或亮光漆等塗料，以噴霧方式噴到物體表面上。

成本	無工具成本；單位成本視規模和複雜度而定
品質	依操作者的技巧而定
生產規模	一次性到高產量製造
替代方案	粉體烤漆

粉體烤漆（Powder coating）

這種方法是在金屬元件蓋上一層細緻的熱塑塑膠粉末，然後加熱，直到粉末融化，在元件上形成一層耐久保護層。

成本	無工具成本；低單位成本
品質	表面處理高品質，光滑一致
生產規模	一次性到高產量製造
替代方案	鍍鋅，噴漆，若包覆表面也可採用浸漬成型

削去處理（Subtractive processes）

這組製程包括對拋光、打磨、研磨零件，以達成想要的表面加工品質。

成本	無工具成本；單位成本視所需的表面處理而定
品質	可達成高品質表面處理
生產規模	一次性到高產量製造
替代方案	最後加工材料時可採用噴漆、粉體烤漆，若需要其他加工，也有多種其他削去法可供選擇

→ 單車／汽車防竊裝置，英國設計師威爾考克斯（Dominic Wilcox）設計，2008年。這些貼紙可讓車子看起來破舊受損且毫無價值，以打消竊賊的偷車念頭。

4-5 訪談
Raw-Edges 設計工作室

簡介

Raw-Edges 設計工作室由梅爾（Yael Mer）和阿卡雷（Shay Alkalay）合夥經營。他們的共同目標是創造出前所未見的物品。梅爾的主要重點是把 **2D** 的平面材料，轉化成富曲線美、功能獨特的形體，而阿卡雷則著迷於物品是如何移動、運作和反應的。兩人 **2006** 年從皇家藝術學院畢業後，獲得許多獎項，包括英國文化協會才華獎、**iF** 金獎、荷蘭設計大獎、**2009** 年 **Wallpaper*** 設計獎，以及 **Elle Decoration** 國際設計大獎的 **2008-2009** 年最佳家具獎。他們的作品在世界各地的重要展覽展出，包括紐約、巴黎、巴塞爾和米蘭，設計作品也成為紐約現代美術館和倫敦設計博物館的永久收藏。

產品推出上市的困難地方在哪裡？

　　保持核心創意新鮮、明確和直接，不要因為顧慮功能、生產限制和市場需求而妥協太多。很不幸地，這並不會每天發生，但只要你有好點子，所有因素總會很圓滿地互補達成。

你們如何決定要使用哪種材料和製造方式？

　　使用材料和製造方式，在我們眼裡是很基本的設計工作。我們從最初階段就用現成材料來做實驗，很少有這樣的情形是，我們完成草圖階段，卻不知如何製造和用什麼材料。我們很喜歡顛覆一般做法，改用突破傳統的方式，把簡單常見的材料轉變成新東西。我們處理材料和製作方式的做法，會催生出新的設計創意。比方說，在「訂做木」系列，我們使用了單板，卻不是當作表面覆蓋物，而是作為結構模型，在使用聚酯氨模型之前支撐整體的形狀。

你們如何為自己的產品定義市場？

　　我們受到自己的創意驅動，希望能找到人欣賞它們。我們其實並沒有什麼目標市場，也不會把自己的設計針對某些特定顧客。或許我們的市場其實是那些覺得我們的設計有趣又啟發人心的人。

你們設計的產品如何進入市場？

　　透過展覽、零售商和商店、刊物和媒體，當然也透過設計部落格和網站。

↑懷舊塑膠（Plastic Nostalgic），2008年。這件用山毛櫸木仔細製作的櫥櫃設計，讓人想起童年回憶裡的 Fisher Price 塑膠玩具。

↗訂做木，2008年。這張矮凳是用一種常用於服裝產業的技術製作，再運用在家具設計上，做出一個填滿泡沫的樣式，那個樣式既是表面，也是模具。某方面來說，就是把裝潢上常用的外皮包覆填充物的手法倒過來。

→創新設計系列，2006-10年，有成批製造的限量版以及為 Established & Sons 等公司設計的商品。

4-6 行銷與銷售

這節討論設計師及其設計的產品、品牌建立、行銷和銷售,從建立品牌DNA和市場研究,到包裝、零售空間設計的角色等。

品牌建立(Branding)

我們使用和消費的產品,與個人品味和個性息息相關。品牌就是產品設計、商標、標語、廣告、行銷、包裝和消費者認知的合成。設計師得確保自己的設計能引起消費者的情感共鳴,鼓勵他們和品牌或產品線發展出某種關係,進而終生持續購買。

消費者會對品牌趨之若鶩,是因為品牌體現了吸引他們的價值觀,諸如真實可靠或獨家。品牌對自己的過去創造種種神話,像可口可樂就宣稱自己才是「真貨」。購買高檔市場的「設計師」產品,則讓購買者透過顯著消費標誌出自己的社會階層。

品牌是設計師和行銷專家創造出來的,它們是活生生、不斷演進的實體,隨時都可能被消費者替換掉;比如IKEA hacking現象,就是IKEA產品成為消費者自己產品的基礎,理由竟是那件產品比原料還來得便宜。

↑Pimp My Billy:Billy Wilder,Ding3000公司設計,2005年。這款IKEA書櫃在世界各地已銷售3500萬組,是全世界銷售最多的櫃子。這款設計讓購買者可以客製化每個層架,引起所謂「IKEA hacking」的DIY風潮。

品牌建立與行銷詞彙

- 品牌價值(Brand value):品牌的主要指導方針和準則。
- 品牌形象(Brand image):品牌的商標、產品、零售環境、廣告、行銷和客服建立起的外觀、感受和印象。
- 品牌地景(Brandscape):產品和品牌存在的視覺環境和販售場所。
- 品牌DNA(Brand DNA):體現品牌的設計語言、視覺符碼和符徵。
- 品牌指南(Brand guidelines):公司製作的文件,確保品牌價值與認同的一貫調性和運用。
- 品牌經理(Brand manager):積極經營品牌形象的負責人。

消費性設計（Consuming design）

逛百貨公司的人肯定都會被琳瑯滿目的促銷產品所吸引，每樣產品各有各的風格。而各項產品打的廣告也同樣令人茫然。好比說，顧客受到指引，相信購買Dualit烤土司機，不只能把土司烤得更好，也會讓生活更美好。只有極少數人會相信這種涅槃境界會隨著新烤土司機或刮鬍刀降臨，但是廣告人卻不斷成功說服我們，說這些是必要的生活風格購買行為。

在現今社會，我們擁有的東西可說是就代表了我們這個人。生活風格雜誌更加強了這股信念。不管這些產品到底有無任何實際效用，所有商品都是精心展示的一部分，只為加強認同，向那些「就像我們」的其他人發出訊息。比起擁有產品，更重要的是那些細節 ── 外觀的細節、發展良好的視覺風格，其中還隱含品味文化或服裝規定的訊息。

↑1964年，英國青少年摩斯族（Mods）在東蘇薩克斯郡（East Sussex）的哈斯汀（Hastings）海邊騎著摩托車。這可說是第一個開啟消費性設計的次文化，他們的生活方式透過一組精心設計的服裝和產品符碼表現出來，像是訂製西裝、大衣和摩托車。
→Bling Bling，荷蘭設計師泰吉克 馬（Frank Tjepkema）為 Chi Ha Paura 設計，2002年。這塊獎牌批判了我們對品牌的消費者迷思，以及購物如何在世俗年代成為我們的新宗教。

←60年來，保時捷謹慎發展品牌。比較1956年和2010年的產品線，可以清楚看出一個品牌的視覺語言如何發展、延伸，並在產品範圍內應用在各種模式上。

　　嘗試去辨識並將這些風格加以分類，對設計師來說，是極有挑戰性的任務，但是成功的商業品牌和「家喻戶曉」的名字都毫無例外發展出可供辨識的「內部風格」（house style）或「品牌」，其中包含美學符號和資料，構成品牌的設計DNA。這些經過精心培育、持續發展的視覺語言，讓設計師得以在各個品味文化中，利用自己類似實體宣言的產品組合，傳達自己的意識形態。

當設計成為品牌（Design as brand）

任何設計都能從其他來源汲取意義和價值，即使這些不是設計本身固有的。設計品牌是一種設計方法，要求整個設計不只是商標或特徵，而應視為品牌識別。成功的設計品牌是讓設計更努力工作，更積極傳達正確價值，來增進設計的象徵力量，而不是把一切交給時間和機會。保時捷堪稱此中佼佼者，發展出一套視覺語言，可適用在太陽眼鏡等配件以及所生產的代表跑車上。

品牌識別不應一成不變。品牌是活的實體，而品牌管理也應隨時擁抱新的視野、新的結構、新的形狀與新的質地，來呼應不斷改變的消費者態度和日新月異的科技，並始終忠於品牌核心價值。成功的產品設計的核心應是強大的創意，透過不斷發展的活躍視覺語言來傳達品牌特質所趨動的主張。

當設計師成為品牌（Designer as brand）

第一位達成超級明星地位的設計師，是美國工業設計師雷蒙・洛伊（參見Part1），負責可口可樂瓶身的第一次重大重新設計工作，以及Avanti汽車的設計。他在1949年登上《時代》雜誌封

→設計師通常很熱中把自己當成品牌宣傳，製造個人崇拜。事業在紐約的埃及裔英籍設計師拉許（Karim Rashid）謹慎建構起媒體認同，把自己的產品和個性合而為一。

面，標題是：「他讓銷售曲線變成流線型。」洛伊是第一個體認到消費者會察覺產品擁有個性和身分的設計師，而產品的個性也可以是設計師的個性。

設計師也毫不遲疑紛紛追隨他的腳步，這股明星設計師現象在1980年代臻於頂峰，法國設計界頑童——菲利普・史塔克（參見

Part1）成為家喻戶曉的名字，他把自己的創意眼光和署名，轉化為令人目不暇給的各式產品，如「外星人榨汁器」（Juicy Salif）、Bubble Club 沙發等。他的商業銀行可融資性高，甚至可以說服重要製造商開發副牌來展現小女兒阿哈（Ara）的創意才華和署名作品。

　　在設計媒體推波助瀾下，設計產業的個人崇拜已將設計師地位提升到某種高度，但也可能喪失創造實際產品的視野，只做出展示設計師的認識、品味和財富的物品。我們執著於設計師品牌和名人設計，已造就出許多商業犧牲品。新興崛起的年輕設計師必須重新匯聚努力，發展永續的職業生涯，而不是自欺欺人，希望自己是下一個大人物。

當設計成為品牌語言（Design as brand language）

　　了解你工作領域運用的「設計語言」，以及其中包含的品牌價值，是非常重要的。品牌價值必須能產生高度共鳴和貢獻。換句話說，必須在目標市場享有高度認同，還要積極賦予產品意義。

　　除了品牌價值，還有意符（signifiers）和識別字（identifiers）能引起高度共鳴，並能表明某個特定類別的會員身分，或者辨識出某個特定品牌，但是無法超越這些基本層次，缺乏主動貢獻。品牌語言的最低層次是無專利商品和過路客，就是那些不會被記住的視覺元素，毫無象徵意義，也貢獻不了什麼；它們就只是出現在那裡，甚至根本不在那裡。

　　要心存敬意看待品牌DNA，但無需當成固定、不可侵犯的設計元素。一旦你了解品牌價值，也許就能找到更好方式強有力地傳達出來。關鍵就是從建立DNA做起，而不是盲目保存它，因為隨著時間變遷，品牌可能會失去與市場的關聯和共鳴。品牌價值並非孤立存在，而是與其他元素息息相關，並會隨品牌辨識進入更寬廣的競爭環境。這個環境持續不斷變化，消費者解碼產品的方式也不斷改變。

→ 洛伊是史上第一位家喻戶曉的產品設計師。他在1949年登上《時代》雜誌封面，宣傳他著名的MAYA設計原則，創造出「最先進但仍可接受」的設計，在商業和輿論上大獲成功。

包裝（Packaging）

　包裝是今日設計很興盛的領域，從平面設計師設計的搶眼盒子，到結構包裝設計師專門製作的瓶子和容器，不一而足。包裝的角色並不僅限於保護內容物，也包括在購買時協助銷售產品，宣傳商品的特色和優點。

　很多產品沒有包裝，就失去意義，像是非專利產品、食物或材料，都需要品牌包裝來區分內容。零售環境在創造品牌經驗上扮演重要角色，因為這種經驗是透過產品及其包裝所傳達的訊息而建構出來。

　在消費者意識和潛意識中的需求、需要和欲望上花工夫，零售環境可成為精心製作的品牌地景，並對消費者的品牌認知造成顯著影響，視為產品本身的品質和本質。

←L'Eau d'Issey，三宅一生香水，索薩斯版本，2009年。

蘋果的視覺語言

　　蘋果憑藉科技和視覺語言，樹立起它在產品設計的領導地位。從米白到糖果色，再到極簡主義，它的故事從1980年代發展至今，無遠弗屆。

↑最早的麥金塔電腦，1984年。
↓最早的iMac電腦，1998年。

米白階段

　　1984年最早的蘋果麥金塔電腦，擁有最少的細節和融入機身的螢幕，因為蘋果電腦創辦人賈伯斯（Steve Jobs）宣稱，當時電腦市場龍頭IBM把電腦當成資料處理器，而不是個人電腦來賣，根本就完全搞錯了。

　　麥金塔電腦的米白外殼集所有功能於一身，是Frog Design的創辦人艾斯林格（Hartmur Esslinger）所設計，屏棄IBM那種「黑盒子」的商業美學，做出對使用者友善的產品，體積也夠小，可以放在家中，呈現出樂於助人的朋友形象，而非科技敵人。麥金塔推出時，因為電影導演雷利・史考特（Ridley Scott）拍的驚人電視廣告而聲名大噪，表現出一個人「打破框架」。這為蘋果定調出不服從、十分精巧、持久不衰的設計語言，也反映在其產品、品牌和公司上。

糖果階段

　　賈伯斯在1980年代後期離開蘋果，公司在1990年代亂成一團，喪失市場占有率，幾乎無法存活下去。1996年，賈伯斯回來了，決心為蘋果帶回之前的創意和商業榮光。他的第一個動作，就是確認艾斯林格的米白美學和視覺語言已不再適用，於是拔擢公司內的年輕設計師艾夫（Jonathan Ive），來打造新的Mac電腦，重新拾回蘋果在形式和介面上對使用者友善的傳統。

　　結果就是1997年上市的劃時代iMac。特色是十分獨特好玩、像玩具般透明的 "bondi" 藍和雪白外殼，很快便在商業市場上造成轟動，促使許多製造從水壺到訂書機的公司紛紛仿效它的設計。然而，蘋果也意識到，他們接下來必須為那些逐漸成熟的顧客，採取更節制的美學，因此在2001年又進展到另一個新階段。

極簡主義階段

蘋果是率先看出產品和內容必須合併發展的製造商。iPod MP3播放器，以及隨之而來的iTunes軟體，改革了人們下載、聆聽音樂的方式。這個劃時代、輕盈、可放入口袋的設計，發展成為設計師「必備」裝置的iPhone，反映當代社會把產品加以匯整組合的執迷，將電話、可攜式網頁瀏覽器、MP3播放器和應用程式入口網站結合在一起。iPod的原始形式革新人們對產品的認知，把科技轉變成首飾。觸控轉輪的介面讓人們可以快速、直覺地翻閱所有音樂清單，隨機模式則讓人感受享有個人點唱機的感覺。

iPod的極簡主義純淨感，以及蘋果同時問世的筆記型和桌上型電腦，都展現出一種冷酷的「雄性」美學，展現科技成熟理性一面和對細節的執著，反映出來自擁有者的自信。iPod那雪白、鋁鉻製成的色彩和外殼材質，則是象徵借鏡戰後設計的未來主義美學。iPod非常類似拉姆斯（Dieter Rams）在1958年為百靈設計的T3口袋型收音機。拉姆斯說過一句名言：「好設計就像英國管家」，加上蘋果一貫注重對使用者友善的作風，也難怪艾夫在思索發展下一階段的蘋果視覺語言時，會從他的設計偶像那裡汲取靈感。

↑iPod nano，2009年。
↓27吋LED 16：9寬螢幕的iMac電腦，2009年。

↓拉姆斯在1958年為百靈設計的T3口袋型收音機。

190

行銷

傳統上，針對設計過程早期階段的研究，是為了發展PDS，不過現在產業也多承認，研究在產品的整個生命週期都扮演重要角色。設計師的直覺在設計過程中一直都很重要，然而持續不斷的嚴謹研究往往會帶來意想不到、與直覺相反的結果，確認新的可能性，幫助設計師避開分歧的設計方向。

Part2描述的創新研究技巧，在研究過程的各個階段都適用，提供可行的方法，向「真人」諮詢產品設計。還有些特殊技巧也證明在行銷階段非常有用。

市場研究技巧

以下是在焦點團體中研究類別和品牌價值的主要重點：

喚起記憶 提供空白紙張給受測消費者，請他們畫下記憶中特別的品牌產品。然後與團體討論他們畫的是什麼，原因為何。

偽裝 修改一系列現有設計，每個都各自移除一種不同元素。利用焦點團體討論這些視覺元素拿掉之後，有沒有明顯改變。某些元素消失，可能也會造成品牌認知改變。

交換名稱 交換同一市場、不同設計的名稱和商標，接著討論這樣做出來的設計，對那些品牌是否「是錯的」，為什麼。

圖像和情緒收集板 準備一系列影像和情緒收集板[1]（mood boards），展示一些重要方向。重要的是要超越那些已經很明顯的東西，保持收集板在品牌的脈絡裡都是可信的。

知覺圖 做過這些練習後，便可做出一份知覺圖（perceptual mapping），利用XY軸來代表你能處理的視覺類別，並使用成本、品質和影響等比較詞。

[1]情緒收集板：是指經由對使用對象與產品認知的色彩、影像、數位資產或其他材料的收集，可以引起某些情緒反應，作為設計方向與形式的參考。設計師運用它來檢視色彩、樣式，並據以說服其他人之所以如此設計的理由。可以用於介面設計、網頁設計、品牌設計、行銷溝通、電影製作、腳本設計、電玩遊戲製作，甚至是繪圖、室內設計等。

趨勢預測

產品設計師必須持續努力了解現在和目標客群想要什麼，又是如何使用產品，並預測消費者下一季和未來會想要什麼。產品上市前的醞釀期，從概念到產品上市期間，全球局勢會影響它成功與否。隨著股市崩盤，社會文化趨勢和流行時尚改變如此快速，針對未來趨勢的專門研究，對設計界和設計過程來說，變得更加重要。在快速翻轉的領域，如紡織業，趨勢預測師和未來學者（專門透過評估過去和當前趨勢，對未來做出假設的學者）通常都會在時程表的18個月以前就開始工作，汽車設計等領域則會預測到10年以後的光景。

這裡有一點可能要注意的是：雖然市場和趨勢分析是非常有用的工具，設計師和公司還是不應把雞蛋放在同一個籃子裡。有些創新產品很難透過詢問人們而市場調查出來，因為那已經超越他們的使用經驗，根本難以提供答案，因為那些狀況或產品是他們從未遇過也未曾想像過的。

行銷組合

一旦完成行銷研究，接下來有幾種方法可以協助你讓產品上市。有個常用的分析技巧是「行銷7P」（Seven Ps of Marketing）。為了確保你的產品符合企業策略，應該探索以下各個部分，幫助你達成成功的行銷組合。

產品（product）：一定要確定，你的產品超越對手的特性和優點能夠辨識出來並傳達出去。通常這都會寫成「獨特賣點」（Unique Selling Proposition，USP）。

通路（Place）：你的產品會在哪裡賣給顧客？如何運送和發行？

價格（Price）：在市場的發展、製造和行銷成本上，你的產品可定出什麼價格？它在消費者和使用者眼中的價值又是如何？

宣傳（Promotion）：你要如何讓實際顧客和使用者了解你的產品能提供什麼？

人（People）：你和你的員工，還有那些代表你和你的產品的人。

你應該銘記在心，好的顧客服務奠基於顧客的忠誠度。

過程（Process）：你運用在設計上並製造產品的方法和技巧，在協助建立品牌上是否也能發揮作用？

外在環境（Physical environment）：你工作和產品所處的環境，從你的工作場所到展示間或零售環境，對你的顧客、供應商和員工，都會造成正面或者負面影響。

一旦你對這些可能性都詳加探究之後，就可以寫出一份行銷計畫，描繪你的意圖，以及你將運用來達成所有商業目的的手法。你應該要列出所有任務，以及個別的負責人，制定出要達成這些任務所需的經費。經常監督、評估這些計畫的細節，就可以確保事業是根據你的計畫在發展，假如需要的話，可以討論改變方向，但最重要的是，要確保自己不會超支。

結論

總之，發展出一件產品並推入市場，需要一系列相互連結的複雜活動，設計師對這些都得付出許多創意、管理和經營心力。當代的設計活動認為設計師應當與產品的生命周期緊密結合，從製造到包裝，再到銷售點和使用點。甚至連消費者也加入這個活動，例如Nike ID，透過互動網站設計自己的產品。

精通這些設計階段可能要耗費一生光陰，但這個過程始終充滿創意，引人入勝，其中也會牽涉到幾個影響今日設計的議題，像是產品處理、回收和再利用，設計出功能完善又挑起人們情感欲望和參與的產品。

5.

Contemporary issues
當代議題

本章將探討並解釋一些與現代設計實務關係密切且日益重要的議題——環保、道德、包容性和情感等。其中會提供關於如何確保產品對環境的影響能降到最低的有用訣竅，並指出能夠有助於完成具有包容性的設計產品。另外還提出一些指引，幫助你成為一名專業、道德完善的產品設計師。

5-1 綠色議題

這一節將檢視所謂「綠色」或「永續」設計的議題，探討從美國文化評論家派卡德（Vance Packard）和美國設計師暨評論家帕帕納克（Victor Papanek）等先驅人士，乃至今天的永續設計，環保意識抬頭如何影響產品設計和製造。並概述產品設計的生命周期，透過設計、組裝和製造，以及拆解、報廢、回收等層面來檢視產品，諸如材料選用、零件修復、產品壽命、能源消耗，以及回收效率等問題，也將透過當代的例證詳加解說。

綠色設計

現今市面上許多消費性產品的製造與使用，造成諸多污染、森林砍伐、全球暖化等問題，衝擊我們的環境。設計師通常只專注於自己作品的外型和功能，對這些設計製造的過程卻往往興趣缺缺。

人們不斷想製造更複雜的產品，這種欲望造成一種趨勢，使得製造過程益發能量密集。最明顯的例子，就是金屬片的切割，從高效能的鍘刀式切割（guillotine cutting）直到電漿切割（plasma cutting），再到今天廣為使用、非常耗能源的雷射切割（laser cutting）。製造過程中損耗的能源不斷增加，為免全球暖化，二氧化碳排放量勢必得降低，所以產品設計師也得深入關切這個議題，審慎考量他們的設計對環境造成的衝擊。

設計師必須了解，他們的責任並不是在產品設計完成之後就結束了。他們應該要考慮產品的使用，從誕生到消亡，以及一旦使用壽命達到終點，會發生什麼樣的狀況。環境議題很複雜，因此設計師對於設計新產品時該如何是好，往往覺得很沉重。這一節將敘述許多方法和案例研究，目的就是要幫助你創造永續產品，對環境安全、友善，也有益人類和地球。

↑「土地!」(Terra!),2004年由義大利Nucleo公司設計,採用回收紙板作為框架,填滿泥土,覆蓋上草皮,創造出地景上一張活生生的椅子。這把扶手椅的框架和現場圖如上面兩圖所示。

綠色先鋒

1960年,派卡德出版《廢物製造商》(*The Waste Makers*),揭露「企業系統化的企圖,就是要讓我們變成浪費成性、債務纏身、永不知足的個體。」派卡德在書中指出一種現象,**計畫性報廢**(planned obsolescence,又譯:惡意淘汰),揭露設計師和製造商發展出一種技巧,鼓勵人們消費新產品,透過推出新的風格和功能,讓消費者覺得現有產品變得缺乏吸引力,因此不管它們仍能正常運作,就購買新產品。派卡德引用美國重要工業設計師尼爾遜(George Nelson)說的話:「設計……是一種透過改變達成貢獻的企圖。一旦沒有或無法做出貢獻,唯一可行的方法,就是藉由『塑造風格』,來達成這種幻覺。」

隨著消費者對這些技巧越來越熟悉,帕帕納克在1971年出版的經典著作《為真實世界設計》(*Design for the Real World*),挑戰了這個設計專業的問題。他要求設計師面對全球、社會和環境的責任,寫道:「人們塑造自己的工具和環境時,設計已經成為一種最有力的工具,更進一步也塑造了社會和個人。」他說的話,到今天仍與「綠色」運動相互呼應,也是許多永續設計方法的基礎。

永續設計（Sustainable design）

「綠色設計」近來已經被「永續設計」取代，這反映人們需要一種更有系統的方法來應對我們今天面臨的環境問題。永續設計是有系統的設計，而這系統可以無限期保存下去，永續產品設計則可以定義為讓物品有助於它們所處系統永續發展的設計。

這些定義彰顯出永續設計必須以一種整體、有系統的方式考量。設計無法孤立存在，所以要創造永續產品，就得經常將眼光放在實質物品之外，思考檢視這個物品運作系統的其他層面。

生意成功與否，通常都是參考所謂的「底線」（bottom line）或財務上的損益來評估。而評估一項產品、服務或事業的永續性，要考量的不僅是財務面，也包括環境和社會因素。因此，永續設計的成功與否，必須透過所謂的三重底線（triple bottom line）來評估。要達成永續，你應該有系統地思量自己的產品，避免在環境、經濟和社會三個明確領域上造成損失。

環境永續

舉凡全球暖化、資源耗竭、廢物處置等議題，都強烈受到產品設計的影響，得盡快解決。以下的設計指南，有助於確保環境的永續：

- 材料應該存在於「封閉迴路系統」中，系統中所有使用的材料都不需加入其他額外材料即可回收，確保完全可回收。
- 理想的話，所有能源都來自可再生的資源。
- 產品周期的每個階段都不會損害環境。
- 產品應該盡可能有效率，使用的資源和能源要比被它們取代的產品更少。

經濟永續

經濟永續的產品及其運作系統都應該具備以下特性：

- 持續符合顧客需求，產生長期收入。
- 不需依賴有限資源。

- 消耗最少資源，達成最大利益。
- 不會威脅到顧客的經濟狀況。
- 不會造成顯著負債。

　　永續產品的設計可以解決長期的經濟發展問題，持續穩健地產生經濟利益和財富。和一般時下概念相反的是，在產生整體利益時，其實是可以避免對社會或環境造成傷害的。

社會永續

　　社會永續是維持並強化這項產品的利害關係人的生活品質。設計師要確定自己的產品能夠：

- 保護所有利害關係人的心理健康。
- 保護所有利害關係人的身體健康。
- 鼓勵社群。
- 對所有利害關係人都一視同仁。
- 提供能發揮重要服務的產品給所有利害關係人。

永續設計模式

以下模式可以用來創造更永續的產品，也可以看成是完整設計過程的檢查清單。

生物分解材料

回收一向都不是最有效率的材料處置方法，有很多可以重新使用的材料，也可能因此就成了堆肥。使用能堆肥的生物分解材料，它的優點要仰賴同時施行有效的系統，確保這些材料是以正確方式處理。假如這些處理系統沒有好好執行，那生物分解材料可能會污染塑膠回收過程，反過來影響產品的永續性。

設計師在各種產品上都能從可生物分解的材料得到益處。舉例來說，西班牙設計師利弗雷（Alberto Lievore）設計的Rothko椅，是用馬德龍（Maderon，一種生化材料，由磨碎的杏仁殼、天然與合成的樹脂混合而成）製作的；英國設計師湯姆·迪克森則製作一系列有機的生物分解餐具，其中的纖維和樹脂皆來自天然資源，而非石油化學製品。而近來最令人驚訝的例子，或許是荷蘭設計師尤根貝（Jurgen Bey）為 Droog Design 創作的花園長椅，採用花園的落葉來創造一張座椅，可以維持一整季，然後又落葉歸根回到花園裡。

釐清核心功能

設計產品時，把產品的真正目的是什麼銘記在心是很重要的。消費者可能會接受為了達成某些優點而缺乏某些次要功能的產品，卻無法容忍連核心功能都無法達成的產品。產品一定要能達到它所承諾的功能，額外的特性可以加分，但是絕對不能影響核心功能。

←All Occasion Veneerware®，bambu LLC設計，2004年。這系列產品是用認證過的有機竹子製成。

↙Rothko椅，利弗雷為Indartu設計，1996年。用壓碎的堅果殼和樹脂製成。

↑花園長椅，尤根貝為Droog Design設計，1999年。旁邊的容器會把公園的落葉、乾草、樹皮之類的廢棄物擠出來，變成一張長椅。椅子想做成多長都沒問題，過了一兩季之後，它會變成堆肥，回歸自然。

→Tripp Trapp椅，挪威Stokke公司製作，1972年。這把椅子能和孩子一起成長，是可以代代相傳的恆久產品。

為拆解而設計

產品生命達到終點會發生什麼事，也是設計師的責任。產品應該設計在壽命結束時，能依照原來的組裝一一輕鬆拆解開來，然後以正確方式處理掉。這樣的方式也能確保產品在製造時比較容易組裝，還可以節省成本，增進效率。

持久耐用

設計師應該拒絕傳統「舊的不去，新的不來」的淘汰方式，而是增進產品的持久耐用。Stokke設計的經典Tripp Trapp椅子，和孩子一起成長。這表示同一把椅子可以讓0到15歲的孩子使用，讓這把椅子物盡其用，大大發揮效用。

效率

美國設計師查德威克（Don Chadwick）和史鄧普（Bill Stumpt）為 Herman Miller設計的Aeron椅，是有效的產品設計的成功案例。這把很具代表性的椅子，可以輕鬆組裝及拆解，就地維修，壽命終結時也能輕易回收。它的設計比一般辦公椅都更加耐用，也揚棄傳統的泡棉和紡織品材料，以透氣薄膜取代，不但可讓坐在上面的人身體保持室溫，也能降低辦公室的空調花費。

能源

產品在製造過程中會消耗大量能源，電子產品運作時也會耗費驚人的大量能源。因此，設計師應該確保自己的產品在設計、製造和實際使用上，使用比過去同類產品更少的能源和材料。這方面的創新思考已有一些成果，像是為第三世界設計的手搖發電收音機，以及一些富想像力的設計，如西班牙設計師古瑟（Martí Guixé）的Flamp檯燈（1998），不需電力就可在夜間照明（請見下圖）。

Flamp檯燈使用方法：

1. 我們建議您把Flamp檯燈放在一般燈具旁邊。

2. 打開燈。

3. 再關掉：就可擁有20分鐘的照明。享受陰影吧！

永久

創造出可以用上一輩子、歷久彌新的產品，這種觀念對現在的許多設計和製造上的計畫性報廢模式是一種挑戰。傳統上，這種方法都只應用在最頂尖的奢華產品上，例如倫敦塞維爾街（Savile Row）的訂製西裝，但有越來越多設計師和工程師想創造更耐久的產品，就像節能燈泡耗費較少能源，壽命也遠超過傳統燈泡。設計師應該設法創造出未來的經典，受到人們永久想望，像是法拉利250 GTO，與其說是經典跑車，不如說它是奔馳的雕像。

確認材料

材料生命走到盡頭時，必須靠使用者和廢棄物處理業者清楚材料類型和恰當處理方式，才能最有效率處理。如果不能明確辨認許多材料，就很難也無法與其他材料區分。產品應該設計成能夠輕鬆拆解，確保表面的油漆和裝飾圖案不會污染材料。

產品的每個元件都應清楚標示回收資訊，幫助消費者和回收業者能認出這種材料的類型，然後區隔開來，這對塑膠回收來說尤其重要。回收業者必須確認這些材料沒有受到低階材料污染；塑膠類混在一起會變成褐色泥渣，這也是為何大部分回收塑膠最後只能做成垃圾袋。

↑Herman Miller於1994年推出的 Aeron椅。這把椅子很有代表性，設計成壽命結束時，很容易拆解回收。

←Flamp檯燈，古瑟為巴塞隆納的 Galeria H20設計，1997年。這盞燈外型像傳統檯燈，但其實是陶瓷做的，外面漆上螢光塗料，可以吸收光線，放在黑暗房間可以照明20分鐘。

→垃圾袋熊（Bin Bag Bear），Raw-Edge設計工作室的以色列設計師梅爾（Yael Mer）和阿卡雷（Shay Alkalay）製作，2006年。這件有趣產品以其充滿童心的設計鼓勵人們回收處理廢棄物。

生命周期評估

假如你設計產品的目標是盡可能降低對環境的衝擊，那麼你得考慮產品整個生命周期可能造成的影響。這意謂你得考量每件創造出來的產品究竟是怎麼製造、生產、運送、包裝、使用和處置的。設計新產品時，先用故事板畫出產品的生命周期，有助你了解可能產生的影響，以及可能發生的狀況。這方法之所以有用，是因為許多產品的真實生命並不會依照設計階段所計畫的進行，因此，應該考慮其他的可能性。

接下來就是確定這項產品現在或未來實際上會對環境造成什麼影響，以及發生的原因為何。這麼做，你可以確認最需要改進什麼地方，然後集中設計資源，有效運用。完整的生命周期分析可能曠日廢時又非常複雜，而且在快速變遷的商業產品設計、研發過程中通常沒辦法實行。不過，有一些簡化的軟體系統，可以輸入產品和設計的相關資料，做出快速而簡易的比對。

從搖籃到搖籃的設計（Cradle to cradle design）示範了產品的生產符合大自然的過程，材料被視為一種在健康安全的代謝中循環的養分。這種設計認為設計工業應該要保護並豐富生態系統及自然的有機代謝。這種整體性的經濟、工業和社會架構，可以幫助設計師創造出有效率也不造成浪費的產品。

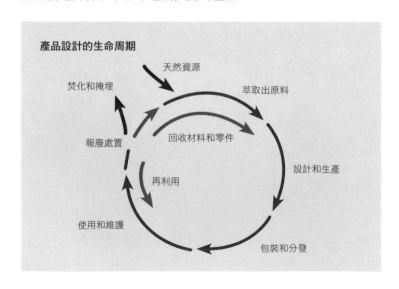

產品設計的生命周期

天然資源
焚化和掩埋
萃取出原料
回收材料和零件
報廢處置
再利用
設計和生產
使用和維護
包裝和分發

在地資源

行為在地化，思考全球化，Trannon製作的所有家具，都採用英國當地離工廠80.5公里之內生長的硬木。他們僅採用間伐木（為了讓更大的樹成長，清除掉的較窄小樹木，通常都直接丟棄），展現出對材料來源的管理。

多功能

創造不只一項功能的產品，可以避免製造兩件產品對環境帶來的影響。設計師通常可以把幾項產品合而為一。比方說，行動電話不只是通訊裝置，也集合鬧鐘、個人記事本、相機、掌上遊戲機等功能。

模組化

設計師可以創造一系列模組組裝而成的產品，提供許多功能的結合。這種方法可以利用一系列標準模組製作出客製化產品，這樣產品就可以輕鬆維修或升級。

↓竹框單車，英國設計師拉格洛夫為瑞典Biomega單車公司設計，2009年。單車是非常節省能源的運輸方式，這輛手工打造的竹框單車，結合了動力和永續材料。

有機

設計師若使用有機可再生的材料，可以挑戰人造材料的最高極限。德國設計師洛曼（Julia Lohmann）的反芻燈（Ruminant Bloom light），是用羊的胃加工製成，創造出一種嶄新美學；而迪克森為芬蘭家具公司Artek製作的竹椅則展現自然生長的材料，也能和金屬或合成材料一樣表現優良，因為竹子的抗拉強度甚至比鋼鐵還要高。

可回收的材料

一項產品到達生命終點時能夠回收，那它必須是用可回收的材料製作生產的才行。當你決定使用什麼材料，應該考量當前的科技和基礎設施。很多材料號稱可以回收，但實際上除非有相關系統存在，否則根本就無法確保材料回收。假如現在沒有合適的基礎建設，那麼回收的過程可能會耗費大量能源，比起把這種材料焚化發電來得更沒有效率。舉例來說，法國設計師史塔克的Louis 20椅，僅用鋁和聚丙烯製成，兩者都有超過99%的純度，而且只用五根螺絲組裝，很好回收。

↙史塔克在1992年為Vitra設計的Louis 20椅，使用回收塑膠製成椅子主體。

↓廢柴櫥櫃經典版，艾克在1990年製作。這件饒富詩意的古木回收製品，顯示設計師如何質疑傳統意義上的美感，以及廢棄物可以組成什麼。

→潮汐（Tide），英國設計師海葛斯（Stuart Haygarth）設計，2005年。這盞吊燈是利用海灘上潮汐沖來的許多日常用品組裝而成。

回收後的材料

很不幸地，雖說絕大部分的設計是用理論上可回收的材料製成，但實際上真的被回收的卻非常少。部分原因是因為缺乏適當的基礎建設，也因為缺乏對這類材料的需求。設計師應該不斷確認哪些材料可以回收，也要致力創造能透過製造商系統化地回收產品。有幾件產品便推廣運用這樣的材料：英國設計師艾菲爾（Jane Atfield）的RCP2椅用組成它的回收材料創造出一種美學，也就是高密度聚乙烯板；而荷蘭設計師艾克（Piet Hein Eek）的廢柴櫥櫃則用回收的廢木柴精雕細琢而成。

減少多種材料

設計產品時，應該試著將使用的材料標準化，這樣可以簡化並有助回收的過程。

可再生材料

可以從可再生的資源，例如木頭、澱粉或甘蔗等製造出材料，作為塑膠的替代品。

再利用

可悲的是，很多產品被不負責任地設計出來，當成可丟棄或使用的生命周期受到人工限制。通常這些受到拒絕的產品在消費者丟棄它們時，其實狀況都還良好。你應該找出可以再次使用這些產品的方法，把其中的零件或產品廢物利用，創造出嶄新的產品。

簡化

很多產品都毫無必要地極度複雜。設計師應該在一開始設計時，就尋求簡化產品的方法。英國設計公司Industrial Facility為無印良品（Muji）設計的第二支電話（2nd Phone）就是很好的例子，它唯一的功能就是讓顧客接打電話，不需要其他功能。

升級和維修

　　產品會進化、適應消費者不斷改變的需求，這種理念在手機的設計上發揮得淋漓盡致：手機的外殼可以移除、更換，讓人可以追求時尚，但不需改變內在的零件。個人電腦設計成可以透過容易使用的插槽、連接埠等，輕鬆升級記憶體、硬碟和顯示卡，讓使用者可以自己動手升級。

減輕重量

　　設計師應該企圖減輕產品的重量，使用質量較輕的材料，這樣有助於降低運輸費用，以及對環境的影響。英國設計師莫里森（Jasper Mossison）的單層椅（Ply Chair）避免多餘材料，是極簡主義和材料優雅削減的絕佳例子。

←第二支電話，英國設計公司Industrial Facility為無印良品設計，2003年。這個設計把電話簡化到毫無裝飾，像個磚塊，沒有螢幕，也沒有額外的功能按鍵。你就只能打電話，沒別的功能了。

→單層椅，莫里森1988年為Vitra設計。這是削減多餘材料、簡化形式、減少廢棄物、創造極簡設計的絕佳範例。

5-2 訪談

麥克斯・蘭姆 *Max Lamb*

簡介

英國設計師蘭姆粗獷大膽的設計，是透過他對工具、材料和製作過程的巧妙操作而辛勤創造出來的。他畢業於倫敦皇家藝術學院，家鄉康瓦爾（Cornwall）的地理環境和工業傳統，是他作品主要的靈感泉源。蘭姆最著名的作品，應該是他的白鑞凳（Pewter Stool），他把鉛錫合金注入科尼希（Cornish）沙灘上的原沙模具之中製作而成。他也為自己的銅凳（Copper Stool）實驗了許多脫蠟鑄造和複雜的電解沉積製作方式，還為澱粉椅（Starch stool）採用了生物分解材料。

你會在設計實務上採用道德準則嗎？

我的生活遵循嚴格的道德原則，這也很自然轉譯到我的設計作品裡。我實踐自己諄諄善誘的道理，而我也相信所有設計師都應該這麼做。我只設計、製造自己覺得能樂於共存的物品，而且我恐怕是自己最嚴格的評論家。所以，要為我的專案作出誠摯的批判是件很艱難的工作。

我的作品通常都要花很長時間才能理解，往往還包括艱鉅的肉體勞動過程；因此帶著理念貫徹決定，不是那麼容易就能辦到。

你是否發展出比較環保的產品設計方式？

我的設計和創作方式持續不斷在演化。我剛入行時，是用一種「綠色」方式在設計，但現在已改變很多。我會說，一開始的確是用一種明亮萊姆綠的方式；顯然相當環保，而且昭然若揭彷彿在吶喊。這是「綠色」設計常見的一種方式，是我們應該要有所警惕的。每個人的道德標準不一，什麼才是綠色的，甚至更重要的，究竟什麼才不是綠色的，在實際的知識上會有很大差異。消費者對於「綠色」商品的需求，的確是在朝著正確的方向前進，不過製造商也知道這一點，並且利用消費者的欲望，把自己的產品標示成綠色。

綠色現在成了龐大的行銷工具，所以得注意虛假的廣告。而且更重要的是，過綠色生活並不是消費更多的藉口。我的家具都非常個人化：人們只有在情感上有所呼應時，才會購買我的家具，所以不會隨便丟棄它。商品和使用者之間的壽命與關係，比起所謂的生態或「綠色」材料，都要來得更重要。丟棄的文化是我覺得我們必須要注意的。我使用的材料和製作過程都很堅固耐用——對它們很粗魯也沒關係！

→電鑄銅凳，2007年，典型的獨一無二作品。
↘聖女十字砂岩椅，2007年，由一整塊實心石塊雕刻而成，是在英國康瓦爾聖女十字手工挖掘出來的石頭。
↘↘白鑞凳，2006年，在沙灘上鑄造的獨一無二設計，後來由Habitat鑄模量產。

設計師可以在商業壓力和信念間取得平衡嗎？

理論上是可以的，但實際上答案通常是不行。設計師在道德倫理上必須非常堅持，才有辦法抵抗商業壓力。不過，狀況各有不同，每個設計師的能力以及抵抗的意願也不一樣。我很幸運的是，我的作品中很多層面是來自顧客，讓我可以直接滿足他們的需要，不受零售商和製造商的影響（和商業壓力）。因此，我把作品送到終端使用者手中所需的花費，是根據其價值而定，不會受到一般零售加價、抽成和毛利的控制。

你是為所有人設計，還是為少數人設計？

到目前為止，其實我真的只是為少數人設計──應該是說那些選擇了我的少數人！我可以為所有人設計，但不是所有人都來到我面前，要求我為他們設計一些東西。我非常喜歡這種個人化的家具和產品設計方式──為認識的人設計一把椅子，而不是為不認識的人設計。

5-3 倫理議題

這一節將討論日漸受爭議的設計倫理這個領域。從這項專業誕生之初，設計師便一直企圖滿足設計過程中所有利害關係人。日益強大的自我覺醒以及全球化等外在因素，使設計、製造和消費的倫理議題越來越具影響力。

設計倫理

設計產業不斷在演進、回應並形塑科技、社會和經濟。設計師幫助人們決定如何看待一項產品，如何過日子，希望買些什麼東西。設計師扮演著這麼重要的角色，因此對社會也有極大責任。本章討論的綠色設計的責任，以及在別處詳細探討的通用設計問題，都是更為廣泛的道德價值與規範的一部分，那是今日的產品設計師所要面對的。

消費者越來越希望自己買到的產品和服務的製造過程都符合道德原則，沒有壓榨任何人、動物或環境。消費者現在喜愛道德設計，也企求公平交易、不做動物實驗、有機、回收、重複使用或在地製造的產品。透過這種「正面購買行為」，消費者迫使公司改變行為，主動支持進步的公司，同時也杯葛製造不道德產品的公司和品牌。

道德消費主義的崛起，以及標榜道德的綠色品牌，在市場上掀起了以道德決定的風潮。個別消費者和消費團體對於能夠揭發企業真相，都相當自豪。設計師也對這逐漸成長的覺醒做出回應，採取更高的道德標準和做法。

設計基本上是解決問題的過程，今天的世界問題多多，因此設計師理應開啟解決之門，而不是只對問題做出回應。道德設計的目標，是要對所有人做出貢獻，並確保未來世代的繁榮、多元和健康。

許多產品不但是人們需要、想要的，也扮演了一種角色。這個角色可能是良好體驗的提供者、完成特定任務的工具，或是一份

↑紐約雙子星世貿大樓，2001年9月11日，Buildings of Disaster（1998-2009）製作，設計師波伊夫婦（Constantin & Laurene Boym） 設計。現下媒體飽和時代，世上的災難成為人類歷史的度量，悲劇事件的發生地點也自然而然成為觀光客的目標。這個案子反映了我們對於反省、紀念和中止悲劇的集體需求。

↗戰爭碗（War Bowl），英國設計師威爾考克斯（Dominic Wilcox）設計，2004年。這是用融解的塑膠玩具兵做出一個大碗，已經超越了功能和花樣的層面，對觀看者發出挑釁的疑問。

受珍愛的傳家寶。由於大量生產影響環境和社會甚鉅，設計師越來越質疑：當其他產品更永續、在地、更以人道方式履行角色，難道還有必要自動投入不履行這些的新產品創造過程。摒棄有形的實體產品、根據使用者經驗發展新的服務設計的例子之一，就是目前成長快速的汽車分享俱樂部，人們會自問，只是想要開車，究竟有沒有必要真的買一部。

設計責任

　　產品設計對工業革命以降的消費主義和經濟成長，一直都是關鍵驅動力。在這個業界工作的設計師主要任務，就是製造獲利產品和「好」設計。然而，私人獲取的利益卻往往和大眾利益互相衝突。產品設計師擁有的是雙重責任，一方面要滿足企業、雇主和公司客戶的需求，另一方面則要為那些購買他們產品的人扮演社會代言人的角色。要確保兩者之間能夠達成滿意的平衡，你可以捫心自問，一項設計究竟是否真的有用、製造精良，並且是以永續方式製造。

　　設計師可以透過客戶和他們所選擇的承諾方式，來塑造自己的職業生涯。有些設計師已經不再以商業為考量，而是朝向社會運動、批判，以及自發性專案為主 —— 他們以小規模方式作業，藉

此擁有很大的發揮空間，可以探索新的創意模式和執行方式。

設計師有道德和專業上的責任，必須製作可安全使用的產品。假如產品很不幸地出事了，消費者通常會尋求法律途徑解決。**產品責任**（product liability）就是受傷的一方所採取的法律行動，向製造者或銷售者尋求因這項產品而遭受損傷或財產損失的補償。產品責任法言明，產品在合理預期中因有缺陷而可能造成實質傷害，那麼銷售者對於製造或銷售這樣的產品產生的疏忽，都有責任。

設計上的疏忽，通常來自以下三種因素：

- 製造商的設計已經造成潛在的危險。
- 製造商無法在產品設計中提供所需的安全設備。
- 設計要求的材料強度不當，無法符合可接受的標準。

為了要將製造出危險產品的可能性降到最低，設計師應該始終堅持產業和政府標準、廣泛測試，並不斷修改設計，移除可能造成失敗的原因，然後詳細記錄下所有設計、測試、製造品質等資料。準備行銷這項設計時，設計師應該確保警告標示和使用說明手冊都清晰易懂，而且最重要的是，要為設計的決策過程創造出合法發展和責任兩者並重的方式。

↗↗ 撞死毯（Roadkill Rug），2008 年由 Studio Oooms 設計。它既吸引又嚇退觀者，一方面是溫暖、柔軟又好抱的毯子，另一方面卻是駭人的景像，呈現被汽車壓扁、血淋淋的狐狸屍體。

↗ 洪水燈（Flood Light），英國設計師瑪西亞斯（Julie Mathias）和克羅斯（Michael Cross）為 Workmedia 設計，2006 年。電燈泡和色彩鮮豔、糾結成團的電線被壓到水底，設計成品挑戰了將水和電混合的禁忌，透過操弄危險，鼓勵觀者質疑自身對安全的看法。

→ 槍燈（Gun Lamp），2005 年由史塔克為 Flos 設計。這件作品既展現功能，又像在說故事，史塔克認為，即便是成人也需要童話故事來驅散恐懼，也或許需要戰爭遊戲來讓自己一夜好眠。

↑杜鵑鐘（Cuckoo Clock），2006年由德國設計師桑斯（Michael Sans）設計。動物標本和產品的結合。

超越專業

設計產業對於客戶和同事之間的專業行為究竟該如何，有著強烈認知，但在設計師對社會應盡的義務和闡述當代複雜課題的角色上，卻缺乏共識。

創造產品是複雜的過程，設計師得了解圍繞在作品四周更為廣泛的脈絡。在今日全球化的經濟體系中，即使是簡單產品的原料，都可能來自地球的另一個角落，然後又在某一塊大陸製造而成，最後又運送和銷售到另一塊大陸去。這種全球化對於在地文化可能會造成顯著的影響，導致經濟上的不平衡，並且對環境、人權、勞動狀況等造成不利影響，這在發展中國家尤其如此。

為了闡述這些議題，你得和許多領域的專家一起合作，例如人類學家、生物學家、經濟學家、政治家和社會學家等等。設計是有力的工具，可以形塑這個世界，定義我們在其中生活的方式，因此，你可以將創意技巧和批判思考帶入這些合作中。

產品設計師的倫理指南

- 你會使用自己設計的產品嗎？
- 你希望人手一個嗎？
- 那實際上又代表什麼意義？
- 你的設計會很容易被誤用嗎？
- 你會不會、該不該試著防止這種誤用？
- 你覺得這產品會讓世界變得更美好嗎？
- 你的設計會改善人們的生活嗎？
- 它如何改善人們的生活？
- 它為什麼會改善人們的生活？
- 在永續設計上道德代表什麼？
- 你是在解決問題，還是僅對它做出少少的貢獻？
- 你的設計是在促進環境安全，還是只是「漂綠」，做做表面功夫而已？
- 你的目標是否和文化上的當務之急有緊密關聯？
- 你闡述的是哪種文化議題，又是為了什麼？

- 你應該改變這些議題嗎？
- 你應該讓自己的設計在地化（為特殊文化服務），還是全球化（盡量在各種文化都行得通）？
- 「所有人」是誰？適合這個市場嗎？
- 多數人的需求比個人的需求重要嗎？還是反之亦然？

5-4 包容設計（Inclusive Design）

　　設計師創造出的產品和服務，訴求要盡可能針對最廣大的群眾，不管能力、年齡或社會背景，這一節將說明這樣做的社會和商業理由，討論西方社會發生的人口變化，指出在進行「為所有人設計」（design for all）時所需的關鍵標準，以及以使用者為中心的方法學。

什麼是包容設計？

　　「包容設計」，也稱為「通用設計」（universal design）、「為所有人設計」，這種設計方式，目的是要確保這項產品能在合理狀況下，讓社會上最多人使用、接觸到，而不需特殊的改裝或特製的設計。所有產品都會排除某些使用者，通常都是無心的，這種設計的目的就是要彰顯並降低這種情況。包容設計迫使設計師對自己的所作所為提出疑問。所有設計師都會盡心盡力創造出能滿足目標使用者需要和想要的產品，但是，他們真的了解實際需求和觀察到的需求之間有什麼差別嗎？設計師知道符合直覺、容易操作的產品可以讓人用起來很滿意，但他們為何又堅持製造一些設計是需要使用者多耗費不必要的體力，或者乾脆把某些人排除在外？設計師在設計過程做的每個決定都會對廣大群眾造成不利影響，包括老人、身障人士、經濟上相對弱勢的族群，還有因為科技與工作型態變遷而受到影響的人，但他們真的完全了解這件事嗎？能夠包容邊緣族群的設計，並不僅是社會所渴望的，也是實質的商業機會，更是設計師應該擁抱的機會。

　　歐盟目前有超過1.3億50歲以上的人口，到了2020年，歐洲每兩個成年人就有一個年齡超過50歲。這種人口的變遷，對設計師如何發展新產品和發展新產品的方法，都有著深遠的影響。過去十年以來，社會開始對高齡者和身障人士有了不同待遇，揚棄以往把他們視為特殊階層的過時觀點，轉而擁抱新的社會平等概念，透過更包容的方式來設計建築、產品和服務，把它們整合

← 老鼠壁紙（Rat Wallpaper），2004年由瑞典設計公司Front設計。傳統美學在此受到挑戰，老鼠啃咬壁紙，創造出重複的洞洞圖案，露出底下舊有壁紙的花色。

到主流的日常生活中。設計師藉由注重那些被產品排除的人的需求，可以創造更好的設計，讓更廣泛的使用者能體驗到他們的產品設計，增加潛在顧客的數量，並確保社會變得更加平等，更具凝聚力。

設計師必須了解包容設計是一種整合性的設計方法，能延伸到設計過程的各個階段，而不只是可有可無的階段。設計師若把包容設計的概念嵌入設計過程裡，就能製作出更好設計的主流產品，令人愉悅，想要擁有，使用起來也很滿意。很多公司和設計師都同意包容設計的基本原則，但是通常都只停在口惠而沒有實行，假設產品是容易使用的，那就算是充分盡到社會責任了，或是很天真地相信一定可以設計出符合所有人需求的產品。

為了避免掉入這種陷阱，宣揚包容設計的理念，設計師應該對不同能力使用者的需求有所覺醒，還要了解如何將這些需求整合到設計流程中。美國具有領導地位的設計研究中心——通用設計中心（The Center of Universal Design），在 1997 年由一群建築師、產品設計師、工程師和環境設計研究者發起公布了一組原則。這七條通用設計的原則，可以用來評估現有的設計品，指引設計的過程，同時教育設計師和消費者。

設計好用產品的定義

公平的使用
這種設計讓能力不同的人都能使用，而且也很好賣。

靈活的使用
這種設計廣納眾人的個人偏好與能力。

簡單直覺的使用
不管使用者的經驗、知識、語言技能或目前的專注程度，這項設計的使用方式都很容易了解。

可辨認的訊息

無論使用者的感官能力狀況或周遭環境條件如何，這種設計都能
有效將必要的訊息傳達給使用者。

容忍錯誤

這種設計能將意外或非刻意的行為所造成的傷害和不利後果降到
最低。

省力

這項設計用起來很有效率，不易造成疲勞。

方法和使用上的尺寸和空間

不論使用者的身型、姿勢或行動能力為何，都能提供正確的尺寸
和空間，讓人接觸、靠近、操作和使用。

（版權所有 © 1997，北卡羅萊納州立大學，通用設計中心）

如何做出包容設計？

設計如今應該要能夠傳遞社會、文化和政治對平等與包容的期
待，面對這種挑戰，許多領導這個領域的設計研究學者，例如
倫敦皇家藝術學院的海倫•漢林研究中心（Helen Hamlyn Research
Centre）便開發出一系列技術，讓設計師創造出的產品能夠支持人
們獨立生活，並盡可能延長滿足生活需求的時間。

下列技法就是要提供你將包容性最大化、將設計錯誤降到最低
的知識和工具。

能力評估

能力評估讓設計師得以比較使用產品所需的能力來評估產品。
使用者如何使用或與產品互動，可以拆解成一系列任務和活動，
其中每一項都對使用者有不同的要求，然後測量、比較這些要
求。使用者的能力通常可以分成三大類：

- 感知 —— 視覺和聽力
- 認知 —— 思考和溝通
- 運動 —— 移動能力、伸展範圍、柔軟度和靈巧度

藉由使用這些簡略卻有效的量表，從左到右分別代表低度到高度的能力要求，設計師可以評估出不同產品和概念在這三大類中的相對位置，然後致力於降低對這些能力的要求，這樣才能製造出讓更多人使用的產品。

能力模擬器 (Capability simulators)

能力模擬器是設計師可以用來模擬能力降低時與產品互動情形的軟體或硬體設備。基本的模擬器像是以手套或運動護具來製造出降低運動靈活度的效果，或者把放大鏡塗抹油脂以模擬使用者失去視力的狀態。

這些便捷又便宜的設備，讓設計師可以著重於潛在或實際使用者在能力上的缺損，並且應用在整個設計流程上，幫助設計師模擬他們必須提出的身體或認知議題。不過，沒有哪一種能力模擬器能夠真正複製某種特定能力減損下的日常生活狀態，所以也不應該認為模擬器可以取代使用者在研發、設計和評估產品上的實際參與。

人體工學 (Ergonomics)

人體工學就是研究人體解剖學、人體測量學、生理、生物力學等特質的學問，因為這些都和身體的活動和可用性有關。設計師經常使用這些資料與測試來評估控制器、顯示器、坐姿、健康與安全等的物理設計。人體工學也說明了人們和產品互動的心理層面，例如使用者的觀感、認知、記憶、推理和情感。設計師得考量這些層面，以確認設計過程中需注意的特質。

在人體工學這個學科出現之前，雖然產品設計師已經以直覺方式考量到產品的舒適度及各種尺度，像是法國建築師柯比意（Le

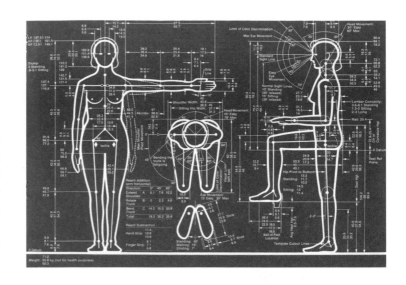

Corbusier）也試著在他的「模距人」（Le Modular man）作品中，企圖發展根據人體比例而來的美學設計風格，但人體工學受到廣泛運用卻是在1960年代以後才逐步建立起來。美國工業設計師學會的創始成員、以流線型設計聞名的德萊弗斯（Henry Dreyfuss），在1960年發表具開創性的著作《人體計測》（The Measure of Man），開創了這類資料在工業界的廣泛應用。

排除性審核（Exclusion audit）

排除性審核是藉由比較整體人口中無法使用的人口比例，來評估不同的產品。比起簡單的能力評估，排除性審核能提供更詳細的統計數據，而且通常需要專門顧問的協助。排除性審核使用客觀量表測量使用產品所需的能力水準，比方，把這樣的審核應用到新的可攜式電視設計上，就可以評估幾項作業：打開盒子、插電、調整、開機、選台，以及帶著它四處走動等。

只要確認這項產品的適當的能力要求，國內外的各種調查資料就能告訴這項產品排除了多少人口的數據，同時佐以其他技術，便可以對操作及了解產品所需的互動能力，以及產品設計及條件設定提供具體的架構。

包容的使用者參與

「和」使用者一起設計，而不是「為」使用者設計，是在設計過程各個階段都能獲得成功的方法。要確保一項設計議程具備真正的包容性，一定要了解設計團隊通常無法代表使用者，因此，找一些其他適合的人加入這個設計的組合，參與設計過程，是件非常重要的事。

在一切以使用者為中心的設計方法中，包容設計研究的重點就是要詢問、觀察和參與。找大量使用者來參與，無疑能增加正確度，發掘可能的潛在問題，但是受限於時間和金錢，往往無法這麼做。所以比較常見的做法，就是從廣泛具代表性的使用者身上獲取有用的回饋，藉此避免樣本使用者在回應與觀察上的偏頗。下列清單，有助於架構出這樣的研究：

廣泛的使用者組合：參與的使用者應來自各種不同的市場區隔，這樣有助於了解一般使用者的需求。

邊緣使用者：參與的使用者是處於使用這項產品的能力限制邊緣，這樣有助於辨識可以改進設計的機會。

極端使用者：有嚴重能力缺損的人可以在概念發展階段幫助設計師激發創意。

混合經驗的使用者：對類似產品有著不同程度經驗的人，有助於了解經驗對使用造成的影響。

社群團體：同樣地，分享與產品互動經驗的人，可以針對產品使用提供廣泛的理解。

案例研究

OXO「好握」廚房用具

　　通常，商業需求或時間壓力，意謂著包容設計、人體工學原則都需要妥協，或者沒有受到應有的重視，結果錯過了適當的設計過程。不過，採取完善整合的包容設計帶來的商業利益其實不容小覷。為了行動受限的關節炎患者設計的「好握」（Good Grip）廚房用具，就是一個很重要的例子。OXO公司和使用者共事，超越了僅具有功能的提案，以及傳統為特殊身障人士設計的輔助模式，把焦點放在符合實際使用者的需求和經驗上。

　　這些得獎產品是由紐約的「聰明設計」（Smart Design）製作，從1999年至今，提供了特殊的風格美學，讓人體工學設計產品也可以跨界到一般主流消費者上，把人體工學包容設計的好處帶給所有人。這種方法為公司帶來的商業利益，可以從「好握」系列上市後每年30%以上的成長率得到證明，而且有幾家大公司也因此開始採用類似的設計策略。

↑從左上開始順時鐘方向：OXO「好握」沙拉脫水器（Salad Spinner），附幫浦和制動器，還可當沙拉碗來一物二用；Y削皮器（Y-Peeler）；還有「倒好就收」（Pour & Store）澆水器，具有柔軟手把和可旋轉的壺嘴，方便儲藏。

5-5 情感設計（Emotional Design）

這一節探討產品的外觀、觸感和讓人愉悅等屬性，在產品設計中和功能一樣重要。介紹「情感設計」作品的啟蒙者，包括美國設計研究者諾曼（Donald Norman）和喬丹（Pat Jordan），並探討「令人愉悅」的產品是由哪些心理、行為、美學及觸覺的特性所構成。

「越來越多人買東西是為了滋養智性和靈性。大眾購買咖啡機、水壺和檸檬榨汁器，不只是為了煮咖啡、煮開水或擠檸檬，而是為了其他的理由。」

艾烈希（Alberto Alessi），義大利設計品牌 Alessi 設計師暨製造商

超越可用性

現代主義時期宣揚的設計功能主義，現在則加上情感設計那益發複雜的愉悅感，現今設計師製作出來的產品，目標也都是為了與某種情感產生共鳴。消費者也開始期待新產品的操作應該更直覺更好用，如此一來可用的產品就不會帶來什麼驚喜，如果使用起來還有困難，反而會令人驚訝又不快。現在的消費者都希望自己購買的產品不只是有用好用，也會主動尋求能夠彰顯情感連結、愉悅和身分地位的產品。為了達到這些要求，可以透過產品外觀、材質的感覺、觸覺，或是控制器回應的「手感」，甚至是一些更抽象的感覺，像是反映社會地位和品牌價值等因素來達成。

設計情感

情感對於人們如何了解自己所處的環境，以及如何和物品產生連結，扮演關鍵角色。在焦點團體中詢問使用者，他們會認為在美學上令人愉快的產品是更好用的，因為它們有影響感官的吸引力。這是取決於吸引人的產品讓人產生的親密感，以及和某個特定產品、品牌與風格產生感情連結。諾曼定義了以下三種不同層次的設計：

本能的設計（Visceral design）

　　本能的設計，基本上是指你第一眼在架上、街頭或電視上瞥見這項產品時，它的外表特徵對你造成的最初衝擊。這種設計的成功例子有捷豹（Jaquar）E-Type車款，以及英國空氣動力學家沙耶（Malcolm Sayer）在1960年代的經典設計，他以精密計算的流線造型、對陽具的挑釁，觸動了一整個世代的神經。比較近代的例子則包括英國設計師拉格洛夫為Ty Nant設計的水瓶，這項產品成功捕捉流動泉水的美感，說服消費者購買能自由取得的東西，相信這項產品的味道、氣味和外觀是令人渴望的。

行為的設計（Behavioural design）

　　行為的設計和產品的整體外觀和感覺有關，是使用一項產品的整體經驗：人們能從它身上感受到的實質感覺與愉悅，以及有效和可用的功能等。有些設計師現在創造的產品會採用傳統「簡單的」介面，例如日本設計師深澤直人設計的無印良品壁掛式CD音響，採用拉線的方式來控制；有些人則創造出質疑我們與產品之間社會關係的批判性產品，挑戰、警示著我們的行為，呈現出複雜的當代生活。

→Ty Nant水瓶，1999-2001年由拉格洛夫為Ty Nant設計。瓶身的設計讓人一眼便能感受到水的特質。
→→壁掛式CD音響，1999年由深澤直人為無印良品設計。那條簡單的拉繩開關，就是行為設計的例子。

反思的設計（Reflective design）

　　反思是人們使用過這項產品後有什麼樣的感覺，以及產品呈現
出什麼樣的社會和文化形象。諾曼表示，史塔克為 Alessi 設計具
象徵性的「外星人榨汁器」，是非常成功的「誘惑產品」，拒絕了
實用的功能，把重點放在極具話題的造型設計上。這個榨汁器的
美學取材自 1950 年代的經典科幻故事，姿態有如蜘蛛一般。創
造出類似動物產品的這種技巧，就叫做「仿生設計」（zoomorphic
design），是情感設計經常使用的方法。

← ← 外星人榨汁器，1990 年由史塔克為 Alessi 設計。這是反思設計的例子，最重要的特性就是那雕塑般的外型。

← 一定要打破的花瓶，荷蘭設計師傑伯柯馬（Frank Tjepkema）與雅克（Peter van der Jagt）為 Droog Design 製作，2000 年。這是行為設計的極端例子，陶瓷花瓶裡面包覆一層橡膠，生氣時用力摔它並不會摔成碎片，而是會讓瓶身記錄下這樣的行為，讓你和這個花瓶產生永久關係。

↓ 豐田 Prius 汽車，1999 年至今，是第一輛在商業上獲得成功的油電混合車。這是在意識形態上使人愉悅的產品，訴求的是消費者的哲學、環保品味和價值。

如何創造情感設計產品

有些設計師可以憑直覺，就把本能、行為和反思的設計結合成和諧的整體，創造出成功的情感產品設計，但以下還是提供一些場景模擬方法，協助設計師創造出更令人滿意和愉悅的產品和經驗：

- 把產品當成人：設計師要把產品當作人。在一系列的情境脈絡中，想像出具體的人格，設計師便可以據此推論出這個人會怎麼講話、行動和穿著打扮，然後以跳脫傳統思維的方式找出這件產品能夠滿足的情感需求。

- 把設計當成魔術：設計師在描述產品的運作方式時，要當成魔術來形容。這樣可以讓設計師忽略技術上的限制，把焦點放在可以跳脫傳統、獨樹一格的功能上。

令人愉悅的產品

除了創造情感產品外，想以結構方式從事產品設計與行銷，還有另一種可能的架構。利用四種類型的人類動機，或「愉悅」，可以幫助你在市場上取得成功，並且至少用以下一種方式和使用者產生關聯與連結，那就是：生理感官型態的愉悅、心理認知型態的愉悅、社交型態的愉悅和意識形態的愉悅。

生理感官型態的愉悅（physio-pleasure）

這種愉悅來自於觸覺、嗅覺和味覺創造出感官上的喜悅，例如蘋果iPod那種在手中滑順的觸感、新車或者剛煮好的濃縮咖啡的氣味，或者比利時巧克力的滋味。

心理認知型態的愉悅（psycho-pleasure）

這包括使用產品時滿足了認知上的需求，以及透過體驗產品而產生的情感反應。愉悅感也會來自產品讓達成任務更具有愉悅效果的程度，例如快速且方便使用的自動提款機介面，或是在Wurlitzer點唱機上面放黑膠唱片那愉快的儀式，遠勝過下載、播放MP3檔案。

社交型態的愉悅（socio-pleasure）

這是指人們自產品獲得關係和社會地位，以及透過產品和他人互動所獲得的愉悅感。這可能是「話題性」產品，例如特殊的裝飾品，或「藝術作品」，或者這項產品可能是社交據點，如販賣機、咖啡機。

這種愉悅感也來自可以代表某種社會團體的產品，像是某種特殊款式的摩托車，能為你帶來社會認同，如騎著偉士牌的英國摩斯族次文化。產品有好幾種方式可以發揮社會互動的功能，例如電子郵件、網際網路、行動電話，都讓人彼此之間有了連結。

意識形態的愉悅（ideo-pleasure）

　　這是來自書籍、藝術和音樂等作品的愉悅感，也是最為抽象的愉悅。在美學上能取悅人的產品，可以透過訴求消費者的品味，成為意識形態愉悅的來源。可以是有哲學價值的，或是和某種特定議題有關，如環保運動等。像豐田的Prius車款就是一種有自覺的「綠色」選擇，因為它採用油電混合的動力，將茁壯中的環保運動加以實體化，卻並未將那備受質疑的**從搖籃到墳墓**（cradle to grave），包括從製造到廢棄處置需消耗能源的統計資料列入考量。

結論

　　產品設計是一門快速發展中的學科，你必須持續不斷了解其中對你造成影響的倫理、環境、社會、文化、政治和科技等議題。科技與軟體上的創新，已經混淆了一般對「產品」設計的理解界線。行動電話，像iPhone，通常不會被定義為一種你拿在手上的硬體設備，而是當成通往Facebook、YouTube等社交空間和虛擬世界的介面。這些發展在十年前還難以想像，同時也點出，不能只針對改變做釐清、研究和提出新的設計策略，而是要積極地重新定義我們的世界。

　　為這個越來越複雜的世界設計產品，你需要全方位考慮一項產品，採用更深入、更投入情感而且合乎倫理的方法來應對未來的實體、虛擬和「後設」（meta）產品設計發展。在不斷浮現的設計相關議題中自我教育，才能確保自己有能力面對未來的設計產業。

6.

Design education and beyond

設計教育及其他

本章說明全球產品設計學生接受的教育訓練和經驗，概述課程、學生專案的本質，以及如何準備學習生涯的最高潮 —— 畢業展。本章提供撰寫履歷表、製作作品集，以及面試時表現良好的實用建議和指導，並檢視產品設計和相關領域的就業機會。

6-1 研習產品設計

產品設計的課程是在探討如何將物品與人連結在一起,而連結的方式則日新月異。選擇學院或大學時,應該考慮每門學科的課程、畢業後的就業機會、名聲、地點、設備、師生比例,以及最重要的一點:辦學的理念精神。課程有各種不同的形式和份量,諸如:工作室形式的課程注重個人風格的概念,技術大學的課程則著重為某特定部門負責設計工作,就看你決定什麼才是最合適自己的。

上課時,你可以學到執行、表達產品設計的概括過程,發展並正確找出自己的個人方向。教師重視創新且周延的探究,以及概念發展,他們手繪或電腦繪圖,並親自接觸人群、材料、技術、市場和製造方法。學院和大學裡的設施,通常包括製圖工作室、個人辦公室、2D與3D的CAD電腦實驗室,以及製作3D原型的工作室等。

你學些什麼

大學部的課程通常都是三到四年。在歐洲,通常會先進行一年的基礎課程,讓學生在選擇個人專業學科之前,先接受藝術和設計教育。

學生在學習的前幾年,通常都會接下一系列基礎的3D設計習作,藉此學到研究、繪圖、創新、原型製作、生產、製造和溝通技巧。這些專案也常從下列內容得到幫助,包括合作的工作室、參訪工廠、講課、繪圖課程,以及電腦輔助設計研究。

學生發展出關鍵技巧、了解業界規則以後,就進到更深入的專案之中,透過探索新的技巧,以及發展個人產品設計的方向或專長,讓他們更加了解形式、互動和材料。

在大學部的最後一年,學生會整合、精進自己的設計實作和技巧,發展出一套個人的設計策略、哲學和風格,並且用一個自己主導的案子展現出來。他們會在其中傳達出自己作品所具備的商

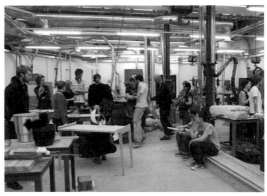

↑一些知名的大學與學院會提供個人專用的書桌和工作室空間，也鼓勵同儕團體的合作，以及充滿活力、有創意的工作室文化。工作室的設置讓學生有回到家的感覺。

↗就學期間，工作室是非常重要的設施，讓學生有機會透過產品原型的製作、測試裝置和模型，來發展自己的產品。

業潛力，以及未來各種職業上的可能性。

設計案

　　就學期間，你會從教師準備的簡報，進而接觸外部的各類專案，例如公司或設計比賽的真實例子，並且更進一步到由自己主導，更為精細、廣泛的產品設計案，然後成為畢業展的一部分。

　　學生第一次有機會呈現自己的簡報通常是在大型設計案，這種自由可能會導致自我感覺良好、膚淺搞怪，或者不切實際的期待。夢想新的創意並沒那麼難，不過，要找到好的創意卻沒那麼簡單。我們要如何分辨是新奇還是真正的好創意，重點在於：這種創意如何應用現代的技術，以及套用在當今社會上。

　　要探索「適合目的」的理念，應該要考慮創新的過程，以及面對更有系統、更理性、更明確且更關鍵的挑戰。每一份設計案都必須展現它與前人、歷史和當代例證的關係。你的創意不只是無中生有、夢想出來的創意。儘管我們把從零開始當作藉口，但我們其實都站在巨人的肩膀上。你必須對於各種資源表現出理解和謝意，並在設計過程中融入創新方法時，使用前人建立、證實過的技術，測試自己的概念。

　　你的設計案必須建立一種符合目的的設計語言，而不只是封閉狹隘的自我表達。一如查爾斯・伊姆斯所指出的，自我表達在設計上毫無意義！

- 為誰設計？可能是一群使用者或一家企業。
- 尋找社會上適切的設計案，可能的話，這個專案最好也要有益於那群特定使用者。
- 試著表現出了解技術和材料流程。
- 面對一組嚴苛標準時，要從美學、社會、技術、文化、哲學、功能、市場脈絡等層面去評估設計作品，原本突發的創意便可以從脆弱的概念，成為可行的產品，並且符合市場需求。
- 一個案子可以陳述許多問題，但最終還是會提出嶄新且創新的東西。試著讓它變得好用、可用、令人愉快或具有創新意義。
- 這個案子可能會對社會的現況或風尚做出評論，因此能夠幫助人們思考社會的本質，以及設計的解決方案是否能產生正面幫助。
- 有些已經確認過的問題，可能可以用現存的產品來解決，或者也可能滿足某個已確認的使用者需求／市場機會，或是某個品牌的需求。

理想中，一個設計案用了各種方式來讓某個人的生活變得更好，而且通過一連串嚴苛標準。

通常每隔一段固定時間，就會做一次簡報，例如在專案工作的關鍵時段檢討專案，或是年終評估等。學生小組以簡報展現正在進行的工作，形式可能是正式的或不正式的，也可能會使用視覺輔助物品、表演和／或裝置等。正式的簡報在設計界稱為「評論會」（critiques，常簡稱為 crits），其中包括正式的評估和討論整個工作。所有學生都要參與這些活動，好從同儕中獲得對自己作品的比較觀點。評論會包括學生和老師之間的對話，可能是個別舉行或以小組方式進行。這是用來評估學生作品的重要方式。

各大學和學院評估學生作品的評量標準大異其趣；各校的課程手冊會解釋各項成績代表的學業成果。通常專案是由教職員組成的團隊來評估，同時透過討論來進行，再交由從業界或其他學校邀請來的校外檢驗者，確保評估和品管程序都能符合要求的標準。

→研讀設計時，學生通常會透過討論、合作和評估，來評論自己參與的專案作品。

　　學校也可能要求你採用同儕或自我的評價，或同學的評估。這個過程能夠增進評論分析技巧，發展責任感和掌控主題的能力。同學提出反饋意見時，一定要盡量平衡正反兩方的意見，把焦點放在他們是否達成原先設定的目標，以及自己訂定的評估標準（通常會當作學習成果）。為了讓反饋意見有價值，能強化自己和同儕團體的學習，意見應該要具體、可記述，而且不帶主觀評斷。這些意見也應該和被評估的個人相關，並連結到他或她個人的目標與想望。

畢業展

　　畢業展是學業的最高潮，藉此機會，你和同學能展現求學期間創造出的原創、創新並啟發人心的作品。在今天這個網路時代，必定會用網站來宣傳畢業展。網站應列出所有參展學生的名單，加上開幕日期、展出日期、開放時間等參觀訊息，附上指引方向的停車地圖，以及清楚的網頁標題，確保Google之類的搜尋引擎能夠列出這個網站。

　　你的老師應該有一份清單，上頭列出想要邀請的公司，而且你應該製作海報和傳單，發送給設計公司和當地媒體。在所有宣傳資料上，記得要附上網站的網址，並確定其他相關網站會和你的網站相互連結。

　　你要確保展示品能小心翼翼掛出來，所有細節毫不馬虎。要做

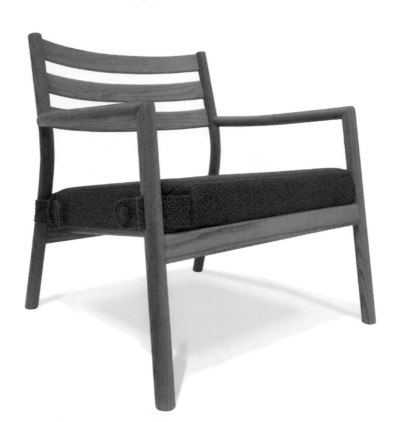

專業的展出，每件事都應該一致，招牌和展出告示都使用同樣的字體和版面編排。每個人都要有自己的名片，上面印著電子郵件信箱和電話號碼。理想來說，這樣會讓訪客想起在展覽上看到的東西，這可是一生一次、把自己推向設計世界的機會。

許多極具影響力的設計師、公司、收藏家、零售商和美術館都會參觀畢業展，以求發掘新人才，所以一定要安排人在展覽入口處迎接賓客。身上最好帶著名牌，訪客便能認出想要談話的對象。你和同學也應該對彼此的展出作品有基本了解，在作者不在現場時，有足夠自信向別人介紹作品，大家輪班監督著這場展覽。

你可能會想製作目錄，收錄所有參展者的作品。製作目錄可能所費不貲，但能提供一份讓訪客收藏的文件，在展覽結束很久以後還能翻閱。如果老師覺得恰當的話，你也可以低價販售這份目錄，對設計和印刷的花費都不無小補。提供筆記本讓訪客留下評

← 最後一年的學生畢業展可以陳述許多議題，就像這個專案設計中所呈現的一小部分。

↓ 畢業展是學生向潛在雇主展現自己的產品、技巧和能力的好機會。

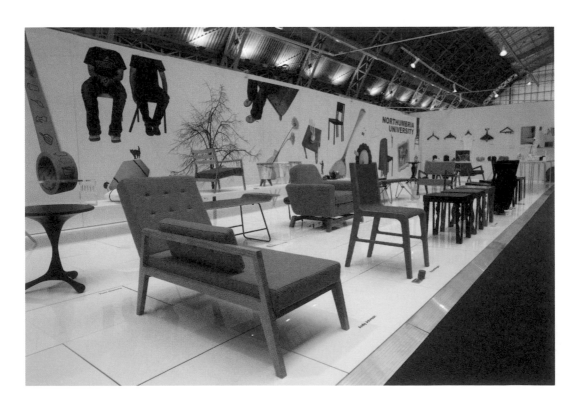

語，也是收集回饋意見的有效工具，如果對方同意，相關的聯絡
細節也可以收錄在展後的郵件中。

　　許多大學和學院針對比較出色、具聲望的藝術或設計相關科
系，將畢業展選在更大的舞台展出，藉此宣傳設計科系和畢
業生，並把所有最強的畢業生集合在一起，例如倫敦的 New
Designers、Free Range 等。如果你夠幸運，也可能會在一些重要
的貿易展中展出，像是極富聲名、有高度影響力的米蘭設計週衛
星秀（Milan Design Week Satellite Show）。在這些場合展出，能向社
會大眾展示作品，最重要的是，潛在的雇主也讓你有絕佳機會展
示自己的作品，並可能在這些場合獲得由贊助商和業界觀察家評
審的榮譽獎項。

↓畢業展局部。假如有幾個學生
根據類似的脈絡設計出產品，那
麼把它們放在同一區一起展示，
再恰當不過。

6-2 設計權利

　　世上有10%的產品都是仿冒品，所以設計師能否正式保護自己的智慧財產權、作品的商業運用以及創意的使用，都是非常重要的。本節概述智慧財產權、版權，以及其他與產品設計相關的法律。

智慧財產權（Intellectual property）

　　智慧財產權是指在法律領域中，保護設計師的創新作品，讓他們得以進行商業運用，防止其他設計師、公司或個人的濫用。設計師、製造商和公司容易因自己的創意、作品或技術遭到部分或全部抄襲而受到傷害，這可能會造成嚴重的運作或財務問題，所以必須靠法律來自我保護，確保自己對某項設計擁有專利權。

　　一旦「擁有權利」的設計師受法律認可，獲得法律保護，便可根據這條法律防止第三方抄襲、製造，或在相關的設計和技術上採用同樣的特性。假如設計師無法獲得保護，容易招致非法剽竊，無法預防自己的創意被別人拿去用，也無法求償。

保護你的設計

　　為了保護你的作品不受仿冒品所危害，首先得確認你的設計有哪些方面是獨特或創新的，這些細節都很重要，能提供設計和產品所需的保護。假如你覺得自己需要尋求法律保護，可以諮詢專精智慧財產權與設計相關法律的法務顧問。美國專利局或商標局等政府機關都可接受申請，另外，貿易協會或組織也提供很有價值的諮詢，例如「反設計盜版」（Anti-Copying in Design，ACID）。ACID協助許多企業反仿冒，也為進入產業的年輕設計師提供極佳的先發制人保護諮詢。

　　當設計師開始和一家公司或製造商討論新設計，務必採用「**保密協議**」（non-disclosure agreement, NDA）。兩個人或公司考慮共同進行業務時，雙方必須彼此揭露敏感的商業資訊，藉此評估可能

的商業關係，通常在這種情況下會簽訂保密協議。受法律保護的協定敘述設計師和另一方在特定目的下，想要彼此分享的保密材料或知識，但也希望受到限制，雙方協議不會揭露協議裡提到的資訊。NDA讓雙方建立互信，保護這類資訊或貿易祕密，也保護設計師的智慧財產權。

　智慧財產權法律由許多法律保護元素所構成，擁有智慧財產權的設計師，和其中每個元素都脫不了關係。以下是保護設計創意和作品的基本簡介。

已註冊的設計權利

　經過註冊的設計會根據產品的特質，尤其是線條、輪廓、色彩、形狀、質地、材料等，或是裝飾的方式，對產品的部分或全部外觀加以保護。註冊設計的好處很多，讓設計優先於其他事物，並在法律上為這項設計的外觀提供獨占權。只要這項設計合法註冊，就可以像其他商品一樣進行購買、販售、出租、授權，而設計師可以自由議價。

　法律專家一般都會建議你盡快前往專利局，避免其他人搶在你之前註冊了同樣或類似的設計。不過，你可能會想等一陣子，先明白自己的產品或服務是否有利可圖，以免白白浪費註冊費用。

未註冊的設計權利

　只有在歐盟地區，設計師才被賦予有限保護，即最多在三年內（英國為十年），可以防止其他人仿冒設計的形狀和外形。然而，已註冊的商品如果發生問題，處理起來總是比未註冊的商品要便宜、快速許多，而且設計師也無法從獨占權上獲得利益。

版權

　版權是智慧財產權的一種形式，賦予原始作品的創造者在一段時間內與作品相關的「專屬權利」，包括發行、散布、改編等，時間則是從該作品進入公開領域開始。與其說版權是保護作品的創

意，不如說是保護作品的形式或表達方式，例如，生產出來的產品、產品表面採用的裝飾、圖畫、手冊、文字和其他產品相關的紀錄，也包括產品包裝的藝術層面。版權涵蓋的不只是物品的美學，也可以應用在聲音上，好比微軟獨特的鈴聲，或者可口可樂獨特的口味，以及香奈兒5號的香氣。

版權的意義，是要讓「作者」（如設計師）能夠控制自己的作品，並從中獲利，藉此鼓勵他們創造新的作品，協助創意和學習的流動。作品創作出來時，版權便已自動產生，因此不需要正式註冊。

商標

商標透過™和®的符號來認定，可以是文字、圖示、設備，或其他可辨識、能用圖像表現出來的特性。公司使用商標，藉此清楚而合法地將自己的產品與競爭者區隔開來。如果設計師和／或公司合法註冊商標，須支付續期費用。

專利

專利的範圍包括特殊的機器設備、機制和生產過程的創造，也保護發明。到專利局申請專利時，申請者必須展現這件發明是全新且能應用在商業上。專利必須在每個可能遭受侵犯的領域（本國和其他國家），都要能夠發揮效用。

申請專利要花上不少功夫認證，設計師和專利人員必須詳細搜尋，檢查這項設計是否已經申請過專利，或者有無侵犯到現有的作品。只要申請專利，從有效建檔日期開始的一年內，設計師就可以為這項產品申請「專利申請中」的認證。

值得注意的是，如果設計師／發明家發表銷售沒有專利的產品，就像是把自己的創意暴露在公眾領域中，無法享有智慧財產權的保護。要決定一項發明是否值得獲得專利，可先上網查線上專利資料庫，搜尋目前的專利，驗證自己的發明。這是很重要的步驟，可以幫助你為自己的發明提供最完善的專利保護，讓你能

洞察競爭者的設計，也能在不小心侵犯到以前的專利時，避免未來的衝突。

　　總之，設計師和公司對於每一項新發展、製造出來並推向市場的產品，都應該評估所有可能的、必要的智慧財產權保護形式。就像BMW推出一款新車時，會確保自己擁有幾項設計權利的保護。車子精心研發的外表和品牌美學受設計法規保護；使用手冊則是由版權保護；BMW的品牌是註冊商標，而且BMW也會為其中無數的機械特性申請專利保護。

6-3 訪談

提姆‧布朗 *Tim Brown*

簡介

提姆‧布朗是美國設計顧問公司 IDEO 執行長兼總裁，也是科班出身的工業設計師，作品曾獲得無數設計獎項，也曾在紐約現代美術館、東京「軸心」藝廊（Axis Gallery）、倫敦設計博物館等地展出。提姆對於融合科技與藝術特別感興趣，也很關注設計如何促進新興經濟體人民的生活福祉。提姆勤於筆耕，常在《哈佛商業評論》等期刊發表文章，著有《設計思考改變世界》（*Change by Design*），談論設計思考如何改變組織。

從你畢業到現在，產品設計改變了多少？

從身為產品設計師的廣義觀點來看，一切都改變了。不管產品有多麼簡單，都屬於某個系統的一部分；我們設計的是整個系統，而不僅是產品本身，不管我們喜不喜歡都一樣。

你會給現在的畢業生什麼建議？

我會說，要學著如何跨學科與他人合作，但不是用乏味折衷的方式，而是主動和其他專業合作，像是商業、工程、社會科學等。你應該主動對這些學科感興趣。這不是要找到可以妥協的地方，而是要找出你可以在哪裡貢獻。在大學就難以獲得這樣的經驗，因為大學不是這樣設立的。這就是實習很棒的地方——是你可以這麼做的絕佳良機。盡快找到獲取這種合作經驗的方法。身為設計師，我們可以憑藉自身的工具，把這些合作經驗融合在一起。我們觀看事物的方式、描述事物的方式，以及說故事的方式——我們可以成為各種合作的觸媒。學習這項技巧，對產品設計的學生來說十足珍貴。

怎麼做才能成為成功的產品設計師？

現今你得願意去思考整個系統，思考如何多面向地檢視問題。你應該要問的，不只是傳統上關於形式和功能的問題，而是這項產品所隸屬的整個系統，以及該如何最有效利用和改進。你可能得去考慮封閉迴路的供應鏈，或者你正在設計的東西對社會或產業的影響。對我來說，產品設計師的另一個重要特質，就是要有問問題的能力，而不只是回答問題而已。

你如何定義「成功」？

假設你可以用兩種方式來思考：成功的第一個定義，就是所謂的影響，而影響的定義就是好的影響。我思索 IDEO 的目標，就是透過我們所做的事物，影響世界，當然最好是有益的影響。這就回到「問對問題」的主張上。我認為，產品設計師要造成影響是相對容易的，但要造成有益的影響則是相對困難，尤其是在採取更廣泛系統的觀點時。影響的另一個難處在於，它要經過一段時間才會發生，所以產品設

計師在設計出作品時，根本搞不清楚自己到底做得好不好……因此，我覺得你需要某種程度的耐心，還有某種長遠的觀點，才能勝任產品設計師。

6-4 發展你的設計技巧

產品設計的課程結合多項理論及實務活動,包括研究、概念發展、技術和製造的相關知識、創意、簡報和溝通技巧等。除了在學習中所獲得的學術和技術知識,也該獲取其他有價值的技巧。

多年來,設計師的做法和技巧都不斷在進步,以適應業界不斷改變的需求。當我們從大量生產的時代進步到大量客製化的時代,這個過程的腳步也跟著加快了,此時,製造商會針對產品做客製化的製造,來滿足不同的個人品味。設計師現在的任務是,去刺激並滿足益發錯綜複雜的消費者需求,以往被視為能確保通往成功之路的技巧,現在可說都有過時的危險。

尤其設計對創造邊際利益有著極大影響,所以毫不意外地,業界也益發希望學術界能夠創造出擁有以下屬性和技巧的學生:

個人屬性

- 擁有好奇的本性,展現對智識好奇的能力。
- 自我激勵和驅動力。
- 對客戶/消費者的同理心。
- 創意的火花。
- 看好設計的「眼光」。
- 對設計好奇又有熱情。
- 好好想想透過其他活動發展出來的技能,比如自發性、對家庭的責任、運動,以及社團成員等。

設計技巧

- 強大的研究、視覺和操作技巧。
- 能讓創意實際可行。
- 優良的溝通技巧 —— 視覺、口語和書寫。
- 基本的繪圖技巧 —— 手繪、測量與技術性繪圖。
- 主要的軟體技巧 —— Photoshop 和 Illustrator 這類 2D 套裝軟

↖↖Positivo,2009年。這件低成本的家用電腦外殼,先在巴西上市,後來市場拓展到其他地區。

↖「我的護照」,2008年,超輕薄、USB供電的可攜式硬碟,訴求對象是行動用戶。100%可回收,不添加任何環境污染物,表現出客戶 Western Digital「簡潔明確」的原則,也超越典型科技狂的市場,開拓更廣的群眾。

←i2i,美國辦公家具企業 Steelcase 設計,2008年。這把椅子可以支撐各式各樣的姿勢,包括側坐、斜躺、從高處坐、倚靠等等,讓使用者工作時可以維持眼神接觸,即使變換姿勢,仍能和對方保持關聯。

體，以及 Solidworks、Rhino、3DStudio 等 3D 套裝軟體。

- 研究、管理和行銷方法技巧的知識。
- 組織的技巧。

工作場所的技巧

- 闡明創意的能力。
- 接受批評的能力。
- 團隊合作的技巧
- 能遵守截止時間。

> 「想要在我們的工作室裡申請一份研究工作，必須具備電子原型設計、積體電路和快速成型機的 CAD 技巧、木工，以及其他製作技巧等，還要會軟體原型製作才行。你得能在一群來自不同背景的團隊中工作，具備簡報和溝通技巧，具備書寫、談論作品的熱忱。」
>
> 凱利吉（Tobie Kerrige），產品設計研究者

專業素養

　　產品設計師的角色必須負起好幾項專業責任；有些貿易協會和組織將這些責任編纂起來，一方面宣傳這些專業，另一方面也規範和控制旗下成員的設計行為，以促進業界和大眾的福利。英國「特許設計師協會」（Chartered Society of Designers）是全世界最大的國際專業設計組織，致力於推廣建全的設計原則，範圍從設計會應用到的所有領域，再到未來的設計行為，也鼓勵研習能增進社會福祉的設計技巧。

> **專業實踐指南**
>
> 「特許設計師協會」這樣的專業團體，以及美國的工業設計師協會（Industrial Designers Society of America）通常都會遵循以下原則：
>
> - 設計師應該要能主導自己的事業，隨時隨地保持正直與誠實。
> - 對於已經開始參與計畫的設計師，其他人不該設法取而代之。
> - 設計師應該要把所有和客戶或雇主事業相關的知識或資訊，都視為機密，未經客戶或雇主同意，不得向第三方洩漏這些訊息。
> - 若兩家公司互為競爭對手，而他們雙方擁有的資訊不對等時，設計師不該同時為雙方工作。
> - 設計師不該在知情的狀況下，抄襲其他設計師的作品。

6-5 進入業界

設計教育的重要目的之一，便是幫學生為進入業界就職而作準備。很多大學和學院會聘用擁有設計顧問公司或實際作業的活躍設計師來擔任講師，把他們在外面的經驗帶到課堂上來。他們帶學生去設計公司或工廠進行學習之旅，提供業界的實際案例，幫助學生在設計界找到職位，在產業和教育之間搭起橋樑。

實習

想得到第一手專業經驗，沒什麼方法比實地演練 —— 也就是實習，要來得更好了。就讀大學期間，就應該早點開始考慮自己的第一份工作，至少要在放假期間，找一家你感興趣的公司去打工。很多學校都會把一段實際工作經驗，當作是必修課程。實習是一種獲取經驗的絕佳方式，對產品設計的學生來說，也可深入了解各種不同的職涯路徑。實習可以提供機會，在一家公司或產業的某個部門學習，發展專業人脈網絡，甚至可能為你帶來全職的工作機會。

　　尋找實習單位，有時會和尋找正式工作一樣充滿挑戰。你必須先瞄準你有興趣工作的公司，然後準備履歷、求職信和作品集，詳細內容後面將逐項描述。你無法得知誰擁有重要的專業人脈，所以就多向朋友、家人、老師、同學詢問，他們可能會有一些線索供你探究。

　　大部分的實習都是有給職，不過有些公司提供的是無給薪的工作經驗，或者只支付基本開銷。雖說這樣似乎有點不公平，但是這些公司通常會說明，他們提供的是非常有價值的專業訓練、經驗、團隊合作機會，假如這個學生表現優秀，也通常會得到正式工作。

　　「實習工作能幫助你不花一分錢就獲得經驗。這是讓你獲得無償經驗的好方法，只要你選對實習單位。認真工作，建立人脈，做事可靠，做出優良草圖和概念創意，不要怕弄髒自己的手，而且要長時間工作——能做到這些，你一定會獲得回報的！」

麥特・瓊斯（Matt Jones），總監

準備履歷

　　在你完成學業或產品設計訓練之後，或者最好是在完成之前，便應把注意力放在準備履歷（Curriculum Vitae，CV），以及個人的設計作品集上。這兩項都應該具備清晰、醒目、令人印象深刻的作品選集，展現出你的設計技巧、批判性思考、實際技能等。

　　一份優秀的履歷，要能說出你能為這份工作帶來的設計技巧、知識、經驗。製作履歷沒有什麼艱深或快速的技巧，大部分包括以下部分（順序不一定如下所示）：

- 個人資料
- 學歷
- 工作經驗
- 特殊技能（例如語言、CAD技巧等）

- 興趣和活動
- 推薦人

　　記住，雇主看你的履歷時，心裡只會有一個念頭：「我為什麼要雇用這名產品設計畢業生？」不要把不相關的資訊寫在裡面給雇主看。假如你想要的是設計工作，而你具備優良的CAD技巧，那就把這點寫進去。假如你在夜校學過繪圖，那就不用寫，除非你申請的工作是畫家。

　　長度適當也很重要。理想來說，不要超過兩頁為佳──即使如此，假如第一頁沒什麼相關的話，忙碌的雇主就連看都不想看第二頁了。所以，要把最相關的資訊（可能是你的學位或工作經驗），放在履歷的最前面。

　　最後，簡報時要注意一件事：履歷提供的資訊應該要前後一致，並以清楚分明的段落呈現。再三檢查有無錯字或文法錯誤（別只靠電腦的拼字檢查）。使用品質優良的白色或淺色紙張，單面列印就好，不要雙面列印。請參考p.250的履歷範本。

如何寫求職信

　　求職信是把自己介紹給公司的重要方法。撰寫求職信時，你必須針對這家想接觸的公司做好全盤研究，假如你申請的職位刊登在徵人廣告上，那就要分析其中的職務描述。展現出符合這些職務所要求的技巧，提及你的資格和作品集，藉此展現你的才能和經驗。請參考p.251的求職信範本。

履歷

法蘭西絲・伍德曼（Francis Woodman）
〔地址〕

個人簡介

我是有創新想法、具備多種專業的產品設計師，在平面、時尚、網路、品牌和行銷方面，都有良好經驗，也有產品設計研究的專業背景。我具備發展良好的溝通技巧和人際技巧，也具備優良技術，對品質要求嚴格。大家公認我能夠深入了解客戶需求，針對品牌和設計提出有效的創意解決方案。我個性外向，擁有完美、強大而且有效的組織和溝通技巧。

你的開場白

用短短開場段落來說服潛在雇主，你是這個職位的適合人選，展現你的興趣和抱負。

學歷

碩士	產品設計	諾桑比亞大學，2010年
榮譽學士	設計與行銷2：1	格拉斯哥大學，2008年
高考	英國文學、政治、商業研究〔A-C級〕	布萊福文法學校，2003年
會考	〔A-C級〕	布萊福女子中學，2001年
其他課程	攝影	里茲F.E學院，2000年

你的主要資格

依年代倒敘列出，把最相關的最高學歷或資格排在最前面。

工作經驗

服務設計師
倫敦設計創新實驗室（2008年2月至今）
〔列出主要職務〕

兼任平面／網路設計師
新堡和倫敦（2006年至今）
客戶包括：Saints, UES, Janni Photography, Inamoco
〔列出主要職務〕

助理設計師
倫敦，Boxfresh公司（2005年12月至2006年4月）（實習）
〔列出主要職務〕

專業經驗

也是把最近的經驗列在前面，列出工作過的每一家公司，包括職務名稱、任職期間、主要負責事務等。在學期間的暑期打工若無用到相關技巧，可以略去不提。

主要技能

軟體能力 | Adobe Photoshop ／ Adobe Illustrator ／ Adobe InDesig ／ QuarkXpress ／ Macromedia Dreamweaver ／ Microsoft Word, Excel, PowerPoint, Publisher , Access
研究與分析 | 能從廣泛資源中收集資料，評估後根據需要加以運用。對顧客的欲望有具創意的直覺。

你有哪些其他技能？

你在課程裡參與完成過哪些專案，讓你獲得什麼特殊相關經驗或技巧？說明清楚，可能的話就盡量舉例。

市場意識｜能透過品牌和文化的知識，研究並分析當下的市場趨勢，以求更好好了解產品或公司。

網站設計｜能使用 macromedi studio 設計，創造適用的網站。

視覺化｜能將設計創意視覺化為彩色插圖，並以清楚易懂的版面展示出來。也能製作平面繪圖和特殊表單。

原型製作｜能使用各種不同方式製作高品質的3D原型，包括加工、快速原型製作，以及手工修整等技巧。

個人特質

設計｜貫徹始終、細心、快速，能在壓力下工作，能接受多樣性，不局限於自我風格，始終服膺創意簡報和其他指南。

個人｜友善、好奇、勤奮、幽默、求知若渴、充滿熱忱。

興趣｜對設計、時尚、廣告、藝術、攝影、科技、音樂、電影和復古電玩都深感興趣。曾在 2000-2001 年製作、演出自家社區的廣播節目。

附上參考資料

你還需要提供什麼？

例如組織能力、學習動機、團隊精神等技能，或許可從你的興趣和個人活動看出來。選有相關的來寫。

求職信

法蘭西絲・伍德曼
〔地址〕

2010 年 4 月 21 日

敬啟者〔名字〕

應徵產品設計師

　　貴公司近日在 B 日報分類欄徵求產品設計師一職，請參照我的申請附件。對我而言，此職位是個絕佳機會，讓我在令人興奮、充滿動力的環境發揮所長。我自認擁有您所需的技能和經驗，也具備學習動機，符合您對此職位所要求的潛能。我的背景多元，能將技巧發揮在多種風格上，我的平面與數位設計皆能符合 JUMP 公司的需求。

　　目前，我任職於設計創新實驗室，職位是服務設計師。主要職務之一，就是為設計創新實驗室發展品牌識別，藉此導向一系列MDI（多文件介面）的產品。我為 MDI 設計了所有宣傳資料，並執行印刷工作。這個職務部分為設計，部分則是行銷，關於後者，我製作了一份整合性的宣傳計畫（對外也對內），藉此獲取業界贊助。其中包括創作並設計媒體廣告、展示牌、病毒行

未來老闆的名字

寫信給某個特定的人 —— 即使你是在盲目推銷也一樣。試著研究找出你應該寫給誰。

你為什麼寫這封信？

一開始先陳述你這封信的目的。你應徵什麼職位？從哪裡得知這個職位？有人推薦你嗎？

他們為何要雇用你？

有創意地總結你何以符合這個職位要求的資格、你的學業成就、之前的經驗和技巧，以及這些為什麼和你應徵的職位直接相關。

銷、線上和離線的行銷素材、從概念到設計的產品文字、組織和執行拍攝工作等。我使用公司的複印器材，做出可供印刷的作品，並創造出設計模型，成功地在預算和期限內完成工作。目前，我的職務還包括與廠商聯絡，發展B2B關係，吸引廠商和我們共同合作專案，提供資助。其中包括發表活動所引導的B2B宣傳，把廠商聚集在一起，讓他們注意到設計創新實驗室，以及後續的宣傳活動，包括宣傳手冊、網路內容及產業的電子通訊。我認為，這些工作經驗讓我發展出有自信地與各種層面大眾溝通的技巧。

我有設計和行銷背景。由此，我發展出對圖像和網路設計的興趣，也兼差為幾位客戶服務過。我擔任設計創新實驗室的工作，因為它讓我磨練原有的設計技巧，也是我人生中三種不變志趣的平台：品牌、溝通和設計。

我很聰明，充滿熱忱，個性外向，有幽默感，紀錄輝煌。我很靈活有彈性，承受壓力也能好好工作，遵守期限，善盡職責。

希望能有機會和您進一步討論這個職位，讓您看看我能提供些什麼。倘使您需要更進一步資訊，懇請不吝與我聯絡，感謝您撥冗閱讀。

致上萬分謝意。

法蘭西絲・伍德曼

解釋你為何對此職位感興趣，為什麼你是這個職位的最佳人選。提出你明確做過的專案例子，展現你的能力，這些為何符合此職位所需的要求和職責。展現出你已經研究過這家公司，了解公司和工作性質。

尋求更進一步的機會

提醒讀信者看你附上的文件（履歷、作品集、推薦信）。如果你寫的是一封不確定的詢問信，可以加上這樣的句子：「我會在幾月幾日與您連絡，討論貴公司所提供的機會。」假如你應徵的是特定職位，那就只要感謝讀信者花時間考慮，並說你很期待能得到回覆。

設計你的作品集

你得準備一份很棒的設計作品集。設計作品集是你就學期間完成的最重要事情之一，也是別人評價你的依據。因此，它必須展示和收錄五到六件你最強、最令人印象深刻的設計作品。考慮你想應徵的公司的作品類型，根據這些條件來整理作品集。舉例來說，假如那家公司專精於運動設備與品牌建立，那就把具有這些本質的作品收錄到作品集裡。

準備好要談論自己的產品設計作品，像是什麼東西啟發了你，為何用那種方式來處理那個專案，還有選擇的材料、顏色和圖像。讓公司看一些你的草圖和發展出來的作品。很多公司會想看你作品早期發展的樣子，而不是完成的作品，因為那些東西更能展現你的設計過程，以及你是如何思考、進行這項設計案。

帶作品集去面試前，先找幾個人幫你看過，如老師、朋友、其他設計學生，和他們把作品集談一次。請他們問你關於設計作品的問題，藉此演練、練習找出合適的回答。這可以讓你習慣跟別人談論自己的作品集，面對那些重要的面試時，讓你有更完善的準備。

強大的設計作品集會為你開啟大門，向未來的老闆展現你的才能，也是你設計能力、設計手法、個人方法、熱情和技巧的實體展現。

以下按部就班的指南可以幫助你做出一份引以為傲的個人作品集：

你是誰？

決定你的作品集要為你這個人說些什麼、針對誰而說，以及那些人想在裡面看到哪些證明。

創意履歷

選擇各式各樣的例子，呈現你作品最好的一面。選擇你能夠很有自信、侃侃而談的專案，來展現你的技巧和才能。確保你的作

品集呈現出的是均衡的作品，包括各式各樣的專案，能展現你作品的深度和廣度。

秀出你的創造力

記住你想進入創意產業工作。對老闆來說，最糟糕的莫過於整天面對一整疊作品集，結果全都展示出同樣缺乏思考的內容。你應做出個人化的履歷，展現你的創造力能發展到什麼程度，並確認它能盡量吸引更多人注意。

少即是多

你應該編輯之前所有作品，創造出精簡的作品履歷。千萬別把所有做過的東西都塞成一大包，希望能感動未來可能的雇主。他們的時間很寶貴，你應該尊重這一點。盡量簡化自己的簡報，試著從老闆的觀點來思考。

只秀出最強的作品

別人不需理由就可以拒絕你的作品；作品集如果有一件不好的作品，就會讓你得不到這份工作，所以可別把充數用的東西放進去。有了實務經驗後，學著評論自己的作品。選擇收錄在作品集的作品時，你應該要客觀，尋求同儕和同事的意見也很有用。

脫穎而出

老闆無時無刻都在看作品集，所以你一定要脫穎而出。很多作品集都遵循同樣格式，所以你一定要確定自己的作品集能發揮影響。要在極度競爭的領域出人頭地，作品必須從最初的概念到最後的呈現，都展現出深思熟慮的態度，這表示你能反思自己的作品，把它修飾到最佳狀態。

展現你的個性

讓未來雇主或客戶感受你喜歡的工作方式，讓他們看看那種方

式是否符合他們自己的方式。就好像衣服會為人帶來第一印象，展現作品集的方式也會帶來同樣效果。

展現你的雄心壯志

你的作品集應該要展現你的創造力能解決各種問題，從頭到尾完成專案。告訴他們，你能夠在有限的監督下完成工作，產生創意，並且激勵自己和別人。

運用你的簡報技巧

展現你全方位的簡報技巧，包括草圖繪製、製圖、製作模型、完成產品、攝影和3D模型製作。

針對目標群眾

根據你想進入的產業性質來量身訂做你的作品集，展現你在這個領域對工作的承諾。你應該根據每個應徵職位和職務內容的特性，重新整理自己的作品。作品集應該隨著職業生涯不斷進化，隨著你發展出的技能、創意和能力，不斷更新。

過程

收錄一些從研究到概念和執行的例子，展現你對設計過程的掌握。

成立網路

成立網站，讓潛在雇主可以用數位方式觀看你的作品。上傳一些範例作品到你的網站上，最好拿自己的姓名當作網址名稱，這樣能增加你在市場上的能見度。也有一些線上作品集的網站，如www.coroflot.com，你可以在那裡註冊，宣傳自己的作品。

數位化

把作品集做成DVD或CD，把它和求職信一起寄出去，或者在

面談後留給對方。記得封套的兩面都要寫上標記，CD也應該加上合適的標籤，標出你的名字、地址、電話號碼和電子郵件信箱。確保光碟沒有損壞或中毒，不然保證跟這份工作無緣！

持續更新

設計日新月異，你必須展現自己能跟上風潮，但也保持不流俗的個性。

想在極度競爭的領域出人頭地，必須展現出雇主希望在設計師身上看到的專心致志、能力和熱忱。假如你以批判的眼光評估、挑選自己的作品，創造出深思熟慮、創意十足的作品集，那麼，你就已經準備好迎接自己的第一份設計工作了。

「當我一畢業，寄上履歷把作品集呈現給可能的老闆看，那份履歷充滿影像，還有一張智慧型名片，上面寫著網址。我的作品在畢業展上展出，然後又在蘇活區的一家設計商店和加州 Funeria 畫廊展出。你要展現自己多重專業的設計技巧和思考、溝通技巧、商業技巧、自信、時間管理、自我宣傳和對未來的思考，這樣才能找得到工作。」

伊蓮娜・戴維斯（Eleanor Davies），設計師

湯姆‧哈潑　Tom Harper

　　在頂尖設計製造商Established & Sons實習之後，湯姆‧哈潑這位最近從愛丁堡藝術大學產品設計系畢業的學生，選擇探索重新設計日常家用清潔產品的潛在機會，例如掃把、刷子、抹布、水桶等，作為他2009年在學最後一年的自選設計案。

　　湯姆設計的興趣，來自日常生活的經驗、互動和環境。他的專案和作品集清楚展示他個人的設計日程，以及如何利用敏銳的行為洞察與觀察力，將其應用到設計的脈絡上，透過延伸的視覺和實際測試、評估和修改，設計出受到低估卻舒適的產品。

↑↑素描簿可以展示設計師創造不同範疇概念的能力（左）；進一步的草圖模型製作，則可以展現你能夠以3D思考，改進設計的解決方案（右）。
↑紙製的測試模型（左）；最後設計出的清潔用品（右），表現出設計技巧的廣泛集大成。

找工作

畢業展與畢業典禮帶來的興奮之情消褪以後，尋找第一份工作的現實可能會變成艱鉅的前景。只有少數幸運的畢業生會在學校的展覽雀屏中選，馬上開始工作。大部分的畢業生都要花好幾個月求職，通常必須從基層開始做起，辛苦工作，慢慢往上爬，直到達成自己的目標。你的第一份工作不見得是夢想中的工作，但很可能會教你基本技巧和責任感，通往下一份工作，成為產品設計成功職業生涯的墊腳石。

以下訣竅可以幫助你找到第一份工作：

- 確認你想為哪些設計師、顧問機構、公司或產業部門工作，以及你想待在哪個產業部門、國家或城市。問問自己，你為何會作出這樣的決定，而你需要發展出哪些技巧。

- 透過書籍、雜誌和網站，研究你選出來的設計師和公司，與同學、老師及在那個領域工作的設計師討論。

- 製作一份強大的作品集和履歷，根據前面提到的指南，撰寫一封優秀的求職信，把自己和作品介紹給那家公司或設計師，最後將做好的資料寄去給可能的雇主。

- 打電話、傳真或寫電子郵件給那家公司或設計師，找出負責雇用員工者的名字，然後把名字標在這份資料上，這樣才能吸引他們的注意。即使他們沒有徵人，也可以把資料送出去。

- 資料寄出去以後，要持續用電話、傳真或電子郵件和對方聯絡。確定你談話的對象，就是你寄資料給他的那個人。確認他們是否收到你送去的資料，問他們有沒有什麼問題，想不想看更多的作品，或者和你見個面，面談一下。假如你很幸運收到面試邀請，一定要及時確認該公司的位置所在。如果路途遙遠，試著把幾個面試都排在同一段時間。假如那家公司對你不感興趣，你還是可以偶爾把新作品寄給他們，但可別一直糾纏對方。

- 你應該不斷寄出探詢的信件，不斷應徵，直到受邀面試為止。要踏進這個產業，有時候非常艱難，但假如你鍥而不捨，耐心

終究會獲得回報的。

「找到適合工作一向都很難，但『設計』是一門如此龐大、
多樣的專業，所以，我最重要的忠告就是：搞清楚你想做的
到底是什麼，還有究竟是什麼在驅動著你。一定要找份有成
長空間和多變化的工作。」

凱蒂．布向（Katy Buchan），產品倡導者

面試技巧

面試是令人緊張的場合。你要和陌生人見面，推銷自己和技
巧，還會被問到很多深入銳利的問題，確認你究竟是否真的了解
設計這回事。下面是一些面試時的技巧，可以幫助你做好準備：

●請家人或朋友幫忙，先跟你排練一番，幫助你做好準備。

●穿著得體。

●提早到達。

●先遞上名片。

●握手要堅定。

●根據那家公司的期望和訴求，量身訂做作品集。

●準備好至少六個要問的問題。假如你問得不夠多，你會發現面
試進行到一半，這些問題就已回答完畢。

●手上帶著筆記本和筆，面試一開始時就拿出來。這可以顯示你
是個有組織的人，很專心，認真看待那個職位，也可以在面談
中隨時記下別人給你的回饋反應。

●拿出作品集展示前，就先開始談論它們，但是也不要說太多。
應該設法讓面試者跟著你進入狀況。

●帶著你的草圖、樣本和模型作品。公司對於你如何達成結果的
方法和你秀出來的結果，都一樣感興趣。

●在作品集後面附上履歷的副本，一起提供給對方，不管你之前
有沒有寄過履歷都要這麼做。

●除非面試者自己先提起，否則千萬不要問對方休假制度和你能
賺多少錢之類的問題。

- 告訴他們,你真的很想要這份工作。信不信由你,很多人都忘記告訴對方這點。
- 向面試者索取名片。
- 回家後,寄一封電子郵件感謝公司給你面試機會。
- 檢視你做的筆記,假如未被錄取的話,至少你會搞清楚該在哪些地方加以改進。

工作機會

產品設計畢業生擁有廣泛的工作機會,會運用到他們對產品設計過程的知識和經驗。他們可能會成為設計顧問性質的自由工作者,或加入製造商擔任產品設計研發專員,或者決定自己創業,成為設計師或設計師兼生產者。

可轉換的技巧,也讓畢業生可以在各種不同的領域工作,例如電腦輔助設計、行銷、零售、多媒體或管理等。最好的課程通常都與業界密切連結,藉此確保畢業生了解他們面臨的所有可能性。

產品設計學生有幾種前景,包括:

- 在產品設計顧問公司擔任團隊工作的設計師,有機會設計多種消費性產品。
- 自創設計事業,長期的目標是成為顧問。
- 產品製造商的內部設計師。
- 設計師兼製造商,採用自家或與人合用的工作室自行生產。
- 成為某產品製造商的獨立作業設計師。
- 擔任室內裝潢公司或建築公司的室內產品專門設計師。
- 自由工作者或獨立作業設計師,例如圖像、網路、CAD等。

產品設計產業也涵蓋好幾個不一樣的部分,例如:

- 消費電子:從電腦到電視、iPod等。
- 數位媒體:為製造商和媒體進行CAD視覺化。
- 展覽:從貿易展到美術館的裝置等。

- 家具：從僅此一件的「設計藝術」作品，到大量製造的家具。
- 燈光：從家用燈飾到景觀燈光。
- 包裝：結構包裝和銷售時的包裝。
- 研究：使用者為中心的設計到設計預測。
- 運動設備：從訓練器材到滑雪板。
- 玩具：從教育學習產品到電影周邊產品。
- 運輸：從汽車到大眾運輸。

產品設計課程發展出來的各種技能，範圍廣泛，也可以應用在許多組織和角色上，例如：

- 設計工程師：設計、測試和研發車輛與／或零件，涵蓋構想階段到生產階段。
- 產業採購人員：以最具競爭力的比率，購買最大量的產品和服務，藉此滿足特殊的使用者需求。
- 廣告業務代理商：讓潛在顧客了解產品，以及它對他們的益處何在；包括市場研究、行銷和包裝。最重要的是溝通能力。
- 行銷專員：了解並符合消費者的需求，藉此行銷成功的產品。
- 銷售專員：以各種組合將公司產品或服務的銷售量最大化。假如希望這項產品能夠成功，了解、符合消費者的需求是最重要的。

在競爭日益激烈的畢業生求職市場，有越來越多學生進研究所繼續自己的學業。碩士和博士的學位讓你可以進一步延伸自己的技巧和思考，也幫助你在這種競爭中脫穎而出。

碩士的課程通常需要一到兩年時間，讓學生深化自己的知識，更專精於這份專業，比起大學教育會有明顯進步，但同時又和業界的訓練保持一些區隔。碩士班學生應該要挑戰界線，原創思考，對產品設計這門學科發展出智識和批判態度。

自行創業

對設計師來說，決定自行創業可能是件令人生畏的事，但這會

提供創意自由和成就感，是其他工作比不上的。創業需要全心投入，付出心力和大量情感投資。你得考慮這是不是你開始自創事業的正確時機，還有你為什麼希望這麼做。一旦確定要做了，就要確保自己擁有設計、研發、宣傳和掌控事業所需的工具。

自行創業需要確認和定義你創意的基礎，一開始，先問自己以下充滿挑戰的問題：

- 你對這份事業的抱負是什麼？
- 支撐你創業的是什麼樣的價值？
- 這份事業提供的是產品還是服務？
- 你該如何確定、保護並利用你的智慧財產？

確定了你事業建立所需的屬性之後，對你的事業提案進行S.W.O.T分析（strengths, weaknesses, opportunities and threats，力量、弱點、機會和威脅），評估策略定位：

- 你有什麼力量？
- 你要面對什麼弱點？
- 你可以利用什麼機會？
- 什麼會對你的商業構想造成威脅？

一旦探索自己的商業構想，就需要發展出清晰的任務陳述，決定你希望造成什麼樣的影響。這可以幫助你把自己的創意定位在潛在的客戶、顧客和投資者身上。試著用一分鐘以內的口頭敘述，簡潔描述你的創意，這就是所謂的「電梯推銷」（elevator pitch）。做這件事的時候，問問你自己：

- 它如何增進生活品質？
- 它會不會使過去的某種東西再度復甦流行起來？
- 是什麼使它沒那麼理想？
- 對這個構想，有什麼其他負面的反彈嗎？

當你發展出自己的商業構想，立定志向以後，便需要辨識出自己有哪些顧客，確保你的產品和／或服務，有可行的市場。假如

深入研究之後，已經有足夠數量的顧客準備好要購買你的東西，那就應該開始尋找你需要的關係，幫助發展事業。

每個行業都需要一組關係把產品成功帶到市場上，發展出可行的品牌識別，並維持一家成功的公司。這些關係可以分成以下四大類：

- 消費者：購買、使用、體驗你產品的人。
- 經銷商：個人或公司，參與運送、銷售、行銷你的產品和公司。
- 生產者：個人或公司，幫助你發展新創意，指引方向，幫助你的事業成長。
- 實現者：生產你的成品的製造商。

決定事業計畫時，你應該評估這些關係，謹慎地考慮要把哪些部分留在自己的事業裡面，哪些則可以外包。謹慎評估過這些關係，做好充足準備，就能把你的商業構想和產品帶到市場上。

無論你進入的是產品設計產業的哪個部分，都一定會遇到一些非知道不可的人際網絡。你應該盡可能付出心力去關注這些人際網絡，確保自己在每個所遇見的人心目中留下好印象，與他們保持商業上的關係。一個有企圖心的企業家，可以尋求各式各樣的支援，包括來自於政府機關、企業網絡、商業協會、貿易組織、國際設計協會等。大部分的諮詢都是免費的，所以在應徵工作、成為自由工作者，以及建立自己的事業時，一定要盡量利用這些支援機構和老師、同事及同儕的建議。

結論

產品設計是極度競爭的領域，你必須展現出自己決心面對充滿挑戰但令人興奮的專業。找份工作、創立自己的公司或把產品帶入市場，聽起來是令人畏懼的任務，但21世紀的設計界提供絕佳的機會。假如你認真學習，花時間檢視和挑選自己的作品，開發出深思熟慮又創新的作品，你就會在產品設計這一行開花結果的。

名詞釋義

關聯性決策分析法
（AIDA，analysis of interconnected decisions）
一種了解某個設計決策在大規模專案中如何影響其他決策選擇的方法。

α 原型（Alpha prototype）
一般也常稱為原理驗證模型，最初嘗試來評估預定設計的某些層面，而不需要精確地去模擬它的外觀、材質選擇或預計的製造過程。這種原型是用來確認哪些設計概念值得繼續下去，又有哪些地方需要進一步的發展與測試。

類比思考（Analogical thinking）
把創意從一個脈絡轉換到另一個新的情境。

人體計測資料（Anthropometric data）
人體計測字面上的意思是「對人類的測量」，是指測量人類的身體，了解人類的身體變化。定期收集更新這些資料，為產品、服裝或建築建立符合人體工學的要求，是非常重要的。

外觀模型（Appearance model）
用以捕捉產品設計美學、模擬外觀、色彩或表面質地的模型或視覺原型，而不是表現最終產品的功能。這些外觀模型適合用在市場研究、設計批准、包裝模型和拍攝照片上，作為行銷文件。

屬性列舉法（Attribute listing）
幫助設計師決定一項設計要解決什麼問題的技法。列出最終設計要達成的各種不同屬性，設計師便可根據這些標準來評估各種概念。

軸測投影（Axonometric projection）
一種常見的正投影方式，用來製作物品的圖案繪製，物品沿著一個或多個軸心轉動，而不只是平面的投影；這樣可以讓觀看者用數種不同角度來觀看那項物品。

棒狀塑膠（Bar stock plastic）
塑膠棒常製成的標準外形規格。

底視圖（Base view）
技術繪圖用語，描述從物品正下方觀看的視角。

β 原型（Beta prototype）
又稱為功能或工作原型，是一種用來模擬設計師預期產品的最終設計、美學、材質和功能的實體模型。這件真的能運作使用、等比大小的原型，是概念的最終測試，也讓設計師和工程師可以測試設計上有無瑕疵，在開始進一步大規模生產前做出最後改進。

流體建築（Blob architecture）
或稱為流體建築（Blobtecture）、流線主義（Blobism），用來形容始於 1990 年代中期的建築運動，這種建築展現出有機、流體的形態；這種創意的可能性是靠先進的電腦模型軟體來達成。

流線產品（Blobject）
指具有平滑、流動曲線、明亮色彩、毫無銳角邊緣的產品。這個名詞用來形容 1990 年代的設計師，如洛許（Karim Rashid），或是某些產品，像是最早的 Apple iMac 電腦。

身體激盪（Body storming）
一種在實際環境中展現或發展創意的參與性設計方式。設計團隊成員用肢體來探索創意和互動，通常也使用一些道具來提供地點和情境的感覺。

大宗產品（Bulk product）
也稱為連續工程產品（continuous engineering products），是製造商不斷生產的標準產品。

電腦輔助設計
（CAD，computer-aided design）
運用電腦軟體和科技來設計真實或虛擬的產品。在技術或工程的手工草圖繪製上，CAD 不僅能展示物品的形式，也讓設計師可以根據特定的應用程式，傳達象徵性的資訊，包括材料、製作流程、尺寸公差、容忍度等。

電腦輔助製造
（CAM，computer-aided manufacture）
使用電腦軟體工具來協助設計師和工程師製造或製作產品零件和工具的原型。

能力評估（Capability assessment）
這個包容設計技法讓設計師可以分解一項產品或概念，評估產品在一系列活動中是如何被使用，然後比較使用這些產品或概念所需要的體力和認知能力等級。

能力模擬器（Capability simulator）
設計師用來幫助自己模擬失能者的狀況，如視力、聽力或行動力的設備。這些設備讓設計師更深入了解人們是如何使用產品的，但還是無法取代直接和擁有不同能力的人對談。

鑄造（Casting）
一種製造過程，把液體材料，如金屬或黏土，倒入一個中空、做成想要形狀的模子，然後讓它凝固，製造出想要的形狀。

切屑成形（Chip forming）
車床、鑽孔機、磨床、銑床等工具機的總稱。

複合材料（Composites）
由兩種以上擁有明顯物理或化學性質差異的材料組成的工程材料。

並行設計（Concurrent design）
一種管理方式，同時進行設計、工程、製造和其他產品所需事項，以便更快、更有效率地將產品推出市場。

消耗品（Consumable）
擁有較長使用壽命的製造產品，如汽車、電視等。

消費性產品（Consumer product）
個人、家庭或居家使用的產品。

聚斂思維（Convergent thinking）
把所有資訊集合在一起，聚焦於解決一個問題的思考方式。

從搖籃到搖籃的設計
（Cradle to cradle design）

一種設計模式，目標是創造出有效率也不會製造廢棄物的系統和產品。

從搖籃到墳墓的設計
（Cradle to grave design）

也叫做生命循環評估，是對一項產品或服務，從它誕生、開始製造，終其一生到最後處置，對環境所造成的衝擊，來加以調查與評估。

創意產品設計（Creative product design）

產品設計師以創意的方式來製造出創新的設計。

切割（Cutting）

形容某些工具機，例如能把材料從整塊堅實材料上切割下來的研磨機等。

擴散思維（Divergent thinking）

透過探索許多種可能的解決方式來產生創意的方法。可以在自發、自由流動的狀態下產生多種創意。

延展性（Ductility）

材料在不破裂的前提下，可以彈性延伸的程度。

合成橡膠（Elastomer）

一種像橡膠的物質，擁有一旦移去壓力，就能恢復原狀的能力。

立面圖（Elevation）

用來形容從某一側觀看物品的影像投射圖。

壓紋（Embossing）

用一層層材料生產出突起或凹陷的設計作品的過程。

人體工學家（Ergonomist）

將與人類相關的科學數據，運用到產品、系統和環境設計上的學者。

民族誌學者（Ethnographer）

以科學方式探索和描繪特定人類文化與活動的學者。

排除性審計（Exclusion audit）

一種包容設計的方法，用來評估不同的產品或概念，比較在總人口中有多少比例的人無法使用它們。

體驗原型（Experience prototype）

用來調查並揭示設計出來的體驗品質的模擬與模型。體驗原型可以是「快速且便宜行事」的，用來獲取對某個特定設計概念或高度精製解決方案的反饋，好進行更深入的可用性評估。

分解圖（Exploded view）

描繪出各式各樣的零件如何互相關聯和組合起來的繪圖。

成型（Forming）

鑄模、塑型和彎曲材料的製造用語。

熔焊（Fusion welding）

每塊金屬的其中一個部分加熱到熔點以上，讓它們一起流動並黏著的一組過程。

總體配置圖
（GA drawing，general arrangement drawing）

描繪出產品最終布局和各個面向的繪圖。製作產品所有必備的細節、工法、組裝工程的繪圖，也都要一併附上，作為總體配置圖的附件。

鍍鋅（Galvanizing）

把鋼鐵鍍上一層鋅，防止腐蝕的冶金技巧。

硬技能（Hard skills）

設計師所需的主要技術技能，如繪圖、製作模型等。

工業設備產品（Industrial equipment product）

工廠內使用的產品，如機械組裝手臂等。

工業廠房（Industrial plant）

工業上使用的機械和設備，如空調系統。

工業產品（Industry product）

僅為工業用途、而非提供一般消費者使用而設計的產品。

訊息表現（Informance）

「訊息的表現」（Information Performance）是一種角色扮演方式，讓設計師可以把之前收集到的觀察結果，傳達給別人。

資訊集（Information set）

生產所需的整套工程製圖。

射出成型（Injection moulding）

同時使用熱塑或熱熔塑膠材料製作出產品零件的製造過程。先把塑膠裝進一個加熱的桶子，加以混合，然後擠進一個模具，讓塑膠在裡面冷卻、變硬，變成模具的形狀。射出成型廣泛運用於各種大量生產的製造，從最小的零件到汽車的整個車體，都可以派上用場。

軸測圖（Isometric drawing）

一種非透視、用圖畫來表現某個物品的方法。立面圖是用30度的三角板建構出來。

等向（Isotropic）

一種在各方向都具有一致物理性的物質。

接合（Joining）

把各種零件黏接、固定、連接、黏合在一起的總稱。

延展性（Malleability）

某種物質在壓力之下變形的能力，例如錘打或碾壓。

矩陣評估（Matrix evaluation）

一種設計師使用的量化技巧，把設計用不同的標準排序，藉此評估自己的概念。

產品設計規格的衡量標準
（Metric of a PDS）

PDS裡的每個元素都有一個度量衡和一個量值。度量衡就是各種可以測量的元素；舉例來說，可能是產品中某些零件的重量或長度。

實物模型（Mock-up）

一種原型或模型，模擬某件物品、經驗或環境。

現代主義（Modernism）
設計史上的一個時代和運動，1920年代起源於包浩斯，其中極簡的機械美學直到今天仍影響著設計師。

形態分析表（Morphological chart）
一種解決問題的技巧，用來陳述複雜、無法量化的問題。

鑄造中的鑄模（Moulds in casting）
中空的形體，裡面可以裝進塑膠、玻璃、金屬或陶瓷漿料等為液體物質，然後在鑄模裡隨著形狀凝固或固定住。通常都會使用脫模劑，使固化後的物質能更容易從鑄模裡取出來。

保密協議（NDA，non-disclosure agreement）
至少兩方以上的單位簽訂的法律合約，描述雙方根據特殊目的，願與對方分享機密的材料、知識或資訊，也希望不被第三方知悉。保密協議可以建立雙方的機密關係，保護任何形式的機密、所有權資訊和商業祕密。

新現代主義（Neo-Modernism）
1990年代興起的現代主義設計的美學復興運動。

斜角投影圖（Oblique drawing）
一種非透視的方法，以圖畫表現出一件物品，把物品的側面和俯視圖挪到正前方來。

正投影圖（Orthographic drawing）
一種工程製圖的方法，把3D物品呈現在2D紙上。把物品的一個平面圖和兩個鄰近的正視圖投影上去，然後拆解開來，讓它們變成在同一個平面上。

兩兩比較法／成對比較法
（Pairwise comparison method）
一種評估產品的方法，把各個概念或設計與其他競爭對手並列在一起。對每一種可替代性評分，最後得到比較高分的設計就是未來從事的方向。

紙原型（Paper prototypes）
設計過程的初期階段，用紙板做成的模型，用來快速解決比例、圖像等問題。

專利（Patents）
一組由國家政府認可、隸屬發明者的獨家權利，證明其獨創創意在限定的一段時間內可以公開披露發明。專利可以為發明者或其代理人提供保護和機會，讓他們可以擁有利用創意獲取商業利益的權利。

產品設計規格
（PDS，Product Design Specification）
一份詳細的簡報文件，概述一件新產品所有的條件需求。

透視圖（Perspective drawing）
一件3D物品畫在2D紙上的近似呈現，如同眼睛所看到的一樣。

（在計畫和正視圖裡的）平面圖
（Plan in plans and elevations）
從物品正上方看到的投射影像。

計畫性報廢（Planned obsolescence）
在製造者的計畫或設計中，某件產品的生命歷程在一段時間使用後會變得陳舊過時，消費者視為無法作用。這種過程備受批評，因為它會讓製造商創出一種對新產品的不合理欲望，而不顧舊產品實際上仍有剩餘壽命，藉此提高新產品的銷量。

後現代主義（Post-Modernism）
1970和1980年代的設計運動與美學，特色是將表面的裝飾重新組合，指涉歷史上的裝飾形式，是對現代主義的教條充滿玩心的反叛。

產品責任（Product liability）
設計師、製造商、發行商、供應商、零售商和所有讓產品可為大眾獲得的相關人士，對產品製造出來的傷害在法律上都有責任。

投影符號（Projection symbol）
用來表示一組圖畫是用第一視角法還是第三視角法繪製而成的符號。

原理驗證模型（Proof of principle models）
又叫做 α 模型，是用來在計畫的早期階段，評估預定設計的某些層面，卻又不需完全精確地模擬出它的外觀、材料選擇或製造方式的模型。這些模型是用來辨識，究竟哪些設計概念是可行的，以及未來需要哪些進一步的發展和測試。

原型（Prototype）
實體的模型，可以表現出設計的美學與／或功能屬性，讓設計師可以評估這些屬性，在設計的過程中精益求精。

快速原型（Rapid prototyping）
使用額外的電腦輔助製造科技所自動建構出的3D物品。

現成產品（Ready-made products）
使用已經製作好的物品來當作創造新設計的零件。

相對重要性調查
（Relative importance survey）
一種決定設計標準的重要性的方法。

呈現圖（Rendering）
描述一個物品外觀的彩色呈現，可能是用鋼筆、鉛筆和粉彩手繪的呈現圖，也可能是用CAD在格線上畫出來的圖像。

桿狀塑膠（Rod stock plastic）
塑膠桿常製造成的標準外形規格。

例行性產品設計（Routine product design）
日常無挑戰性的設計。

情境模型（Scenario modelling）
創造一個設計概念會用到的情境的方法。

情境測試（Scenario testing）
評估想像出來的情境的方法。

概略圖（Schematic sketches）
顯示出設計將如何運作、內部機械零件是如何裝配的繪圖。

斷面圖（Section）
形容一個物品的切面，用來展示側面或內部細節，是在平面圖或立視圖上看不到的。複雜的形體需要多個斷面圖才能正確展示出來。

草圖模型（Sketch model）
簡單快速製作出來的表現手法，用 3D 方式呈現創意。

軟技能（Soft skills）
形容設計師所需的個人和智識技能，如同理心和創造力。

實體建模（Solid modellers）
一種 CAD 系統，可以製造出產品或零件的完整 3D 模型，用來切割、秤重、檢查與其他物品的互動性。這和表面建模（surface modeller）正好相反，表面建模只能提供物品的外觀。

固態焊接（Solid state welding）
把兩個零件透過壓力接合，溫度低於原始母材料的熔點的一連串過程。

特殊目的產品（Special purpose product）
針對特殊設計問題所做出的特殊設計方案，不具有通用性或消費性。

光固化（Stereolithography）
一種額外添加的快速原型製造過程，用來生產模型，有時則是產品零件。光固化使用一大桶紫外光硬化型樹脂，以及紫外線雷射，一層一層地把產品做出來。

故事板（Storyboard）
使用一系列連續的插畫或影像來預視一段連貫的故事或活動。

表面建模（Surface modeller）
表面建模提供產品外觀的模擬。

關聯法（Synectics）
一種常用的群體解決問題技巧，一開始先採用創意腦力激盪，直到參與者使用類比發展出明確的動作。

測試裝置（Test rig）
一種工程原型裝置，用來測試特定的物理或功能問題。

主題圖（Thematic sketches）
探索提案中的設計看起來是何模樣的繪圖。

熱塑塑膠（Thermoplastics）
一種聚合物，加熱時會融化。和熱固塑膠不一樣，它可以重新加熱，重新塑造。

熱固塑膠（Thermosets）
利用熱度或化學物質來整治的聚合物，藉此做出更強固的形體。熱固塑膠一旦整治過後，就無法再度加熱或重新塑造，跟熱塑塑膠相反。

標題欄（Title block）
技術製圖詞彙，形容繪圖上的方塊圖，裡面註明了細節，例如這張繪圖畫的是什麼，與什麼有關，為什麼而畫，是誰在何時繪製的等等。

鑄造工具（Tools in casting）
用來形容製作零件的機械鑄模的通用詞。

俯視圖（Top view）
技術製圖詞彙，用來形容從正上方看物品的視角。

註冊商標（Trademark）
一個有特色的標誌或指示，例如名字、文字、句子、圖示、符號、設計或影像，為某個個人、企業組織或其他法定實體所使用，以確認在這個註冊商標下提供給消費者的產品或服務，是來自某個獨一無二的來源，並把自己的產品或服務跟其他人區分開來。

三重底線（Triple bottom line）
用可測量的方式來比較組織行為造成的社會和環境衝擊，以及經濟表現，藉此顯示出改進或做出更深度的評估。

真空成型（Vacuum forming）
用熱塑塑膠來製作薄片、再做出複雜形體的方式。把薄片加熱到可以成形的溫度，延展到只有一面的鑄模上，然後在鑄模與薄片之間形成一片真空，就此做出零件成品。

（產品設計規格的）價值（Value of a PDS）
明確知道你在設計過程中想努力達成什麼而帶來的好處。

變型產品設計（Variant product design）
複製成功產品的一般功能和形式的設計，只做小幅更動，以擴大消費者選擇。

參考書目

Albrecht, D. et al, *Design Culture Now*, Laurence King Publishing, London, 2000

Antonelli, P., *Humble Masterpieces: 100 Everyday Marvels of Design*, Thames & Hudson, London, 2006

Antonelli, P., *Supernatural: The Work of Ross Lovegrove*, Phaidon Press, London, 2004

Antonelli, P. and Aldersey-Williams, H., *Design and the Elastic Mind*, The Museum of Modern Art, New York, 2008

Arad, R. et al, *Spoon*, Phaidon Press, London, 2002

Asensio, P., *Product Design*, teNeues Publishing Group, New York, 2002

Baxter, M., *Product Design*, Chapman Hall, London, 1995

Bohm, F., *KGID: Konstantin Grcic Industrial Design*, Phaidon Press, London, 2007

Bone, M. and Johnson, K., *I Miss My Pencil*, Chronicle Books, San Francisco, 2009

Bouroullec, R. and Bouroullec, E., *Ronan and Erwan Bouroullec*, Phaidon Press, London, 2003

Bramston, D., *Basics Product Design: Idea Searching*, AVA Publishing, Lausanne, 2008

Bramston, D., *Basics Product Design: Material Thoughts*, AVA Publishing, Lausanne, 2009

Bramston, D., *Basics Product Design: Visual Conversations: 3*, AVA Publishing, Lausanne, 2009

Brown, T., *Change by Design: How Design Thinking Creates New Alternatives for Business and Society: How Design Thinking Can Transform Organizations and Inspire Innovation*, Collins Business, London, 2009

Bryman, A., *Social Research Methods*, Oxford University Press, Oxford, 2001

Burroughs, A., *Everyday Engineering*, Chronicle Books, San Francisco, 2007

Busch, A., *Design is…Words, Things, People, Buildings and Places*, Metropolis Books, Princeton Architectural Press, 2002

Byars, M., *The Design Encyclopaedia*, John Wiley & Sons, New York, 1994

Campos, C., *Product Design Now*, Harper Design International, London, 2006

Castelli, C.T., *Transitive Design*, Edizioni Electa, Milan, 2000

Chua, C.K., *Rapid Prototyping*, World Scientific, London, 2003

Cooper, R. and Press, M., *Design Management: Managing Design*, John Wiley & Sons, London, 1995

Cross, N., *Engineering Design Methods*, John Wiley & Sons, Chichester, 1989

Dixon, T. et al, *And Fork: 100 Designers, 10 Curators, 10 Good Designs*, Phaidon Press, London, 2007

Dormer, P., *Design since 1945*, Thames & Hudson, London, 1993

Dormer, P., *The Meanings of Modern Design*, Thames & Hudson, London, 1991

Dunne, A., *Hertzian Tales: Electronic Products, Aesthetic Experience, and Critical Design*, The MIT Press, Cambridge, Mass., 2008

Dunne, A. and Raby, F., *Design Noir: The Secret Life of Electronic Objects*, Birkhauser, Munich, 2001

Fairs, M., *Twenty-first Century Design*, Carlton Books, London, 2006

Fiell, C. and Fiell, P., *Design Handbook (Icons)*, Taschen, Koln, 2006

Fiell, C. and Fiell, P., *Design Now: Designs for Life – From Eco-design to Design-art*, Taschen, Koln, 2007

Fiell, C. and Fiell, P., *Design of the 20th Century*, Benedikt Taschen Verlag, Koln, 1999

Fuad-Luke, A., *The Eco-Design Handbook: A Complete Sourcebook for the Home and Office*, Thames & Hudson, London (3rd edition), 2009

Fukasawa, N., *Naoto Fukasawa*, Phaidon Press, London, 2007

Fukasawa, N. and Morrison, J., *Super Normal: Sensations of the Ordinary*, Lars Muller Publishers, Baden, Switzerland (2nd extended edition), 2007

Fulton Suri, J., *Thoughtless Acts?*, Chronicle Books, San Francisco, 2005

Heskett, J., *Toothpicks and Logos*, Oxford University Press, Oxford, 2002

Hudson, J., *Process: 50 Product Designs from Concept to Manufacture*, Laurence King Publishing, London, 2008

Hudson, J., *1000 New Designs and Where to Find Them: A 21st Century Sourcebook*, Laurence King Publishing, London, 2006

IDEO, *IDEO Methods Cards*, William Stout Architectural Books, San Francisco, 2002

Jones, J.C., *Design Methods: Seeds of Human Futures*, John Wiley & Sons, Chichester, 1970

Jordan, P., *An Introduction to Usability*, Taylor and Francis, London, 1998

Jordan, P., *Designing Pleasurable Products*, Taylor and Francis, London, 2002

Julier, G., *The Culture of Design*, Sage Publications, London, 2000

Kahn, K.B. (ed.), *The PDMA Handbook of New Product Development*, John Wiley & Sons, New York, 2004

Lawson, B., *How Designers Think, The Design Process Demystified*, Butterworth Architecture, Oxford, 1990

Lefteri, C., *Making It: Manufacturing Techniques for Product Design*, Laurence King Publishing, London, 2007

Lefteri, C., *Materials for Inspirational Design*, Rotovision Publishers, Hove, 2006

Lorenz, C., *The Design Dimension: Product Strategy and the Challenge of Global Marketing*, Blackwell Publishers, Oxford, 1986

Manzini, E., *The Material of Invention*, Arcadia, Milan, 1986

Moggridge, B., *Designing Interactions*, The MIT Press, Cambridge, Mass., 2006

Morris, R., *The Fundamentals of Product Design*, AVA Publishing, Lausanne, 2009

Morrison, J., *Everything But the Walls*, Lars Muller Publishers, Baden, Switzerland (2nd extended edition), 2006

Myerson, J., *IDEO: Masters of Innovation*, Laurence King Publishing, London, 2004

Noble, I. and Bestley, R., *Visual Research: An Introduction to Research Methodologies in Graphic Design*, AVA Publishing SA, 2005

Parsons, T., *Thinking: Objects – Contemporary Approaches to Product Design*, AVA Publishing, Lausanne, 2009

Pink, S., *Doing Visual Ethnography: Images, Media and Representation in Research*, Sage Publications., London, 2001

Potter, N., *What Is a Designer: Things, Places, Messages*, Hyphen Press, London (4th revised edition), 2008

Proctor, R., *1000 New Eco Designs and Where to Find Them*, Laurence King Publishing, London, 2009

Pye, D., *The Nature and Aesthetics of Design*, A. and C. Black Publishers, London, 2000

Redhead, D., *Products of Our Time*, Birkhauser Verlag AG, Munich, 1999

Rodgers, P., *Inspiring Designers*, Black Dog Publishers, London, 2004

Rodgers, P., *Little Book of Big Ideas: Design*, A. and C. Black Publishers, London, 2009

Rowe, P.G., *Design Thinking*, The MIT Press, Cambridge, Mass., 1987

Schön, D.A., *The Reflective Practitioner: How Professionals Think in Action*, Basic Books, New York, 1983

Schouwenberg, L. and Jongerius, H., *Hella Jongerius*, Phaidon Press., London, 2003

Slack, L., *What is Product Design?*, Rotovision Publishers, Hove, 2006

Sudjic, D., *The Language of Things*, Allen Lane Publishers, London, 2008

Thackara, J., *Design after Modernism: Beyond the Object*, Thames & Hudson, London, 1988

Thompson, R., *Manufacturing Processes for Design Professionals*, Thames & Hudson, London, 2007

Troika, *Digital by Design: Crafting Technology for Products and Environments*, Thames &Hudson, London, 2008

Ulrich, K.T. and Eppinger, S.D., *Product Design Development*, McGraw Hill, Cambridge, Mass., 2000

Whitely, N., *Design for Society*, Reaktion Books, London, 1993

延伸資源

雜誌

Abitare
www.abitare.it

Arcade
www.arcadejournal.com

AXIS
www.axisinc.co.jp/english

Blueprint
www.blueprintmagazine.co.uk

Creative Review
www.creativereview.co.uk

Design Engineer
www.engineerlive.com/
Design-Engineer

Design Week
www.designweek.co.uk

Domus
www.domusweb.it

Dwell
www.dwell.com

Elle Decor
www.pointclickhome.com/
elle_decor

Eureka
www.eurekamagazine.co.uk

Frame
www.framemag.com

FX
www.fxmagazine.co.uk

Icon
www.iconeye.com

Interni
www.internimagazine.it

Metropolis
www.metropolismag.com/cda

Neo2
www.neo2.es

New Design
www.newdesignmagazine.co.
uk

Objekt
www.objekt.nl

Ottagano
www.ottagono.com

Surface
www.surfacemag.com

Wallpaper*
www.wallpaper.com

網站

3D Modelling, Rapid
Prototyping Manufacturing
Technology
www.3dsystems.com

100% Design
www.100percentdesign.co.uk

Architonic
www.architonic.com

Better Product Design
www.betterproductdesign.net

British Inventors Society
www.thebis.org/index.php

Centre for Sustainable Design
www.cfsd.org.uk

Cooper-Hewitt National
Design Museum, USA
www.cooperhewitt.org

Design & Art Direction (D&AD)
www.dandad.org

Design Boom
www.designboom.com

Design Classics Resource
www.tribu-design.com

Design Council
www.designcouncil.org.uk

Design Discussion Forum
www.nextd.org

Design Engine
www.design-engine.com

Design Magazine and
Resource
www.core77.com

Design Management Institute
www.dmi.org

Design Museum, London
www.designmuseum.org

Design News for Design
Engineers
www.designnews.com

Design Philosophy Papers
www.desphilosophy.com

Design Resource
www.designaddict.com

Design*Sponge
www.designsponge.blogspot.
com

Designers Block
www.verydesignersblock.
com/2009

Designers' Guide to Materials
and Processes
www.designinsite.dk/htmsider/
home.htm

Dexigner
www.dexigner.com

Ecology-derived Techniques
for Design
www.biothinking.com/slidenj.
htm

Educational Resource for
Designers
www.thedesigntrust.co.uk

How Stuff Works
www.howstuffworks.com

Inclusive Design Toolkit
www.inclusivedesigntoolkit.
com

Information/Inspiration Eco
Design Resource
www.informationinspiration.
org.uk

Institute of Nano Technology
www.nano.org.uk

International Contemporary
Furniture Fair
www.icff.com/page/home.
asp#

London Design Festival
www.londondesignfestival.
com

Milan Furniture Fair (Salone
Internazionale del Mobile)
www.cosmit.it/tool/home.
php?s=0,1,21,27,28

MoCo Loco
www.mocoloco.com

Modern World Design Eco-
Design Links
www.greenmap.com/modern/
resources.html

New Designers
www.newdesigners.com

Participatory Design Methods
interliving.kth.se/publications/
thread/index.html

Places and Spaces
www.placesandspaces.com

Red Dot Design Museum
en.red-dot.org/design.html

Royal Society of Arts
www.rsa-design.net

Showroom of UK Designers'
Work
www.designnation.co.uk

The Story of Stuff
www.storyofstuff.com

Stylepark
www.stylepark.com

Victoria and Albert Museum
www.vam.ac.uk

Vitra Design Museum
www.design-museum.de

Webliography of Design
www.designfeast.com

設計競賽

Braun Prize
www.braunprize.com

Design & Art Direction
(D&AD), Student Awards
www.dandad.org

Good Design Award
www.g-mark.org

IF Concept Award
www.ifdesign.de

Materialica Design Award
www.materialicadesign.com

Muji Award
www.muji.net/award

Promosedia International
www.promosedia.it

Red Dot Design Award
www.red-dot.de

Royal Society of Arts Design
Directions Student Awards
www.rsa-design.net

實用地址

澳洲

Powerhouse Museum
500 Harris Street, Ultimo
PO Box K346, Haymarket
Sydney, NSW 1238
www.powerhousemuseum.com

比利時

Design Museum
Jan Breydelstraat 5
9000 Ghent
design.museum.gent.be

加拿大

DX: The Design Exchange
234 Bay Street, PO Box 18
Toronto Dominion Centre
Toronto, ON M5K 1B2
www.dx.org

丹麥

The Danish Museum of Art & Design
Bredgade 68/1260, København K
www.kunstindustrimuseet.dk

德國

Bauhaus-Archiv Museum of Design
Klingelhöferstrasse 14
D-10785 Berlin
www.bauhaus.de/english/index.htm

Die Neue Sammlung
Barer Strasse 40
80333 Munich
www.die-neue-sammlung.de

Red Dot Design Museum
Gelsenkirchener Strasse 181
45309 Essen
en.red-dot.org/371.html

Vitra Design Museum
Charles-Eames-Str. 1
D-79576 Weil am Rhein
www.design-museum.de

墨西哥

Mexican Museum of Design
Francisco I. Madero No. 74
Colonia Centro Histôrico
Delegaciûn CuauhtÈmoc
Mèxico D.F, C.P. 06000
www.mumedi.org

新加坡

Red Dot Design Museum
28 Maxwell Road
Singapore, 069120
www.red-dot.sg/concept/museum/main_page.htm

英國

Chartered Society of Designers
1 Cedar Court, Royal Oak Yard
Bermondsey Street
London, SE1 3GA
www.csd.org.uk

Design Museum
28 Shad Thames
London, SE1 2YD
www.designmuseum.org

Geffrye Museum
Kingsland Road
London, E2 8EA
www.geffrye-museum.org.uk

Institution of Engineering Designers
Courtleigh, Westbury Leigh, Westbury
Wiltshire, BA13 3TA
www.ied.org.uk

Victoria and Albert Museum
Cromwell Road
London, SW7 2RL
www.vam.ac.uk

美國

Cooper-Hewitt, National Design Museum
2 East 91st Street, New York
NY 10128
www.cooperhewitt.org

The Eames Office
850 Pico Boulevard, Santa Monica
CA 90405
www.eamesoffice.com

Industrial Designers Society of America
45195 Business Court, Suite 250, Dulles
VA 20166-6717
www.idsa.org

Museum of Arts and Design
2 Columbus Circle, New York
NY 10019
www.madmuseum.org

Museum of California Design
P.O. Box 361370, Los Angeles
CA 90036
www.mocad.org

Museum of Design, Atlanta
285 Peachtree Center Avenue
Marquis Two Tower, Atlanta
Georgia 30303-1229
www.museumofdesign.org

New Museum
235 Bowery, New York
NY 10002
www.newmuseum.org

Smithsonian Institution
PO Box 37012
SI Building, Room 153, MRC 010
Washington D.C. 20013-7012
www.si.edu

UC Davis Design Museum and Design Collection
145 Walker Hall, University of California
One Shields Avenue, Davis
CA 95616
www.designmuseum.ucdavis.edu/index.html

圖片版權・致謝

圖片版權

The author and publisher would like to thank the following institutions and individuals for providing photographic images for use in this book. In all cases, every effort had been made to credit the copyright holders, but should there be any omissions or errors the publisher would be pleased to insert the appropriate acknowledgement in any subsequent edition of this book:

p10: Tahon & Bouroullec; p13, top left: Norsk Form and Thomas Ekström; p13, top middle: Courtesy of IDEO; p13, top right: © Apple Inc. Courtesy of Apple Inc.; p13, middle left: Fiat Group Automobiles UK Ltd; p13, middle right: Per Finne; p13, bottom left: Industrial Facility, London, Epson Design, Japan; p13, bottom right: Moroso SpA, Alessandro Paderni-Eye Studio; p15: Courtesy of DuPont TM Corian ® Photographer: Leo Torri; p16, top: © Min-Kyu Choi (www.minkyu.co.uk/www.madeinmind.co.uk) Supported by Royal College of Art, BASF, Korean Institute of Design Promotion (KIDP); p16, bottom: The Perrier brand and image is reproduced with the kind permission of Société des Produits Nestlé S.A.; p17, top left: Photonica/Getty Images; p17, top right: AIRBUS SAS, France; p17, bottom left: Kuka Automation + Robotics; p17, bottom right: Imagebank/Getty Images; p18: Dyson Ltd; p20: Susan Smart Photography; p24: © Julia Lohmann (www.julialohmann.co.uk); p28: Hulton Archive/Getty Images; p30, top: © Thonet GmbH; p30, bottom: © V&A Images, Victoria and Albert Museum; p31: Photo: Hans-Joachim Bartsch.© 2010. Photo Scala, K, Bildagentur fuer Kunst, Kultur und Geschichte, Berlin; p32: © V&A Images, Victoria and Albert Museum; p33, top: © Wenger Swiss Army Knife, Wenger SA; p33, bottom: Melva Bucksbaum Purchase Fund. Acc. n.: 24.2000.© 2010. Digital image, The Museum of Modern Art, New York/Scala, Florence; p34, top: Copyright: Iittala, Finland; p35, top: Gift of Herbert Bayer. Acc. n.: 229.1934 © 2010. Digital image, The Museum of Modern Art, New York/Scala, Florence; p35, bottom: © 2010. Digital image, The Museum of Modern Art, New York/Scala, Florence; p37: © V&A Images, Victoria and Albert Museum; p39: Raymond Loewy TM by CMG Worldwide, Inc. /www.raymondloewy.com; p40: © V&A Images, Victoria and Albert Museum; p41, top: © V&A Images, Victoria and Albert Museum; p42, bottom: © V&A Images, Victoria and Albert Museum; p43: Courtesy of Cassina; p44, top: Kartell Museum; p44, bottom: Peter Strobel Photodesign/cologne-Germany; p45, top: Bang & Olufsen; p45, bottom: Zanotta SpA-Italy; p46: Gift of the manufacturer. Acc. n.: 198.1973.© 2010. Digital image, The Museum of Modern Art, New York/Scala, Florence; p47: Sony Corporation; p48: Casio Electronics Co. Ltd.; p49: Alessi SpA, Italy; p50, top: Venini SpA; p50, bottom: © V&A Images, Victoria and Albert Museum; p51, top: Skidmore, Owings & Merrill Design Collection Purchase Fund. Acc.n.: SC20.1983© 2010. Digital image, The Museum of Modern Art, New York/Scala, Florence; p52, top: Kartell; p52: Starck Network; p54: Photography: Cappellini, Robbie Kavanagh (story board); p55, top: Courtesy Droog; p55 bottom: Photography by Tord Boontje; p56, top: © Apple Inc. Courtesy of Apple Inc.; p58, top: Estudio Camapana, Edra; p57: Nienke Klunder; p58, bottom: Haier Europe Trading Srl; p59,

bottom: Copyright 2010 Samsung Electronics America; pp61&62: Atelier Satyendra Pakhalé; p63: Commissioned by Jan Bolen z33, photo by Per Tingleff; p64, bottom: Courtesy Lovegrove Studio; p66: Kundalini srl; p67: Photographer: John Britton Courtesy Lionel T. Dean. with project assistance of RP bureau 3T; p73: School of Design, University of Northumbria; p75: Jenny Kelloe, University of Dundee; p77: Andy Murray Design; pp78–79: School of Design, University of Northumbria; p80: Tom Harper, Edinburgh College of Art; p84: © Citroen Communication (S.A. Automobiles Citroen) pp89&90: Stuart Haygarth; p101: Propeller Design Team and Kapsel Multimedia AB; p103: Friedman Benda Gallery, Joris Laarman Lab; p105: Angela Gray; p106: © BMW AG; p108, top: Image provided by Gehry Partners, LLP; p108, bottom: Alessi SpA, Italy; p109: pilipili productdesign NV; p110, top: Jonas Hultqvist- Jonas Hultqvist Design; p110, bottom: Ford Motor Company; p113, top: Dyson Ltd; p113, bottom: Marc Newson Ltd; p115: © Alan (Fred) Pipes; p116, top: Drawing by George Sowden for Memphis 1981 First Exhibition. "Acapulco" Clock in wood with silk screen printed decoration.; p116, bottom: Studio Ettore Sottsass s.r.l. and Erik and Petra Hesmerg; p117: © Alan (Fred) Pipes; p121: Nendo; p124: Barber Osgerby, Established & Sons; p125: Courtesy of Fuseproject; p129: Martí Guixé, Galeria H2O; p130: Nendo; p138: PearsonLloyd in conjunction with Steelcase Design Studio; p141, top: Qubus Design/Maxim Velcovsky; p141, bottom: Moooi; p142: A. Ford and Bugatti Owners' Club; p144, top: Gaia & Gino, photographer: Serdar Samli; p144: Studio Van Eijk & Van der Lubbe, photography: Studio 4/A; p145: Jean-Marie Massaud, Viccarbe; p146: PlantLocks ® Front Yard Company Ltd; p147: Nendo; p149, left: Ralph Nauta and Lonneke Gordijn, Drift; p149, right: Royal VKB; p150: Driade; p151, top: Pelle Wahlgren; p151, bottom: © Singgih S. Kartono; p152: Demakersvan; p153: Carl Hansen & Søn A/S; p157, top left: Moroso SpA, Alessandro Paderni-Eye Studio; p157, right: Courtesy Studio Tord Boontje; p157, bottom left: www.mikroworld.com/Sam Buxton; p159: Marc Newson Ltd; p160: Driade; p161, top: Ligne Roset, www.ligne-roset.co.uk; p161, bottom: Patrick Gries; p163: © Vitra, photographer: Paul Tahon; p165, top: John McGregor, Edinburgh College of Art; p165, left: Alex Milton and Will Titley; p165, bottom: Marloes ten Bhömer; p166: © Magis, photo by Tom Vack; p168: Polycast and Rolls-Royce Motor Cars Limited; p169: Photography by Max Lamb and Jane Lamb; p170: Courtesy of Fuseproject; p171: Max Lamb; p172: Ed Carpenter (www.edcarpenter.co.uk) for Thorsten Van Elten (www.thorstenvanelten.com); p173: Fabiane Möller, Thomas Ibsen, Stuart McIntyre Boris Berlin & Poul Christiansen of Komplot Design Gubi A/S Inventor of 3D veneer: Dr. Achim Möller Manufacturer of 3D veneer: Reholz GmbH; p174: Biomega; p175 Tokujin Yoshioka Design (www.tokujin.com), 21_21 Design Sight (www.2121designsight.jp); p177: Thomas Duval; p179: Dominic Wilcox, www.dominicwilcox.com; p181, top left: Yael Mer & Shay Alkalay, Raw-Edges Design Studio, Arts & Co, www.arts-co.com; p181, top right and bottom: Yael Mer & Shay Alkalay, Raw-Edges Design Studio; p182: Ding3000; p183, right: © Tjep; p183, left: Hulton Archive/Getty Images; p184: © Porsche AG; p185: Roman Leo; p187: Raymond Loewy TM by CMG Worldwide, Inc. /www.raymondloewy.com;

p188: Daniel Jouanneau; p189, and 190 top right and bottom: © Apple Inc. Courtesy of Apple Inc.; p190, bottom, left: Gift of the manufacturer. Acc. num. 595.1965.© 2010. Digital image, The Museum of Modern Art, New York/Scala, Florence; p197: Nucleo; p199, right: © Artecnica (www.artecnica.com); p199, left: Jon Bohmer, Kyoto Energy Ltd.; p200, bottom: Alberto Lievore, Indartu (Simeyco, S.A.L.); p200, top: bambu LLC; p201, top: Courtesy Droog; p201, bottom: Stokke ® Tripp Trapp ® www.stokke.com; p202, bottom left: Photo by Inga Knölke; p202, bottom right: Martí Guixé, Galeria H2O; p203, top: Herman Miller Inc.; p203, bottom: Yael Mer & Shay Alkalay, Raw-Edges Design Studio, Platform 10, Design Products, Royal College of Art London; p204: Alex Milton, Edinburgh College of Art; p205: Biomega; p206, left: © Vitra AG (www.vitra.com), photographer Marc Eggiman; p206, right: Nob Ruijgrok; p207: Stuart Haygarth; p208: Muji, www.muji.eu; p209: © Vitra AG (www.vitra.com), Photography Hans Hansen; p211, top: Max Lamb; p211, bottom: Photography by Max Lamb and Jane Lamb; p213, right: Dominic Wilcox (www.dominicwilcox.com); p213, left: Boym Partners Inc; p214, top: Studio Oooms (www.oooms.nl); p214, middle: Wokmedia; p214, bottom: Starck Network; p216, top and bottom: Front; p215: Dominik Butzmann; p221: Niels Diffrient, Alvin R. Tilley, and Joan Bardagjy, Humanscale 1/2/3, figure: Female selector, © 1974 Massachusetts Institute of Technology and Henry Dreyfus Associates by permission of The MIT Press.; p223: OXO Good Grips; p225, left: Ty Nant, Courtesy Lovegrove Studio ; p225, right: Muji, www.muji.eu; p226, top left: Starck Network; p226, right: © Tjep; p227: Picture courtesy of Toyota (GB) PLC; pp233: John McGregor, Edinburgh College of Art; pp235-237: School of Design, University of Northumbria; p238: School of Design, University of Northumbria, photographer: James Cunnings; p244: Courtesy of IDEO; p257: Tom Harper, Edinburgh College of Art.

致謝

Paul Rodgers and Alex Milton would like to thank all the contributing designers for their time, effort and generosity. We would also like to thank the School of Design at the University of Northumbria and Edinburgh College of Art for their support in making this book happen, our past and present colleagues for their critical advice and input, and all our design students over the years. Special mention is due to Ed Hollis, Euan Winton, Matthew Turner, and Douglas Bryden. There are, of course, many others and you know who you are!

A really big thanks to everybody at Laurence King Publishing including Jo Lightfoot, Zoe Antoniou, Melanie Walker, and Fredrika Lökholm for all their hard work.

Last but by no means least, a special thanks is due to Alison and Fiona for providing invaluable support and inspiration.

好設計！打動人心征服世界

全方位了解產品設計的入門聖經

作　　者　保羅‧羅傑斯＆亞歷斯‧彌爾頓
　　　　　Paul Rodgers & Alex Milton
譯　　者　楊久穎
執 行 長　陳蕙慧
總 編 輯　曹　慧
主　　編　曹　慧
美術設計　比比司設計工作室
行銷企畫　陳雅雯、尹子麟、張宜倩
社　　長　郭重興
發行人兼
出版總監　曾大福
編輯出版　奇光出版／遠足文化事業股份有限公司
　　　　　E-mail：lumieres@bookrep.com.tw
　　　　　粉絲團：https://www.facebook.com/lumierespublishing
發　　行　遠足文化事業股份有限公司
　　　　　http://www.bookrep.com.tw
　　　　　23141 新北市新店區民權路 108-4 號 8 樓
　　　　　電話：(02) 22181417
　　　　　客服專線：0800-221029　傳真：(02) 86671065
　　　　　郵撥帳號：19504465　戶名：遠足文化事業股份有限公司
法律顧問　華洋法律事務所　蘇文生律師
印　　製　成陽印刷股份有限公司
三版一刷　2021 年 5 月
定　　價　450 元

國家圖書館出版品預行編目（CIP）資料

好設計！打動人心征服世界：全方位了解產品設計的入門聖經 /
保羅.羅傑斯 (Paul Rodgers), 亞歷斯.彌爾頓 (Alex Milton)；楊久
穎譯.三版. -- 新北市：奇光出版，遠足文化事業股份有限公司，
2021.05
　　面；　公分
譯自：Product design
ISBN 978-986-06264-3-8(平裝)
1.產品設計 2.工業設計 3.個案研究
964　　　　　　　　　　　　　　　　　　　　　110004805

線上讀者回函